麥 田 人 文

王德威／主編

麥田人文61

伊斯蘭 Islam

作　　　者／侯賽因‧那司爾（Seyyed Hossein Nasr）
譯　　　者／王建平
主　　　編／王德威
責 任 編 輯／左士瑋　高惠玲　吳惠貞
發 行 人／涂玉雲
出　　　版／麥田出版
　　　　　　台北市信義路二段213號11樓
　　　　　　電話：02-23517776　傳真：02-23519179
發　　　行／城邦文化事業股份有限公司
　　　　　　台北市愛國東路100號1樓
　　　　　　電話：02-23965698　傳真：02-23570954
　　　　　　網址：www.cite.com.tw　E-mail：service@cite.com.tw
郵 撥 帳 號／18966004　城邦文化事業股份有限公司
香港發行所／城邦（香港）出版集團有限公司
　　　　　　香港北角英皇道310號雲華大廈4字樓504室
　　　　　　電話：25086231　傳真：25789337
馬新發行所／城邦（馬新）出版集團有限公司
　　　　　　Cite(M) Sdn. Bhd. (458372 U)
　　　　　　11, Jalan 30D/146, Desa Tasik, Sungai Besi,
　　　　　　57000 Kuala Lumpur, Malaysia
　　　　　　電話：603-9056 3833　傳真：603-9056 2833
　　　　　　E-mail: citekl@cite.com.tw.
初 版 一 刷／2002年11月

售　　　價／240元
有著作權‧翻印必究（Printed in Taiwan）
ISBN：986-7895-22-3

⊙我們的宗教⊙

OUR RELIGIONS

伊斯蘭

[ISLAM]

侯賽因·那可爾（Seyyed Hossein Nasr）著

王建平 譯　林長寬 導讀

[Contents]

導讀
理解伊斯蘭（Islam）

政治大學
阿拉伯語文學系教授
林長寬

　　在世界宗教中，最不被了解的可能就是伊斯蘭了。在伊斯蘭自西元七世紀建立至今已有一千四百多年的歷史，東西方世界對其所知仍然有限，尤其是在東亞地區。雖然東亞人民對伊斯蘭並不特別抱持仇視的態度如西方一般大眾（在911爆炸事件之後），卻仍無法深入理解伊斯蘭的教義或本質。而事實上，吾人若攤開報紙「伊斯蘭」或「回教」的名稱幾乎天天可看得到，或在電子媒體中可聽得到。

　　伊斯蘭是個宗教，亦是十二、三億穆斯林人口的生活之道。做為一個宗教，伊斯蘭乃一神天啟宗教（Monotheism）的終結者。伊斯蘭之後再也無新的一神宗教可言（根據《古蘭經》之記載）。獨一神「阿拉」（Allāh）已經由最後的先知（Khātam al-Aabiyā'）穆罕默德將祂的訓示傳給了人類。人類從此必須嚴格遵守《古蘭經》天啟（Waḥy）所示之阿拉的教誨。因此穆斯林日常生活的每一個層面必須恪守天啟的指示，此乃所謂一

個全然的生活之道——「Din al-Islam」。

　　伊斯蘭世界的幅員相當廣，其信仰者之種族亦相當複雜，幾乎包含了東西世界可認知的族群，它是個具有不同特色之多元文化的宗教。根據伊斯蘭教義，在穆斯林的世界，不應分有宗教性或世俗性的社會，因為在生活中的活動必須由宗教來指導，意即寓宗教於生活中。此不僅強化穆斯林信仰的持續，亦強化經由宗教信仰以結合不同種族文化的人類。在伊斯蘭之下所有的信仰者組成了一個以獨一神阿拉指示為依歸的社群（Ummah）。在這種社群當中，雖有分有順尼（Sunni）與什葉（Shi'i）兩大教派，但此兩大派的信仰的核心是一致的，只不過在教義及儀式上有些差異而已。這種差異是人類歷史分裂的痕跡，並無損於宗教信仰本身。

　　一神宗教是有天啟經典的。伊斯蘭的天啟經典即是《古蘭經》（al-Qur'ān）。它是伊斯蘭之根源，因為它是神之旨意藉由人類的語言（阿拉伯語）所呈現出來的。它是一連串的神諭透過啟示以不同方式傳給神所選中的最後先知——穆罕默德後再傳給人類。起先《古蘭經》的傳達是用口誦的方式，先知過世後才編輯成冊。自西元

七世紀中葉一直流傳到現在而無所變更。這也是一個奇蹟。這個奇蹟顯示後世的人皆無法模仿《古蘭經》的經文。因此，它也是「真經」。《古蘭經》有不同的名稱，但最具意義的稱呼是「眾經書之源」（Umm al-Kitab）。它也是一種「人生最高的指南」（Huda）。學習《古蘭經》的方法主要是以誦讀記憶方式。以背誦天啟經文，進而理解天啟之意涵與神的指示，再進而落實神的旨意。在伊斯蘭世界中處處可聽到《古蘭經》的誦讀。不僅在禮拜時，或空閒時，虔誠的穆斯林都會誦讀或聆聽《古蘭經》藉以時時提醒自己神的訓誨，以警惕自己的行為。這是《古蘭經》比其他經典來得重要之處，並且是伊斯蘭宗教與世俗合而為一之特性。《古蘭經》的內容包含了倫理教義與法律教義，使得穆斯林時時得落實宗教的制約而不致步上歧途。《古蘭經》同時也是穆斯林個人精神生活的糧食，尤其在宇宙運律的思考方面，它更是直接指引人類進入形而上的冥思，亦即人神之關係。

　　《古蘭經》因為是神的話語，又是用極典雅的古阿拉伯文所降示，因此一般人很難理解。為解決這種困

難，古典的宗教學者研究出一套《古蘭經》的注經學及其他與《古蘭經》本身有關的研究學科。《古蘭經》的詮釋基本上可分為字面意義的解釋（Tafsīr）或者是經文內在意義的詮釋（Ta'wīl）。這兩種解釋前者乃基礎的研習，後者則是哲理的思考。一般宗教學者較注重前者，哲學家或蘇非主義者（Sufi）則比較強調後者。而後者給予教義的詮釋很大的思考空間，經由此種詮釋的伊斯蘭教義得以發展出對神認知的學問（al-Ma'rifah）。

不同於基督宗教中的耶穌，伊斯蘭的先知穆罕默德並非神子也非聖靈，它只是神所選中的先知使者之一介凡人，在其先知任務完成之後即恢復凡人身分。然而，他並非一個普通人，穆斯林尊之為「完人」（al-Insān al-Kāmil）。他是穆斯林社群的典範。他傳遞《古蘭經》，也解釋《古蘭經》中不為人所理解的天啟內涵。在他有生之年所有言行，歸真後被編纂成冊稱之為聖訓（al-Ḥadīth）。穆罕默德生平對天啟所做的解釋與日常的訓示成為後代穆斯林社群制約的依歸。因為他是先知，深深通曉神諭，由他來解釋神諭使得它更容易為信仰者所接受，並致力實踐之。後來的宗教學者旅行至伊斯蘭世

界各地將所流傳的聖訓蒐集篩選編成冊以做為法律制定之根源。在諸多聖訓中有所謂的「六大正本」為一斯蘭世界全然接受。這「六大正本」乃順尼世界所遵從，另外什葉派也編有「四大書」。順尼聖訓與什葉聖訓的差異在於什葉派亦收錄穆罕默德之後十二個伊瑪目（Imām，宗教領袖）之言錄。在什葉的教義中這十二位伊瑪目與穆罕默德有血緣關係，承襲了穆聖的特質。

聖訓可視為解釋《古蘭經》最好的參考資料，它的內容包羅萬象，幾乎人類社群所能及的各個層面它都涵蓋到。它是個龐大的言論、思想體系，它也是伊斯蘭法（al-Shari'ah）四大法源之一。其他三大法源為《古蘭經》、公議（Ijma）、類比（Qiyas）。研究聖訓可深深體會到穆罕默德思想偉大之處，進而理解《古蘭經》天啟的真諦。根據聖訓及《古蘭經》，伊斯蘭的基本信仰為信真主獨一無二、信先知（包括穆罕默德之前所有的先知使者）、啟示（《古蘭經》）、後世（al-Ākhirah）與前定（Qadar）。而這些信仰以真主獨一無二為基礎。真主是至高至大，是超越人類的理解，因此人類必須經由先知來知道真主的旨意。真主安排今世給人類，以考驗其造

化（人類）是否能夠體認神的存在並遵守其指示。不然
在真主所安排的後世是無法入天堂而必須入火獄接受處
罰。這一切都是獨一神所安排好的。

在西元九世紀的伊斯蘭中土（Islamic Central Lands）
產生了蘇非主義（Sufism, Tasawwuf）。蘇非主義並非一
種教派，它是存在於各個教派中，蘇非主義乃是一種修
道儀式與哲理。它興起的背景在於穆斯林對社會腐化的
一種省思。有些虔誠性高的穆斯林鑑於徒守伊斯蘭法規
並不能真正的體會到神的存在，人類仍會有沉淪的可能
性。因此那些有危機意識之士，起身效法先知穆罕默德
迴避人間繁華、晉身修道行列。此種修道目的在於接近
神以了解通往神之道，它亦是個人救贖之道。在幾世紀
後，這種修道發展成專門的理論與儀式，至今流行不
衰。蘇非之道乃補足法律之道所不足以使得穆斯林的宗
教虔誠性更加提升而達完人之境界，即使無法與先知穆
罕默德境界相比擬（因為先知乃蘇非道中之至高聖
人）。蘇非主義的組織化產生道團（Ṭarīqah），其傳播相
當廣，幾乎有穆斯林的地方就有蘇非者的存在。而事實
上，就伊斯蘭發展史觀之，伊斯蘭的傳播，蘇非道團扮

演了相當重要的角色。伊斯蘭是個講求和平的宗教，蘇非道團的傳播伊斯蘭也是以溫和手段行之，其中較常見的途徑即是經商方式。蘇非者本身常兼有商人或學者身份，在伊斯蘭世界到處遊歷講學，並以經商維生，因此伊斯蘭的傳布泰半靠這種途徑。不過仍有以政治手段，但亦非全以暴力如西方人所認定「一手拿劍，一手拿古蘭經」之傳播方式。

從《古蘭經》、聖訓的教義中可得知伊斯蘭中信仰者的基本職責可稱之為五功：唸、禮、齋、課、朝，或再加上 Jihād（聖戰）。所謂的「唸」即是唸清真言：「萬物非主、唯阿拉是真主；穆罕默德乃其使者」。此清真言阿拉伯文為 Shahādah，意為證詞。穆斯林在禮拜或重要場合時的活動皆須唸清真言，以宣示其信仰與穆斯林身分。非穆斯林在皈依伊斯蘭時亦得在法官前念清真言方能成為穆斯林。「清真言」可謂伊斯蘭之基本教義。

禮拜（Ṣalāh）是每個穆斯林每日應作的功課。在順尼伊斯蘭每人一天得禮拜五次，在什葉伊斯蘭中則三次。禮拜的意義是對神的順服，是個人與神之間的溝

伊斯蘭

通。在伊斯蘭教義中人神之間並無仲介，信仰者藉著禮拜儀式直接向神輸誠，表達其心中的信念。而且穆斯林也藉由固定的禮拜儀式來加強其信仰、宗教義務的落實。伊斯蘭禮拜的時間有固定，地點則無；但通常在清真寺中舉行。清真寺的聚眾禮拜（Juma'）有雙重意義，除了執行教責外，亦是教胞之間感情的聯絡。聚眾禮拜可說是伊斯蘭凝聚力的實質表現。做為禮拜場所的清真寺亦有社交、教育的功能。穆斯林社群重要的活動通常在清真寺內舉行。而所謂教育功能則是其附設的經學院（Madrasah）或古蘭經學校（Kutab）負有傳播伊斯蘭知識、學術的功能。此外，在清真寺旁邊通常會有市集（Suq，Bazaar）具有貿易功能。

伊斯蘭的齋戒（Ṣawm）指在伊斯蘭曆（Hijri）的第九月分的神聖月——拉瑪丹（Ramaḍān）做一整個月三十天的禁食（日出後，日落前之間戒食）。伊斯蘭的禁食源自於猶太教的儀式，但經過先知穆罕默德修正。伊斯蘭的講求人道性並不規定不適當的人把齋，亦即病人，老弱婦孺，孕婦皆不得禁食。齋戒的目的在於淨化身心。穆斯林在此神聖月分必須從善去惡，潛心於伊斯

蘭教義的學習、實踐。齋戒月完成後的「開齋節」（'Id al-Fiṭr）為伊斯蘭兩大節慶之一（另一為犧牲節，'Id al-Adha），有如小新年的節慶。齋戒除了宗教意義外另有健康意義存在，使人體器官能有休息、清潔作用。

朝聖乃各種宗教必有之儀式，伊斯蘭亦不例外。伊斯蘭的朝聖（Ḥajj）儀式被視為穆斯林之人生大事。每個穆斯林在健康與經濟許可的情況下一生當中必得到伊斯蘭的發源地──阿拉伯半島的麥加做一次朝聖。朝聖必須在朝聖月（Dhu al-Ḥijjah）中進行，此乃所謂的「大朝」。此外在朝聖月外所做的朝聖即是「小朝」（'Umrah）。朝聖的儀式始於先知穆罕默德的「辭朝」（辭別麥加聖地──卡巴天房之朝聖）。在朝聖神聖的儀式中，世界各地上百萬不同民族的穆斯林齊聚於麥加的聖殿卡巴（Ka'bah）對獨一真宰膜拜頂禮，象徵著伊斯蘭講求和平的教義，這也是穆斯林凝聚一起的動力。

伊斯蘭自建立至今一千四百二十餘年，伊斯蘭世界舞台的主人從阿拉伯人、波斯人、土耳其人，甚至蒙古人後裔更替不斷。十九世紀後葉的伊斯蘭世界已落入所謂的「黑暗時期」（al-Jahiliyyah），因為大部分的穆斯林

伊斯蘭

國家被西方列強勢力所殖民或控制著，一直到二十世紀中葉才漸漸脫離困境。伊斯蘭中古時期光榮的文明不再復有。這並不代表伊斯蘭本身的沒落，而只是在低潮的過渡時期。中世紀深厚基礎的文化思想於世界各地仍不斷在復興當中。伊斯蘭溫瑪（Ummah）的大一統雖不再，但精神面的一統已逐漸在形成。換言之，文化的溫瑪取代了政治的溫瑪；哈里發的政治體制（Khilafah）已為穆斯林聯盟（Muslim League）所取代。伊斯蘭在過去藉由政治體制來落實的情況已不復存在，因為現在已沒有一個純然的伊斯蘭政府或國家，這是人類文明發展必經之途徑。不過伊斯蘭是永恆的，獨一神是無所不在的，祂仍持續著以其所降的天啟來敦促穆斯林在正道（al-Sirat al-Mustaqim）上前進。伊朗穆斯林學者侯賽因・那司爾（Seyyed. Hossein. Nasr）乃現代伊斯蘭大思想家，著作等身。這本著作可謂其思想的結晶。他以深入淺出的文筆勾勒出伊斯蘭的全面。他的伊斯蘭訊息不是個人式的（雖然他信仰什葉伊斯蘭），而是整體的。從他的著作中可以窺知所謂伊斯蘭全然的「生活之道」。

伊斯蘭
[ISLAM]

伊斯蘭是什麼？

今日伊斯蘭研究的意義

今天，伊斯蘭的真實存在幾乎已從四面八方深入到當代西方人的意識之中。無論這是中東阿拉伯人和猶太人數十年衝突的結果；是伊朗革命的餘波盪漾；是波士尼亞穆斯林捲入東正教塞爾維亞人和天主教克羅埃西亞人宿怨之間而引發的南斯拉夫內戰；是蘇聯解體加上成立穆斯林共和國這種訴求的乍現；或者是美國報紙版面上越來越常見的穆斯林人名所致？如今，即使在歐美世界，伊斯蘭的名與實似乎也已在人類生活中形成一重要面向了。然而，沒有哪個主要的宗教曾像伊斯蘭那樣，在西方研究中遭受如此扭曲，它和基督教既相近到不能視為異教，卻又相異到足以貼上「他者」的標籤，事實上就西方而言，過去一千多年以來正是如此。

將伊斯蘭視為一種宗教，以及一個世界主要文明的「主導思想」和支配原則，並以此做研究，其意義格外重大。這不僅因為它彰顯了超過十億人的世界觀，從藍眼睛的斯拉夫人、柏柏人（Berbers）到黑人，從阿拉伯人

伊斯蘭

到馬來人，以及從土耳其人、波斯人到中國人均在此列；更因為伊斯蘭及其文明在歐洲（包括美國）文明的起源和發展過程中，其實占了比一般認定中更為重要的角色。今天，伊斯蘭成為歐洲第二大宗教社群，並在美國擁有和猶太教差不多的信仰人口。但最重要的是，伊斯蘭研究的意義在於它關係著一份來自上帝的訊息，其中蘊藏了亞伯拉罕的（Abrahamic）世界與猶太教、基督教所發展出來的世界之間的歧異。伊斯蘭啟示是亞伯拉罕一神教世界中的第三個，也是最終的啟示，更是一神教體系的重要分支。因此，如不對其進行研究，那麼猶太教和基督教所屬宗教體系的整體知識將會有所欠缺。

做為最後啟示和回返原初的伊斯蘭

伊斯蘭自視為現在人類歷史中的最終啟示，並相信此後直到人類歷史終結和世界末日來臨前不會再有其他啟示。在伊斯蘭裡，《古蘭經》的一字一句都是真主之語，其終卷幾章就非常清楚地描述了末日來臨時的情形，這就是伊斯蘭先知被稱為「最後的先知」（khātam al-Anbiyā'）的原因。在悠久且可上溯到亞當（Adam）的

先知序鏈中，伊斯蘭自認為是最後一環，亞當不只是人類之父（abu'l-bashar），也是第一個先知。這其中只有單一宗教，即唯一神（Divine Unity, al-tawḥīd），構成了所有天啟傳示的核心，也是伊斯蘭在其最後形式中所宣稱者。

因此，伊斯蘭的天啟就是在於接受唯一真主（al-Aḥad），順從祂（taslīm）而走向和平（salām），也由此產生了伊斯蘭的名稱，即意味著僅僅順從唯一神（阿拉伯語稱做阿拉〔Allāh〕）的意志。要成為穆斯林，只要在兩個穆斯林證人面前誓言「萬物非主，唯有真主」（lā ilāha illa'Llāh）和「穆罕默德[1]，主的使者」（Muḥammadᵘⁿ rasūl Allāh）即可，這兩句證詞（shahādah）就包含了伊斯蘭啟示的始末。一是確認唯一神的原則，二是從真主所選定的最後使者那裡接受啟示。《古蘭經》不斷強調真主的獨一與唯一，可以說，伊斯蘭是以最終的和絕對

[1] 在傳統的伊斯蘭資料中，伊斯蘭先知的名字總是後綴著這樣的句子「祈主保佑他平安」（ṣalla'Llāhᵘ 'alayhī wa sallam），而其他先知的名字則後綴著「願他平安」（'alayhi's-salām）。在本書中，對真主和先知的傳統讚辭和尊敬的短句則省略。

的方式確認真主獨一和真主之前萬物的虛無。如同《古蘭經》有關唯一（sūrat al-tawḥīd）的章節中所主張的：「你說：他是真主，是獨一的主；真主是萬物所仰賴的；他沒有生產，也沒有被生產；沒有任何物可以做他的匹敵。」（112：1-4）[2]

　　在《古蘭經》這一節和其他經文中的阿拉一詞並非指某個部落或民族的神，而是專指阿拉伯語中至高的真主之道；因此翻譯為真主（God），並具有神性（Godhead），而不僅等同於基督教特有的三位一體的教義。伊斯蘭一次又一次重申真主的獨一和無處不在及其仁慈、慷慨，並將終末天啟置於如此解釋的宗教啟示上。它在神的面前精煉出人的實相。根據《古蘭經》，這就是為什麼在創世之前真主問人：「難道我不是你們的主嗎？」這時，不只一個人，而是不論男女，所有人一致回答：「怎麼不是呢？我們已作證了。」（《古蘭經》，7：172）。做為人類的終極宗教，伊斯蘭可說對

[2] 本書《古蘭經》的中譯文是根據馬堅的譯本（北京：中國社會科學出版社，1981年版）。

　　創始之前的神聖問題做出神聖和諧的最終正面回應，對構成人類生成的真正定義做出回應。

　　由於堅持真主獨一以及人類對真主權威的最初始反應，伊斯蘭也表明回歸原初宗教，並如此稱呼自己（dīn al-fiṭrah，或謂存於萬物之宗教；或dīn al-ḥanīf，即原初一神教）。伊斯蘭不是奠基於某個歷史事件或某個種族族群，而是奠基於過去如此，將來也不變的普世的、原初的真理，它把自己看做是對這種真理的回歸，而這種真理是超越和跨越所有歷史偶然的。《古蘭經》事實上把早於伊斯蘭出現於歷史之前的亞伯拉罕稱做穆斯林和正信者（ḥanīf）；即屬於僅僅在少數人中間留存下來的原初一神教，雖然此後到伊斯蘭興起前這段穆斯林口中的蒙昧時期（al-jāhiliyyah）裡，阿拉伯社會多數的善男信女就墮落成愚昧的偶像崇拜者和多神崇拜者了。伊斯蘭不僅回歸亞伯拉罕，甚至是回到了亞當的宗教，訴求的是原初的一神教，而不像猶太教那樣將信仰等同於一個單一民族，也不像在基督教神學中普遍可見的那種關於復活的純歷史觀點，將其視同於人類歷史的一個事件。

伊斯蘭

　　先知穆罕默德強調，他除了重申過去一直存在的真
理以外並沒有帶來新的東西。伊斯蘭啟示的這種原初特
點不僅反映於它的根本性、普世性和質樸性之中，而且
還反映了對它以前的宗教和智慧形式的包容態度。伊斯
蘭一向宣稱亞伯拉罕世界的舊使者，甚至亞伯拉罕之前
的使者如諾亞（Noah）和亞當都是伊斯蘭的先知，甚至
於這些精神和宗教支柱在伊斯蘭的日常虔信中，發揮了
比在基督教裡更大的作用。由於這樣的特點，伊斯蘭得
以在傳統伊斯蘭生活的流傳中，保存某種亞伯拉罕世界
的氣氛，甚至於即使在今天，西方人至傳統穆斯林地區
旅行時，通常仍能憶及希伯來諸先知和耶穌本人生時的
世界。

　　然而，不只是亞伯拉罕世界被囊括進伊斯蘭的理解
中，視自己同時為最後的和原初的宗教，當伊斯蘭後來
在波斯、印度以及其他地方遇到非閃族的宗教時，同樣
也應用了天啟的普世性原則。許多古代世界的哲學和思
想學派最後只要符合或肯定一神原則，就輕易融入了伊
斯蘭的思考觀點中，一旦如此，這些哲學和思想學派通
常被視為諸位古代先知訓示的遺跡，而如同《古蘭經》

所言，諸位先知把真主獨一的啟示帶到各個民族和種族，形成了這個龐大的家族。伊斯蘭這種原初特點的影響之一，即其知識傳統的形成和發展就像眾多古代智慧的寶庫一般，舉凡希臘和亞歷山大帝國到印度均在此列。

　　萬事之終必歸源頭，做為人類最後宗教的伊斯蘭同時也是一種對原初宗教的回歸。在真主獨一教義絕對而最終的陳述中，伊斯蘭回歸到連接亞當和真主的原初啟示，也以此啟示做為自己的定義。伊斯蘭的普世性可說是來自於這種對原初宗教的回歸，然而它又具有與其終極性相關的特點，得以賦予這個世界主要宗教與眾不同的形式。

伊斯蘭傳統中的統一和分歧（遜尼派和什葉派）

　　如果不進入多元的世界，同時保留引導人類從多元走向一元（unity）的種種手段，一元就不能自我彰顯。因此，除非伊斯蘭對其教義做出各種可能的解釋，否則它的極力強調一元既不能避免一定程度的分歧，也不可能結合起一個包含各種不同種族、語言和文化背景的龐大人類區塊。當然，只要這些伊斯蘭啟示的詮釋者仍然

保持在伊斯蘭用其最寬廣和最普遍意義來考量的常規與
正統的框架之內，那麼這些教義無論如何都會走向那種
常駐於伊斯蘭啟示核心中的一元。因此，伊斯蘭是由扎
根、統一於伊斯蘭啟示原則之下的各種學派和解釋所組
成的。

　　之所以能站在伊斯蘭正統宣言（在此依形上學，而
非神學或法學意義作解）之上，將這些組成伊斯蘭的形
形色色學派結合在一起的兩個最主要因素就是兩句清真
言。所有穆斯林根據第一句清真言，即「萬物非主，唯
有真主」，確認了真主獨一和萬物對祂的仰賴。透過第
二個清真言「穆罕默德，主的使者」，他們接受了先知
穆罕默德的使者身分，也因此而成為穆斯林。再者，所
有的穆斯林都同意：《古蘭經》是真主逐字逐句的訓
示。儘管注釋的意思當然可以因學派的不同而相異，但
是他們還是贊同它的經文和內容，換言之，在任何學派
中找不到不同的經文。儘管對《古蘭經》、聖訓中有關
末日學方面的教義有著各種不同類型、層次的解釋和意
思，穆斯林還是贊成關心末世之事。儘管不同的教法學
派在禮儀細節上有些出入，然而穆斯林在主要的禮儀操

守，比如從日常禮拜、齋戒到朝聖等原則是相一致的。

　　最後，必須提及的是，《古蘭經》天啟和先知穆罕默德的恩典（barakah）所散發出來的精神，既來自先知的「聖行」（Sunnah，遜納；編按，指穆罕默德言行典範，聖訓即後人集成的先知遜納），也是根據伊斯蘭是一個活生生的宗教，其通向天國的路徑正是敞開於此時此地，而非某個歷史片刻的這個事實而來。這些定義不甚明確的因子無疑正是統合伊斯蘭和伊斯蘭世界的強力因素，它們也可能擁有更具體的表達方式，特別是以蘇非道團（Sufi orders）形式傳遍全伊斯蘭世界，為其統合提供了強大但隱蔽之力量的蘇非道（Sufism）。當然，這些因子是無所不在，也無從否認的，其效果從以阿拉伯語誦讀《古蘭經》來轉變各地包括阿拉伯或孟加拉穆斯林心靈的方式，到摩洛哥或波斯的伊斯蘭城市建築和城市規劃；從不論是塞內加爾也好，馬來西亞也好的傳統穆斯林男人的衣著方式，到人們會在進入傳統穆斯林房子前脫下鞋子等行為中得以一覽無遺。

　　在這樣即使對局外人也顯而易見的一體性中，仍有不同層面上的歧異，包括解經、律法、神學、社會和政

伊斯蘭

治等層面。事實上,先知穆罕默德說過:「我群中之學
者('ulamā',烏拉瑪)的不同意見是真主的恩賜。」一
部伊斯蘭史充斥著對《古蘭經》和聖訓的各種解釋、不
同的法學派別、諸般神學和哲學解釋,以及立足宗教經
文解釋的各種政治主張。這些歧異不僅導致宗教上的激
烈鬥爭,有時甚至引發戰爭;當然,此現象非伊斯蘭所
獨有。然而,分歧從未得以毀滅伊斯蘭或伊斯蘭文明的
一體性。關於神學和宗教爭辯過度的危險,先知穆罕默
德說過,在他身後伊斯蘭社群(Ummah)將分裂為七十
三派,其中只有一派是完全正確的,在這則聖訓中,他
不僅預言各門各派的並陳互現,更預言了真理的雋永;
而清真言在最廣泛的普遍性上就是真理,故他也等於預
言了清真言的永恆成立。但那時,先知也無法提到伊斯
蘭裡縱向的和層級制度的維度或真理也可能有不同層次
的解釋等問題,不同解釋並不代表在相同感知上的分歧
或對立,對此,我們將在本章稍後有所闡述。

　　所有的穆斯林分屬三群體:遜尼派(Sunnis)、什葉
派(Shi'ites),和哈瓦利吉派(Kharijites);後者是由那
些既反對阿里('Alī)又反對穆阿維亞(Mu'āwiyyah)當

哈里發的人所組成的，人數一直很少，如今只限於阿曼和阿爾及利亞南部等地，我們將稍後再論。伊斯蘭內部最重要的分歧是遜尼派和什葉派，絕大多數穆斯林是遜尼派，約占87%到88%，遜尼一詞源自於ahl al-sunnah wa'l-jamā'ah，亦即先知聖行的跟隨者和多數派。大約12%到13%的穆斯林是什葉派，這詞源自於shī'at 'Alī，即阿里黨人，其中又劃分為十二伊瑪目派（Twelve-Imām Shi'ites）、伊斯瑪儀派（Ismā'īlīs）和載德派（Zaydis），目前以十二伊瑪目派（Ithnā-'asharī）人數最多，約有一億三千萬人，大多數居住在今天的伊朗、伊拉克、黎巴嫩、波斯灣國家、沙烏地阿拉伯東部、阿富汗、亞塞拜然、巴基斯坦和印度。伊朗、伊拉克、亞塞拜然和巴林的十二伊瑪目派人數占什葉派人口的大半，而黎巴嫩的什葉派則形成其境內最大的宗教團體。

　　伊斯瑪儀派在伊斯蘭歷史中扮演重要角色，並在西元十、十一世紀（伊曆四、五世紀）[3]埃及的法蒂瑪（Fāṭimid）朝時期建立了自己的哈里發國家。今天，他

[3] 伊斯蘭曆開始於西元622年，當時先知穆罕默德從麥加遷徙到麥地那。

們大多以各種社群的形式散居巴基斯坦和印度，但在東非、敘利亞，以及阿富汗的帕米爾高原與興都庫什（Hindu Kush）地區、巴基斯坦和塔吉克（Tajikistan）都有重要聚落。在加拿大也有一個重要的伊斯瑪儀派社群，主要是由來自東非和印度國家的移民所組成。伊斯瑪儀派分成兩個小派：一派以印度為中心，另一派則是由阿格汗（Agha Khan）所領導，其追隨者們認為阿格汗是他們的伊瑪目（精神和現時的領袖）。很難正確統計此一社群的成員人數，但是據估算伊斯瑪儀派約有一到兩百萬的總人口，至於什葉派各門派中最接近遜尼派神學義理的載德派，則約有三到四百萬人，幾乎全數居住在葉門。

　　什葉派與遜尼派的分裂起因於先知穆罕默德之死，當時繼承權問題十分緊要，社群中的多數派（遜尼派）選擇了先知穆罕默德的至交阿布‧巴克爾（Abū Bakr）為首任哈里發（khalīfah，源自於阿拉伯語，此處意指先知的代理人），而少數派（什葉派）則相信先知穆罕默德的堂弟兼女婿阿里理應擔任哈里發。無論如何，這個問題遠比人品的問題要複雜得多，它還牽涉到先知繼承

人的功能問題，遜尼派認為這個人應該得以捍衛視同仲
裁的真主律法（Divine Law），統治社群，維護公共秩序
和保衛伊斯蘭世界的疆界。什葉派則相信，這樣的人還
應該能解釋《古蘭經》和律法，而且真正擁有內在的知
識（inward knowledge），故選擇權應在於真主和先知穆
罕默德之手而非社群自作主張，如此脫穎而出者就叫做
伊瑪目（imām）[4]，雖然伊瑪目不能分霑穆罕默德的先
知本質（nubuwwah），但他的確領受了先知的內在精神

[4] 伊瑪目一詞本義是「站在前列的人」，在伊斯蘭中有許多意思，最常
見的是指領拜人，由此延伸為通常在清真寺中帶領做星期五聚禮的
人。它還意味著在知識領域中某人才華出眾，因此它是給予某些伊
斯蘭學者的榮譽稱號，比如伊瑪目哈乃斐（Imām Abū Ḥanīfah）或
者伊瑪目安薩里（Imām Ghazzālī）等。在古典遜尼派政治理論中，
它也做為統治者的稱號，也就相當於哈里發。在十二伊瑪目派中，
伊瑪目一詞以更嚴格的意義指稱自身具有「先知之光」（al-nūr al-
muḥammadī）的人，以及像先知一樣是不謬的（maʿṣūm）。伊瑪目的
數量（因此在什葉派伊瑪目的例子裡，伊瑪目是以大寫表示），在十
二伊瑪目派中是限於十二位，其中，阿里是第一位，第二和第三位
是他的兒子哈桑（Ḥasan）和侯賽因（Ḥusayn），最後一位是隱遁的伊
瑪目馬赫迪（Muḥammad al-Mahdī）。對伊斯瑪儀派來說，有一個可
以追溯到阿里和法蒂瑪的現存傳系。對載德派而言，任何能夠獲得
權力來保護神聖律法，並根據律法進行統治者都被承認為伊瑪目。

力量（walāyah）。最重要的是，在什葉派人心目中，先知穆罕默德死前已選定此繼承人，即阿里・伊本・阿比・塔利布（'Alī ibn Abī Ṭālib）。所以，什葉派與先知穆罕默德家族（ahl al-bayt）關係密切，日後所有的伊瑪目都是阿里及穆罕默德之女法蒂瑪（Fāṭima）的後裔。

什葉派認為什葉派伊瑪目才是伊斯蘭社群中唯一的合法統治者，因此拒絕承認最初三位哈里發以及後來的遜尼派哈里發。尤其是十二伊瑪目派，他們自從阿里短暫的哈里發任期因遭暗殺而驟然結束之後，便不再承認日後一切政治權力，他們認為第十二伊瑪目隱遁（ghaybah）了，即不再外現於人世但仍然存活著，法統上一切政治權力必須來自於他，而有一天，他終將現身，為現世帶來正義與和平，做為即將終結人類歷史的連串末日事件之一。自從1979年導致什葉派宗教勢力直接統治伊朗的伊朗革命之後，各教派和政治力之間關係的新詮釋紛紛形成，但是隱遁伊瑪目，即馬赫迪（Mahdī）的角色和重要性仍然不變。

什葉派思想在第三伊瑪目侯賽因・伊本・阿里（Ḥusayn ibn 'Alī）死後愈形鞏固。西元七世紀（伊曆一

世紀），侯賽因及其眾多近親家族（因此也屬先知家室）成員於伊拉克的卡爾巴拉（Karbalā'）一起遭到伍麥亞（Umayyad）朝哈里發亞濟德（Yazīd）軍隊的殺害，他的屍體埋在當地，頭顱則送至開羅，入葬一座至今猶坐落開羅中心地帶的清真寺裡。此後，什葉派繼續做為一個政治影響力不斷上升的抗議運動，但是在西元1501年（伊曆922年），薩法維人（Safavids）征服波斯，建立起以十二伊瑪目派的什葉派教義為國教的政權之前，它在廣大的伊斯蘭世界裡並沒有獲得完全的政治權力。在伊斯蘭早期歷史中，伊斯瑪儀派有較大的政治影響力，特別是以埃及為中心，統治突尼西亞到敘利亞之間廣大土地的法蒂瑪王朝（西元909至1171年／伊曆297至567年）。至於載德派，則在其向來的根據地葉門掌權至1962年埃及入侵葉門為止。

然而，什葉派不應該僅僅被視為政治運動，相反的，什葉派發展了自己的律法學派、神學、哲學和其他的宗教科學，包括《古蘭經》經注學。他們和遜尼派之間持續存在著各宗教科學領域裡的爭論，時有對立衝突，也不乏在雙方宗教思想發展上不容小覷的對話。儘

管遜尼派和什葉派之間長期存在政治衝突和偶然的軍事
衝突，還有自西元十八世紀（伊曆十二世紀）前後開始
在伊斯蘭世界進行殖民的西方列強對這種分歧的利用，
然而在此之前，兩派在許多地方，長時間以來都是和平
共處的，特別在過去的一個世紀裡，雙方的宗教學者一
直尋求得以將雙方結合在伊斯蘭整體傳統懷抱裡的種種
因素，進而在這種基礎上創造和解。

　　除了遜尼派和什葉派之外，還有其他不那麼重要的
分歧也值得一提。比如，在某一類以《教派與學派》
（ milal wa'l-niḥal ）為題的著作中就曾提及各種派別的神
學和哲學差異。可以說，這些分歧大多可以與文德派
（Bonaventurian）和多瑪斯派（Thomistic）對中世紀基督
教神學的不同解釋相提並論，但還是有些發展成為真正
與遜尼派及什葉派對立的教派。事實上，遜尼派和什葉
派合成了伊斯蘭的正統思想，不應該被稱為不同的兩個
教派。伊斯蘭世界中可稱為教派者，如敘利亞的阿拉維
（'Alawīs）或努薩里（Nuṣayrīs）教派在某些方面仍保有
與伊斯蘭的關聯性；但其他像黎巴嫩及其附近地區的德
魯茲派（Druze），或者發源於波斯但現在散布各地的巴

哈伊派（Bahā'īs）則是分裂出來的獨立宗教社群，無論如何，這些社群在歷史上與伊斯蘭仍然脫不了關係。然而，儘管這些教派和團體的本質和教義各不相同，但卻構成了一幅相當程度得以代表伊斯蘭世界的織錦畫的一部分，並且對伊斯蘭世界呈現出來的多元化有所貢獻。

伊斯蘭社群（烏瑪），以及烏瑪裡的民族文化團體

烏瑪（ummah）的觀念是伊斯蘭的重要觀念之一，可說是一種社群的總體，而這裡的社群包括了穆斯林以及構成伊斯蘭世界的每一分子。伊斯蘭以宗教語彙來看待歷史本身，看待其他民族時不是藉由它們語言或種族關係的親疏，而是宗教的認同。因此，當提到猶太教和基督教時，伊斯蘭文獻中經常可以發現摩西和耶穌的烏瑪的說法。伊斯蘭烏瑪是一體的，是由堅持《古蘭經》的唯一神和神至高無上的啟示並接受教法（al-Sharī'ah）而聯結起來的。雖然過去和現在有種種動亂繼續挑動穆斯林互相爭鬥以違反真主的警語：「你們當全體堅持真主的繩索，不要自己分裂」（《古蘭經》，3：103），但至今仍能強烈地感覺到穆斯林是由兄弟姊妹手足情誼的

緊密紐帶所結合起來的一種聯結。如果沒有認識到烏瑪觀念的重要性，也不了解穆斯林社群儘管政治上不再統一，但卻是一個以《古蘭經》和先知穆罕默德特別強調的兄弟情誼（ukhuwwah）為特色所形成的宗教社群，就不可能理解伊斯蘭。

然而，烏瑪並不是由一個單一民族、種族或文化團體所組成的，一開始，伊斯蘭就是一個面向全體人類並強烈反對任何種族主義和部落主義的宗教。《古蘭經》裡明言：「眾人啊！我確已從一男一女創造你們，我使你們成為許多民族和宗教，以便你們互相認識。在真主看來，你們中最尊貴者，是你們中最敬畏者。」（《古蘭經》，49：13）日後伊斯蘭的歷史證實了它的全球化命運，有好幾個世紀，阿拉伯人和波斯人，土耳其人和印度人，黑人和馬來人，中國人，甚至還有些藏人、蒙古人和斯拉夫人都成了烏瑪的一分子。在過去的數十年裡，伊斯蘭甚至傳到了歐洲和美洲，在某種程度上還傳入了澳洲。世界上幾乎每一個民族和種族都有屬於伊斯蘭烏瑪的成員，這在每年的麥加朝聖隊伍中，就可由外形上辨識出來，從而見證來自全球各個角落的人聚集到

麥加，在亞伯拉罕為崇敬獨一真主而建造的天房前禮拜。

伊斯蘭的世界

伊斯蘭的傳播和信徒的增長

伊斯蘭發源於首先獲得天啟的阿拉伯半島，然後在波斯人和非洲黑人圈中快速傳播開來，緊接著是土耳其人、中國人、印度人和其他民族。伊斯蘭就像海浪般一波波傳開。不到一百年，阿拉伯軍隊征服了從印度河延伸到法蘭西的廣袤土地，並為這些地區帶來伊斯蘭；他們並非手持刀劍以武力威逼傳教，這恰與西方盛行的想法相反。某些地方，比如在波斯，大多數人民往往歷經了好幾世紀才皈依伊斯蘭，這根本是遠在阿拉伯軍事武力停止多時之後的事。日後，伊斯蘭在中亞土耳其人的生活圈中和平地傳播開來，就算早在他們遷徙至中亞的西部地區以前，或是最終經波斯北部向西抵達安那托利亞之際，都是如此。從西元十一世紀（伊曆五世紀）起，伊斯蘭則大多經由蘇非派和平地傳遍印度次大陸；

從西元十四世紀（伊曆八世紀）起則傳播到爪哇、蘇門
答臘和馬來亞。大約從西元十八世紀（伊曆十二世紀）
起伊斯蘭還遠播至非洲大陸，既向南又向內陸兩路並
進。在鄂圖曼帝國占領巴爾幹半島期間，特別是在阿爾
巴尼亞和波士尼亞兩地，紛紛建立起一個個穆斯林社
群，其中有些至今已有五百年的歷史。一般咸信，伊斯
蘭是今天世上發展最快的宗教。

　　這些伊斯蘭的傳播過程把各種民族和不同文化背景
的人們帶入了一個單一的烏瑪，同時也帶來了一種得以
補充這種狀況的多元異質類型。然而，這種民族的多元
異質如同前述的種種異質類型一樣，不但沒有摧毀烏瑪
的一體，反而使它更加豐富，因為一體不是制式的齊
一；事實上，它正是與制式齊一完全相反的。今天，當
人們瞻望伊斯蘭世界時，看到的是幾個各有從屬劃分的
主要民族和文化地區，但因為隸屬伊斯蘭傳統而結合起
來，並以其整體性構成了伊斯蘭烏瑪。

穆斯林的全球分布與各伊斯蘭文明區

　　多數西方人常刻板地認為穆斯林就等於阿拉伯人。

然而，今天阿拉伯人在全世界穆斯林人口之中，只占了不到五分之一。不過，因為他們在伊斯蘭世界中的角色深具歷史意義，所以至今仍在烏瑪中擁有支配地位，他們的語言是《古蘭經》的語言，而對所有穆斯林來說深具意義的伊斯蘭的聖地，特別是現在沙烏地阿拉伯希賈茲（Hejaz，編按：阿拉伯半島西部）地區的麥加和麥地那城都坐落在阿拉伯世界。今天從茅利塔尼亞到伊拉克大約有二億阿拉伯穆斯林，他們不是民族意義上的阿拉伯人，而是語言學意義上的，也就是因其母語是阿拉伯語而被看做是阿拉伯人。雖然黎巴嫩、埃及、敘利亞這幾個阿拉伯國家，還有巴勒斯坦人之中也有相當一部分基督教徒；甚至在巴勒斯坦分治前，許多阿拉伯國家還存在有文化上高度阿拉伯化的猶太人社群，但絕大多數阿拉伯人當然還是穆斯林。在阿拉伯世界中有許多次文化，但主要可劃分為東阿拉伯區和西阿拉伯區，標界線在利比亞某地，兩者雖是高度伊斯蘭化和阿拉伯化，但在文學、建築和飲食文化上，仍各有各的地方文化色彩與特性。

伊斯蘭世界中的第二個最悠久的民族文化區域是波

斯，不僅包括今天的伊朗人，而且還包括一些民族和語言類似的人口，像庫德人（Kurds）、阿富汗人、塔吉克人，以及部分的烏茲別克人（Uzbekistan）和巴基斯坦人。總人口大約一億，在歷史和文化上別具意義，因為正是波斯人和阿拉伯人一起建立了伊斯蘭古典文明，而且波斯一直是伊斯蘭世界最重要的藝術、思想中心之一。另外，波斯語僅次於阿拉伯語，是伊斯蘭文明的第二大語言，也是阿拉伯語之外，被非母語使用者用以說寫的唯一一種古語，有超過一千多年的時間，從伊拉克到中國的人們使用它來做為主要的文字媒介。

在種族上與各種伊朗人種和波斯文化世界有密切聯繫，同時也和波斯人一樣屬印歐人種的是印度的穆斯林，他們形成了一個最大的單一的伊斯蘭社群，分布在穆斯林占絕對主體的巴基斯坦、孟加拉，以及穆斯林屬少數民族的印度、斯里蘭卡和尼泊爾，約三億五千萬人。印度實際上有一億多穆斯林，是世界上最大的少數民族。穆斯林在這地區的主要語言是烏爾都語（Urdu），接近梵語和波斯語；當然許多其他印度語言比如旁遮普語（Punjabi）、印地語（Sindhi）、古吉拉特語

（Gujarati）和泰米爾語（Tamil）也為穆斯林所使用。另外，孟加拉語也應該和烏爾都語一樣被視為印度的主要伊斯蘭文字語言。

土耳其人僅次於阿拉伯人和波斯人，在伊斯蘭文明的參與程度以及伊斯蘭歷史地位上占第三位，散布於巴爾幹半島到東西伯利亞。在過去的一千年裡，土耳其人是伊斯蘭政治生活中的重要角色，曾創建強盛的鄂圖曼帝國，延續至第一次世界大戰前，大約七百年的時間。可是，土耳其族並不限於鄂圖曼世界或今日土耳其的土耳其人，目前高加索和中亞地區幾個獨立的共和國儘管在文化上非常接近波斯世界，但其民族和語言仍屬於土耳其，俄羅斯也有屬於土耳其族的人民。整個土耳其族群大約有一億五千多萬人，其語言既非與阿拉伯語一樣屬閃語系，亦非如波斯語屬印歐語系，而是阿爾泰語系。土耳其族在伊斯蘭文明中代表了一個鮮明的地帶，幾個世紀以來，他們不斷在其中與阿拉伯世界和波斯世界交互作用。

伊斯蘭傳入黑色非洲的時間很早，非洲的黑人穆斯林更曾在伊斯蘭歷史上扮演重要角色；先知穆罕默德的

宣禮員（mu'adhdhin）比拉爾（Bilāl）正是黑人。西元
十三世紀（伊曆七世紀）期間，黑色非洲的穆斯林就已
在南撒哈拉一帶建了個興盛的帝國，即便到了歐洲殖民
時期，非洲的伊斯蘭一直是活力十足、生氣蓬勃的力
量。今天，為數一億多黑膚穆斯林形成一個鮮明的伊斯
蘭文明區，明顯有別於北非的阿拉伯人和柏柏人。非洲
黑人的語言眾多，比如富拉尼（Fulani）、豪薩（Hausa）
和斯瓦希里語（Swahili），並形成許多次文化。這部分
的伊斯蘭世界主要仍可劃分成東非和西非，雖然之間一
樣有股強大的紐帶將兩者聯結起來。東、西非之間的聯
繫橋梁不少，包括蘇非道團在內，這些橋梁對伊斯蘭在
非洲的傳播上占了重要角色，目前仍然在黑色非洲大多
數的穆斯林地區積極活動。

　　和上述地區相比，伊斯蘭傳入馬來世界要晚一些。
今天，這個世界不僅包括了伊斯蘭世界中人口最多的國
家：印尼，並環繞在豐富的伊斯蘭文化之中，除了印
尼，還有馬來西亞、汶萊、南菲律賓，以及泰國和柬埔
寨某些地區，乃至一部分的新加坡。這個區域的特徵是
使用馬來語做為主要的文字語言，以及特別的自然文化

環境，而這樣的環境明顯有別於在中東古典伊斯蘭文明發源地的經驗，一億八千多萬名穆斯林散布此廣袤地區，包括了馬來半島之外的數千座島嶼。

相較於伊斯蘭世界的其他群體，中國的穆斯林是較鮮為人知的。據估計大約有三千萬到一億左右的人數，他們散布中國各地，但主要還是集中在新疆省的西部。這是一個古老的社群，在西元七世紀（伊曆一世紀），廣東就有穆斯林居住的紀錄，他們還創造了與眾不同的中國伊斯蘭文化，包括獨特的阿拉伯書法，另外還有一批至今多數仍不為外界所知的漢文伊斯蘭文獻。但是，就像穆斯林在其他國家一樣（從南亞的緬甸到北歐的芬蘭），穆斯林在中國仍是一個重要的少數民族。

雖然生活在歐美的烏瑪成員數量上相對較少，但卻意義重大。歐洲各國大約共有一千萬穆斯林，其中包括波士尼亞在內的斯拉夫人，以及阿爾巴尼亞和科索夫的阿爾巴尼亞人均屬於有數百年歷史的社群，就像土耳其人或保加利亞裔的小社群那樣。其他則主要是第二次世界大戰結束後來到歐洲的移民，在法國多屬北非移民，而在大英帝國則由印度、巴基斯坦和孟加拉的移民所組

成，在德國是土耳其人。今天在許多地區，穆斯林都已
建構起重要的社群，甚至在一些國家如法國，他們更挑
戰了文化和社會。

　　如今已可確定，當初許多被帶離非洲前往美洲的奴
隸原是穆斯林，只是逐漸遺忘了自己的宗教。然而，自
從1930年代以來，伊斯蘭就在非裔美國人間傳了開來，
並成為今日美國受人矚目的宗教聲音。目前，有四到五
百萬穆斯林生活在北美，不僅止於非裔美國人，還有過
去數十年裡才移居美國的，其中多數是阿拉伯人和波斯
人，也有一些土耳其人和印度人。也有些歐洲族裔的美
國人和加拿大人皈依了伊斯蘭。因此，伊斯蘭社群在北
美、中美和南美繼續茁壯；在巴西、阿根廷、千里達和
其他一些地區都有相當規模的穆斯林人口。

　　因此，伊斯蘭烏瑪包含了許多民族、語言和文化成
分：閃族、印度—伊朗人、土耳其人、黑人、馬來人、
中國人，以及其他操各種語言的人，特別是屬閃語系的
阿拉伯語，還包括印歐語系、阿爾泰語系和非洲語系。
烏瑪的成員雖然集中在亞非兩洲，但也散布在五大洲，
成為許多地區或國家裡重要的少數民族，他們各有各的

語言、文化，但也參與了烏瑪和伊斯蘭文明這個更高的
整體，而成為其一分子。伊斯蘭就像一幅大織錦畫，所
有地方性文化的風格和華麗都在繁複的圖案下編織成一
個更大的模式，並從中反映出服膺真主之道的一元性。

做為宗教的伊斯蘭

伊斯蘭對人類生活中宗教角色的理解

在阿拉伯語中，al-dīn最貼近英文中的「宗教」
（religion）一詞，後者是從詞根religare轉化而來的，意
指聯結，可引申為把我們與真主聯結在一起。在阿拉伯
語的語法學家和《古蘭經》經注學家的解釋中，al-dīn
源自於al-dayn，意指債務，所以也就是償還我們積欠真
主的債務，而且是一生的償還，因為我們所積欠真主的
不是基於祂的某種賜予，而是生存本身。就穆斯林觀念
而言，最明顯的事實和最可信的幾件事是：我們是零而
真主是全有；靠我們自己，我們一無所有；還有據《古
蘭經》「真主確是無求的，你們確是有求的」（47：38）
的經文，一切歸於真主。在本質上，我們是窮而有求

的，這不僅是經濟、社會或身體上的意義，更是本體論的意義。所以，我們本身和我們所擁有的一切都屬於真主，由此，我們欠下了祂的債，也因為祂的賜予，我們必須回報感激（shukr）。和「債務」的實存意義分不開的宗教一詞或al-dīn因此也就包含了生活的全貌，從而與生活本身不可分割。

從伊斯蘭的角度來觀察，宗教並非生活的一部分，或類似藝術、思想、商業、社會討論、政治的某種特定活動。相反的，它是發源地和世界觀，所有人類的活動、努力、創造和思想都發生或必將發生在這裡。它是生命之樹的汁液。伊斯蘭常常不被認為是現代意義下的宗教，也就是說它不同於在一個世俗化的世界中充其量只占多數人日常生活一小部分的宗教。伊斯蘭其實是代表了生活全貌的宗教。伊斯蘭並不認可宗教領域以外的世界，同時也拒絕承認有任何真主之道和褻瀆或世俗，或是精神和俗務之間二分對立的存在。世俗和褻瀆這類語詞無法精準地轉譯成任何古典形式的伊斯蘭語言；把這類字詞轉化至這些語言中的流行辭彙則是晚近的新造字，而且通常來自於現世（worldliness）的觀念，所謂

「現世」與世俗（secular）和褻瀆（profane）實不完全相當。《古蘭經》經常提到這種現世觀念，此觀念與後世（the other world, al-dunyā 和 al-ākhirah）的永生形成鮮明對照，但這不應該與真主之道和世俗（或褻瀆的）之間的區分相混淆。人在一個全然宗教的世界中可以是現世的，因為在其中，現世本身就具有宗教意義；但人在這相同的宗教世界裡卻不能是世俗的，除非他在某一個特定的生活領域裡宣稱獨立於宗教之外。伊斯蘭主張，宗教裡沒有治外法權，同時沒有什麼是可以合法自外於宗教意識的傳統範疇之外的，也不能不把宗教的原則應用於一個特定人類群體的有限空間和短暫歷史上。另外，伊斯蘭不只宣稱這種包羅萬象的特性為它自己所有，和它一樣的宗教也該有。

於是，宗教必須包含整個生活。每個人的思想和行動最終必須與萬物之源，即真主之道有所聯接。宇宙秩序的存在（包括人類世界），以及發現於宇宙間的種種特性都源於真主，因而與真主的意志（Him Will）不可分，與真主其他美名和特性的顯現不可分。因而，宗教提醒善忘的人類記得它形而上的實相，而在較實際的層

伊斯蘭

次上，它則提供了堅實的引導，使男男女女得以按照真主的意志生活，並在更高的範圍內了解或再次了解真主的獨一無二，以及所有的多元最終都將歸於一元的這種模式。不論男女，只要他或她對事物，對自身的本質抱持信心，那麼他們的種種行為、思想、他們所製造的所有物體都必然與真主息息相關。宗教就是這樣的實體，它使得人類世界在所有面向上都與真主有了聯繫的可能，因此在人類生活中扮演了重要角色。從伊斯蘭的觀點而言，宗教在最普世和最基本的意義上甚至可以說就是生活本身。

宗教的私人層面

雖然伊斯蘭具有宗教包羅一切的觀念，它還是將宗教的戒律和教義分為私人生活相關部分和公共領域相關部分，然而二者並非涇渭分明；相反的，其間的互相聯繫不斷凸顯出來。私人方面主要是所有涉及善男信女與真主的內在親善關係這一部分。包括了從個人副功（supplication, al-du'ā）、法定禮拜（al-ṣalāh）到讚念真主美名（al-dhikr）的所有禮拜形式。讚念真主美名是最完

美精純的禮拜，奉行蘇非道者尤擅此道，同時也被認為是最高層次的心靈禮拜。其他主要功修，如後面將談到的把齋和朝聖也屬於生活的私人層面，然而有些儀式如法定禮拜，也具有濃重的公共色彩，穆斯林經常在社群裡和他人一起進行。當然，除了星期五的聚禮以外，法定禮拜也可以單獨或私下進行；至於聚禮，那麼不管人數多寡，自然涉及公眾形式。

伊斯蘭同時也管理著屬於私人生活的人類行為。首先，一個人對自己身體的處理是受教法控制的。這不僅包括健康和飲食上的教規，還包括照顧身體的宗教義務、性的相關宗教規範、傷害身體的宗教戒律，這當然包括了伊斯蘭法所禁止，並視為大罪的自殺在內。當然，其中多項也見之於其他宗教，證明伊斯蘭支持宗教與人類日常生活不可分離這一觀點。

至於飲食規定，伊斯蘭如猶太教一般，也認為它們深具宗教意義，是日常生活莊嚴化的手段。穆斯林禁食（ḥarām）豬肉及其相關食品，禁飲含酒精飲料，也禁食某些其他肉類，比如肉食性動物。可食用的（ḥalāl）肉類必須是以真主之名屠宰得來的，所以，必須充分了解

許可屠宰動物的宗教條件為何。毋庸贅言,這種獻祭觀
對人和動物的關係影響至為深遠。

　　其他的私人生活層面,如一個人和父母、妻子、孩
子及其他親屬、朋友和鄰居的關係,亦受教法支配。每
個領域都各有宗教上的法律和道德規範,比如說,《古
蘭經》訓誡小孩要聽話,要尊敬父母,這是奠基於宗教
權威之上的道德戒律;法律也涉及個人遺產如何分配給
各家庭成員的問題,這也是來自宗教權威之上的律法戒
律。總之,一論及私人生活,伊斯蘭所強調的就是男女
眾生要對其肉身、靈魂與真主之間的關係負起責任,還
有家庭裡的親密聯結,如此一來,家庭便成為伊斯蘭社
群中一個強有力的機構。

　　在這裡必須強調的是,現代世界中認為身體和生活
屬於個人,因而可以任意而為的普遍態度在伊斯蘭是完
全不存在的。我們的身體和生命並不屬於自己,而是真
主所有。我們沒有創造自己的身體,也沒有創造生活。
它們屬於真主,我們必須牢記這條真理,在《古蘭經》
所揭示的、先知穆罕默德所釋義的真主戒律之光照下,
盡義務、負責任地對待它們。人類如果沒有義務也就沒

有權利可言，人類一切權利都因為完成了對人類生命賜予者的責任義務而來。

生活中最私密的層面當然是內在，人們藉由內心深處接近真主的成分向來較大；《古蘭經》裡真主的美名之一是冥祕（the Inward, al-Bāṭin）。伊斯蘭啟示包含了人類生活中心靈上最私密部分的精密訓示，數世紀以來，這些訓示早已為伊斯蘭的內省修行大師，大部分是蘇非道者所推敲、闡述出來。但是，即便是宗教上這一最冥祕的部分仍有其公眾和外在的補充，就像《古蘭經》經文所說的，真主不僅冥祕還是外顯的（al-Ẓāhir）：「他是前無始後無終的，是極顯著極隱微的，他是全知萬物的。」（57：3）

宗教的公共層面

做為強調萬事萬物和人類生活各層面都臻致平衡的宗教，伊斯蘭也注重宗教的外在和公共層面以補充內在和私密。伊斯蘭以為，雖然宗教確實包含了私密的意識，但並不限於如此，同時也關心公共層面，關心人類社會、經濟乃至政治生活。在伊斯蘭的觀點中，真主國

度和凱撒國度之間沒有區別，甚至於一切都屬於真主，
都受制於真主律法以及來自真主的道德戒律，一切在本
質上都是宗教的。

　　伊斯蘭的公共層面涉及做為社群身分的社群的每一
個面向，從地方社會單位一直延伸到烏瑪本身以及全體
人類和天地萬物。不知宗教意義者彼此之間沒有聯繫可
言，從最具體的社群如家庭、鄰居、村莊和部落成員之
間的聯繫開始，一路到較大、較不明確的單位如省分或
伊斯蘭傳統字義下的國家，最後到伊斯蘭之域（dār al-
islām）以及非伊斯蘭國家中的少數穆斯林。伊斯蘭戒律
還披及受伊斯蘭法管轄的非穆斯林。這些聯繫包括各種
社會交易和互動，從對自己鄰居、朋友的責任、義務到
對孤兒、窮人、陌生穆斯林和非穆斯林等的責任、義務
都在其列。在這方面，某些伊斯蘭教義是一般的道德規
定，比如行善或不論什麼情況、對什麼人，甚至對真主
其他創造物都講正義。此外就是管轄伊斯蘭的社會行為
有數世紀之久的具體法律規定了，包括像結婚、離婚及
橫跨公私領域的遺產等相關事項的個人法。

　　伊斯蘭一個重要的公共層面是經濟活動，《古蘭經》

和聖訓包含明確的經濟訓示，這與基督教恰恰相反。基督教的早期歷史顯現一種對商業活動的歧視，而且就是遠溯其根源也不見清楚的經濟指令。這些訓示形成了近來所謂伊斯蘭經濟學的基礎，雖然這裡應該提到聖多瑪斯（St. Thomas）的經濟觀點在許多方面都與伊斯蘭類似。伊斯蘭規定了如何進行交易、財產的累積和分配、宗教稅捐、宗教不動產（awqāf）、窮人的處置、禁止高利貸以及其他多項指令，數百年來，已在各個伊斯蘭的設施和法律中形成了制度。

在伊斯蘭社群中，市集（bazaar）一直扮演重要的宗教角色，直至今日依然如此。各種產業從地毯到陶器製作以及各種具公共經濟意義的工程計畫之完成，從挖地下水道（qanāt）到鋪路等，都各有負責的公會組織，這些組織當然具備直接的宗教意義，並往往與蘇非道團有所聯繫。從伊斯蘭的角度來說，並沒有像一般經濟學所討論的內容或經濟學本身的存在。今天所謂的經濟學在伊斯蘭裡一直是和倫理相關的，而宗教指令的傳遞也一直是為了消除，或至少是減少、限制人類貪欲、自私、貪婪而來的，避免人類完全喪失伊斯蘭一再強調的

正義觀念。

　　伊斯蘭的公共層面還涉及軍事和政治生活，這並不意味著每一個穆斯林統治者和軍事領導完全遵照著伊斯蘭的指令。伊斯蘭有一套主要基於保家衛國而非侵略他人所研擬的戰爭行為法規，主張善待敵人——包括戰俘、禁止殺害無辜平民等等；據說，伊斯蘭是第一個發展出思及上述事項的、訂定完備的國際法的世界文明。此外，還有廣泛涉及政治統治的伊斯蘭教義，儘管不同於社會和經濟活動的例子，《古蘭經》和聖訓在有關政府應該採取的實際形式方面較不明確，但是對於好的政府和好的統治者該有的一般特質做了較為明確的闡述。一直到伊斯蘭歷史的後期，才發展出與政府相關的古典理論，我們將在後面談到此一主題。

關於宗教，伊斯蘭教了我們什麼？

　　伊斯蘭認為，宗教就在人的本質之中，既為人就必然與宗教相關，人類直立站起就在追求超然存在。人類需要宗教就像他們不能不呼吸一樣，因為真主早已在他們靈魂的實體上烙下印記。每個地方都可能有拒絕宗教

的個人，或者是在短期內反抗神賜宗教的社會，但是，即便如此，這類事件亦有其宗教意義。根據著名的先知聖訓，男男女女是按真主的形象（ṣūrah）所創造出來的，這裡的「形象」意指真主美名和特性的反映，因為真主是無形亦無象的。根據經文，真主將其精氣（rūh）吹入人體：「當我把它塑成，而且把我的精神吹入他的塑像，」（《古蘭經》，15：29）要成為人就是在人內在深處抱持這種精神，因而與宗教以及將精神吹入我們體內的所有宗教的創生者有所關聯。

伊斯蘭就像所有傳統教義訓示一般，認為男人女人並非由低等的生命形式升上來的，而是由神的原型的高點降下來的。所以，人將永遠為人並且擁有宗教。人類始祖亞當也是第一個先知。宗教不是在人類歷史中漸漸進化發展來的，而是一直存在的，形式不同但總是帶著真主獨一這個永恆啟示，直到因為善忘而導致其教義不彰與腐化，這時，才從天國裡傳來新的啟示，重新振興宗教。一神教不是由多神教演化而來的；相反的，多神教是一神教的墮落，因而使得早已表明人類歷史的最新啟示不得不出現。

　　只有宗教才能賦予人類生活意義，因為宗教而且也
只有宗教和人類生命本身一樣，直接而且客觀地源自同
一來源。只有宗教能激發人類內在潛能的實現，並使他
們百分之百成為自己。我們唯有藉由天國之助才能成為
我們最後在神的存在中的模樣。宗教提供了那種理性最
高目標的至高知識，也揭櫫了既是至高之愛也是意志最
終目標的那種真實面向。宗教是所有倫理和價值的源
泉，為人類行為和建樹的價值提供了客觀的衡量標準，
也是真主之道與創造秩序的真知源泉，以及一個傳統文
明中美學與形式科學建構原則的傳遞者。

　　伊斯蘭不能接受一個與宗教無關的人世。它完全理
解反對真主及眾先知意味著什麼，它還有一套完整理
論，涉及了邪惡的本質、信仰生活的試煉與磨難、不信
的危險以及一個可以自由選擇的人在真主之前負起責任
的結果。但是，伊斯蘭完全無法認同人類可以沒有宗教
這種觀念或是一個對真主存在與不存在毫不在意的世
界，它視宗教為人類生活的必要條件。事實上，宗教就
是人類與造物主之間的聯繫，不論這個聯繫是什麼樣
子，造物主都決定了他或她和其相對世界的關係。個人

喪失宗教僅僅意味著與其內在及未來至福（beatitude）
的背離，然而就一個整體社會而言，卻絕對是一個生存
中的人類集團社會解體的信號。

伊斯蘭的基礎

《古蘭經》：意義和結構

　　《古蘭經》是伊斯蘭最重要的真主顯靈，真主一字
一句透過大天使加百利（archangel Gabriel）降示先知穆
罕默德，日後傳達給同伴，再由同伴們背誦和記錄下
來，日後遵照先知穆罕默德指示彙集成目前的順序，在
先知辭世幾年後的哈里發奧斯曼（'Uthmān）統治期間
將書抄錄成數份抄本而成。目前伊斯蘭各學派認同的
《古蘭經》僅有一定本，其整體不論意義或是形式都被
視為神聖。

　　伊斯蘭聖典之名藉由伊斯蘭早已聲譽卓著，尤其在
西方就叫做Qur'ān（《古蘭經》）或Koran（《可蘭經》），
來自於阿拉伯語al-Qur'ān，意思是「朗讀」。但是，這
部聖典擁有許多其他的名字，也都各有其涵義，它又名

伊斯蘭

《福爾剛尼》（al-Furqān），亦即「辨別」，因為它包含了
理性和道德辨別的原則；另一個為人所熟知的名字是
Umm al-kitāb，即「書籍之母」，因為它是所有知識的源
頭和有如知識容器的「書本」之原型；還被稱為al-
Hudā，即「指南」，因為它是人生歷程的最高指南。在
傳統的伊斯蘭語言裡，它通常稱為「高貴的《古蘭經》」
（al-Qur'ān al-majīd），人們以最大的敬意視之為一種涵蓋
穆斯林從搖籃到墳墓一生於其中，並為之下定義的神聖
實體。新生兒最早聽到的聲音和垂亡者在回歸真主的路
上最後聽到的聲音都是《古蘭經》的經文。

　　在某種意義上，穆斯林的靈魂是由《古蘭經》經文
和措辭編織而成的，像「印沙拉」（inshā' Allāh）：承蒙
真主的意願；「哈米杜利拉希」（al-ḥamdᵘ li'Llāh）：知
感真主；「比思米拉西」（bismⁱ'Llāh）：以真主的美
名，這些阿拉伯人以及非阿拉伯穆斯林共用的辭句不但
時時影響整體穆斯林的生活，同時也決定了他們的整體
心靈質地，每一個動作都開始於「以真主的美名」，結
束於「知感真主」，同時，面對未來總是受制於對「承
蒙真主的意願」的體會，因為一切都取決於真主的意

志。這些和其他許多摘自《古蘭經》的信條決定了對待過去、現在和未來的態度，概括了整個生活。定時介入每個穆斯林從青春到死亡一生的每日禮拜皆由《古蘭經》的章節和經文所組成，而伊斯蘭法同樣也扎根於這部聖典。因此，合法劃歸伊斯蘭的各類知識全都源於《古蘭經》，數世紀以來，它一直是整個伊斯蘭思想傳統的源頭和指導原則。

　　《古蘭經》在成書前原是聲音的啟示。首先，先知穆罕默德聽到了真主的話語而後轉述給同伴，他們默誦這些經文然後記錄在羊皮紙、駱駝肩骨和皮革上。根據伊斯蘭傳統說法，先知穆罕默德是個文盲（al-ummī），這在最高層次上意味著他的靈魂是純潔有如處子般的，是未受人類知識玷污的，因此配得上領受聖言，當大天使加百利開始出現在先知的面前時，《古蘭經》第一段經文在他四周天際大聲迴盪，這個《古蘭經》的真實面向至今仍然活靈活現。《古蘭經》不但是一本書法完美、讓人一生誦讀的書，它同時也是伊斯蘭城市和村鎮中一個可以不斷聽見聖言的世界，這個聲音就在人們行走、工作的日常生活空間裡來回盪漾，許多人不必靠書

面輔助就能默記經文，持續地誦讀。《古蘭經》朗讀藝術可追溯到先知時代，也是伊斯蘭語音形式中最崇高的神聖藝術，經常得以讓眾穆斯林感動落淚，不論他們是阿拉伯人或是馬來人。

至於《古蘭經》的書寫文本，它是穆斯林心靈對創造了書法藝術的《古蘭經》啟示之回應。這一書法藝術一開始就和《古蘭經》的內容關係密切，也和建築學一起構成伊斯蘭中最神聖的造型藝術。建築學是神聖的藝術，因為它在清真寺建築中發展起來，並在其中找到它的最高表達形式，清真寺的空間正是為了《古蘭經》背誦和朗讀的迴盪效果而設計的。

《古蘭經》內容由一百一十四章（sūrāhs）所組成，分為麥加章和麥地那章兩部分，即那些當先知穆罕默德在麥加所知悉的啟示以及那些在他遷徙到麥地那後的啟示。第一段啟示的經文題名為〈血塊〉（al-'Alaq），是《古蘭經》第九十六章的開頭，經文如下：

奉至仁至慈的真主之名
你應當奉你的創造主的名義而宣讀，

他曾用血塊創造人。

你應當宣讀，你的主是最尊嚴的，

他曾教人用筆寫字，

他曾教人知道自己所不知道的東西。

　　然而，《古蘭經》的首章是〈開端〉（sūrat al-fātihah），由七句經文（āyāt）所組成。它無疑是《古蘭經》中最常被朗誦的一章，因為它構成了每天主命禮拜的核心，更以要略的形式容納了整部《古蘭經》的訊息：

　　奉至仁至慈的真主之名

　　一切讚頌，全歸真主，全世界的主，

　　至仁至慈的主，

　　報應日的主。

　　我們只崇拜你，只求你祐助，

　　求你引導我們上正路，

　　你所祐助者的路，不是受譴怒者的路，也不是迷誤者的路。

　　《古蘭經》的其他章節的排序並非根據啟示的時間
而來，而是先知的安排，但是一般來說，篇幅較長的章
節排在短的前面。

　　《古蘭經》的內容包羅萬象，主題從倫理學橫跨到
形上學。可以說，《古蘭經》最早包含了行動和冥想這
兩個範疇裡的知識根源或原則；包括了倫理教義和法律
教義；也包括了屬於真主本質的形上學教義和真主創世
本質的相關宇宙論教義以及關於人類靈魂的心理學訓
示。它還擁有屬於冥祕的、精神生活的知識以及涉及個
人和人類、宇宙歷史終局的末世論知識。《古蘭經》還
包括了一部神聖的歷史，其中大部分是與《聖經》所共
有而非後來才擷取自它的。《古蘭經》裡神的歷史的意
義並不在大量描寫昔日諸先知的生平事蹟，而是鮮活地
描述人類靈魂中善惡兩方力量以及知識與蒙昧之間永恆
鬥爭的真相。《古蘭經》還擁有精神的面向，一種改造
靈魂而難以感知的神聖實相，它就像一個投入多元世界
的神的網絡，從中引導我們回到真主獨一的世界。

　　對於穆斯林而言，《古蘭經》的一切都是神聖的
——它的聲音、真主用以表達訊息的阿拉伯語詞、書寫

文字，甚至是記載聖典的物質，即羊皮紙和紙張都是如
此。穆斯林以完全領受其神聖實相的心情來攜帶《古蘭
經》，除非沐浴淨身，做到儀式上潔淨，否則他們不會
去碰它。他們在出外旅行之前會親吻它，並由其下穿
過，許多人隨時攜帶著袖珍抄本做為護身符。《古蘭經》
是決定了穆斯林所有生活面向的至聖存在，是所有真正
堪稱伊斯蘭的事物之來源和源頭。

《古蘭經》學和《古蘭經》經注

　　許多傳統學科都與《古蘭經》有關，首先是《古蘭
經》的誦讀藝術和科學，它們奠基於數世紀來保存並傳
承下來的傳統資源，人們不可能隨意誦念《古蘭經》，
其抑揚頓挫都是遵照可溯至先知穆罕默德的傳統而來
的，接下來是為了更理解經文含義而研究特定經文在何
狀況下昭示出來（sha'n al-nuzūl）的學問。還有《古蘭
經》語言的相關語言學研究，其意義重大，甚至決定了
過去十四個世紀以來古阿拉伯語的特色，許多西方的大
學正是完全依照《古蘭經》的阿拉伯語來教授古阿拉伯
語的。阿拉伯語言和文法的嚴肅研究是不能與《古蘭經》

語言學研究分隔開來的，因為在歷史上，《古蘭經》語
言學研究相當程度地使得阿拉伯語法有所規範並成其系
統。

　　然而，《古蘭經》研究中最重要的方向也許是意思
的解讀，或是傳統上所謂的解釋（tafsīr）和詮釋
（ta'wīl），前者針對經文的外在意義，後者則涉及內在涵
義。《古蘭經》經注學是現今傳統伊斯蘭學校所教授的
最重要的宗教學科之一，涵蓋範圍從主要研究《古蘭經》
語言和語法，如扎馬哈沙里（al-Zamakhsharī）的著作，
到研究神聖歷史，包括道巴里（al-Ṭabarī）的《解釋學》，
再到基本的神學經注，如法赫爾丁・拉齊（Fakhr al-Dīn
al-Rāzī）的巨作《解釋學》。實際上，每個領域的伊斯蘭
學者都曾眉批點注《古蘭經》，其中包括了幾個聲譽卓
著的伊斯蘭思想家如伊本・西那（Ibn Sīnā）、毛拉・沙
德拉（Mullā Ṣadrā）等。此外，《古蘭經》經注傳統至
二十世紀仍以數部偉大的《解釋學》著作，如毛拉那・
阿布・卡拉姆・阿扎德（Mawlānā Abu'l-Kalām Āzād）、毛
拉那・毛杜迪（Māwlāna Mawdūdī）、賽義德・庫圖布
（Sayyid Quṭb）和阿拉瑪・道巴道巴伊（'Allāmah

Ṭabāṭabā'ī）之大作而維持不墜，這些著作在《古蘭經》
訓示的光照啟示下，不僅處理了傳統的問題，更探討了
許多當代世界面臨的挑戰與問題。

　　《古蘭經》經注學也有一派在探討《古蘭經》的冥
祕和神祕意義，也真正把詮釋（ta'wīl）談論成像蘇非道
者和什葉派對這一語詞的理解一樣。這些經注大多由蘇
非道者和什葉派學者所撰寫，可追溯到蘇非之道標竿兼
什葉派第六位伊瑪目——賈法·薩迪克（Ja'far al-Ṣādiq）
的著名經注。數百年來，眾多蘇非道者筆下的經注從西
元十世紀（伊曆四世紀）的圖斯塔利（al-Tustarī）的經
注到西元十三世紀（伊曆七世紀）的伊本·阿拉比
（Ibn 'Arabī）的經注，一直到今天，還包括許多波斯文
的作品，如米布迪（Mībudī）的巨作。賈拉爾丁·魯米
（Jalal al-Din Rūmī）著名的蘇非之道作品《智慧律詩》
（*Mathnawī*）就像作者自己所說的，其實是對《古蘭經》
的一種玄祕注解。這些經注探討了《古蘭經》各段經文
甚至連字母的內在含義，這些經文與字母有其象徵意
義，對伊斯蘭形上學和宇宙學的發展也十分重要。至於
什葉派的經注學，也專注於聖典與伊瑪目實體關係的內

在寓意。對於什葉派來說，伊瑪目才是真主話語內在層次的最佳詮釋者。在什葉派的氣氛中，雖然最重要的幾部經注如塔巴爾思（al-Ṭabarsī）的著作皆由烏拉瑪或謂官方宗教學者所寫，但還有許多作品來自於那些也是思想家和神智論者筆下。毛拉·沙德拉那些影響深遠的經注著作是後者中的典型。

雖然《古蘭經》在絕對真實性上是不能翻譯的，但其經文被譯為英語和其他歐洲及非歐洲語言早已屢見不鮮，其中有些翻譯成功轉化了原版阿拉伯語那種詩般魅力，有些則得以傳達其外在意義；但是，沒有任何翻譯傳達出或將來可能傳達出經文的完整意思和「重現」（presence），因為它多層次的解釋和象徵意義是和阿拉伯語的字詞結構和發音甚至文字字母的形狀互有關聯的。經注學則可以做為幫助理解的指南，至少對於某些隱蔽和象徵意義的層面是有用的，但是，到目前為止，幾乎沒有什麼經注作品翻譯成英語或其他歐洲語言。

先知穆罕默德：他的影響、生平和言行習慣

先知穆罕默德在伊斯蘭裡扮演的角色不同於基督教

裡的基督，他不是神的肉身或神人一體（the God-man）；相反的，他就是人（al-bashar），就像《古蘭經》明確聲明的那樣，只是並非凡人，因為他擁有最完美的本質，正似阿拉伯名詩所云：有如石礫中的珠寶。穆斯林將先知穆罕默德看做是真主最完善的造物、超群的完人（al-insān al-kāmil）、真主的最愛（ḥabīb Allāh），《古蘭經》稱之為值得仿效的完美典範（uswah ḥasanah），他展現出對真主全然的臣服以及全然的貼近（qurb），致使他成為真主訊息的最佳詮釋者和忠實轉達者。真主賜予他最完美的性格，以高度的謙虛、慷慨、高貴和真誠等美德來涵養他，而歷經幾世紀，當伊斯蘭深入穆斯林男男女女的靈魂之中，這種種美德也就成為所有伊斯蘭精神的特色了。

　　伊斯蘭是奠基於造物主阿拉，而非使者。但是，對先知穆罕默德的愛是伊斯蘭虔誠的中心，因為真主愛人故人愛真主；真主只愛那些愛其使者的人。《古蘭經》以經文命令人們尊敬先知：「真主的確憐憫先知，他的天神們的確為他祝福。信士們啊！你們應當為他祝福，應當祝他平安！」（33：56）這是僅有的一種人類與真

伊斯蘭

主和天使同享的行為。因此，傳統的穆斯林以不容褻瀆
的方式敬仰先知穆罕默德，總是為他祈福（ṣalāh）、向
他致敬（salām）。在穆斯林的眼中，對先知的愛和尊敬
是與愛真主的語言《古蘭經》，然後最終是愛真主是緊
密不可分的。《古蘭經》存有先知穆罕默德的靈魂，他
在逝世前留下一則名言，說明他身後為社群留下兩樣東
西：《古蘭經》和他的家室，後者在伊斯蘭社群中延續
了先知的存在。

　　蘇非之道和許多伊斯蘭哲學思想學派中，先知的內
在真實，所謂「穆罕默德之實」（al-Ḥaqīqat al-
muḥammadiyyah）就是真主的第一創造（Logos），即創
世的本體論原則，也是所有先知身分的原型。蘇非道者
主張先知穆罕默德的內在真實是先知序鏈中的第一環，
而外在與歷史真實則在先知循環的尾端並將其終結。關
於這種內在的真實，先知穆罕默德主張：「當亞當處於
水土之間的時候，我是先知。」

　　對先知穆罕默德的愛涵蓋了伊斯蘭的所有面向，影
響所及包括那些遵循伊斯蘭法的人以及那些沿精神之道
修行者，即塔利格（Ṭarīqah，先知穆罕默德是其創立者

和指導者）。這樣的愛有助於個別穆斯林學習他那與
《古蘭經》一起構成伊斯蘭法基礎的言行和典範，也幫
助他們以先知身上臻於完美的德行與無瑕來美化自己的
心靈，以更大的熱忱盡力奮鬥（jihād，吉哈德），可以
說，先知穆罕默德的一生為世世代代的穆斯林留下永恆
的榜樣。

　　西元570年，先知穆罕默德誕生在阿拉伯半島上麥加
城的歷史光輝裡，出身古來氏（Quraysh）這個強盛部族
的哈希姆家族（Banū Hāshim），他有許多名字和頭銜，
包括了穆罕默德（Muḥammad）、阿赫邁德（Aḥmad）、穆
斯塔法（Muṣṭafā）以及阿布‧卡西姆（Abu'l-Qāsim）[5]。
麥加當時是阿拉伯半島的中心，同時也是宗教的心臟，
就在這裡，已然淪落入偶像崇拜的各阿拉伯部族紛紛在
亞伯拉罕為紀念唯一神而建造的天房（Ka'bah）裡供奉

[5] 這些僅僅是從先知的一百多個最著名的名字中所選取的幾個，這些
　名字對應於他的本質、職能和地位的不同層面。穆罕默德得自於詞
　根哈姆德（ḥamd），意思是讚賞的，所以他是值得讚頌的人。阿赫
　邁德是先知最冥祕的名字，與同樣的詞根有關，所以穆斯塔法意思
　是「被遴選的人」。先知名字的祈禱文在伊斯蘭虔信和虔誠活動，特
　別是蘇非道儀式中發揮了重要的作用。

他們的偶像。當時處於蒙昧時代（al-jāhiliyyah）的阿拉伯人早已遺忘與一神教之父亞伯拉罕相關的真主獨一訊息；亞伯拉罕到過麥加，透過兒子易司馬儀（以實瑪利）（Ishmael）成為阿拉伯人的祖先。然而，保留了原初一神教的一批一神教徒也仍然存在，這些人在《古蘭經》中被稱為「胡納法」（ḥunafā'，原初宗教的追隨者），少年穆罕默德從不搞偶像崇拜，在獲選為先知以前一直忠於獨一真主。

穆罕默德幼年即失去雙親，全由祖父阿卜杜‧穆塔利布（'Abd al-Muṭṭalib）及叔父，即阿里之父阿布‧塔利布（Abū Talīb）撫養長大，也在麥加城外沙漠裡的貝都因（bedouin）聚落中待過一段時間。由於他十分值得信賴，不久便贏得所有人的尊敬；後來被稱為「阿明」（al-Amīn），即意指受信賴者。穆罕默德二十五歲那年娶了大他十五歲的富孀哈蒂嘉（Khadījah），哈蒂嘉因信任他而將商隊委託給他照管，於是他帶著商隊穿過沙漠北上敘利亞。做為穆罕默德的第一任妻子，哈蒂嘉為他生了幾個孩子，包括了嫁給阿里，也是穆罕默德所有後代之母的法蒂瑪。穆罕默德和哈蒂嘉過著幸福的家庭生

活，在哈蒂嘉去世前也沒有另娶；日後，特別在他接受
了先知的天職，面臨麥加人，包括自己部族成員的粗暴
對待與敵視時，給予他極大的慰藉和支持。

　　穆罕默德四十歲時，天啟的偉大時刻來到了面前。
那時的他就總是在沉思默想，經常跑到沙漠裡齋戒、祈
禱。有一次，當他在麥加城外的希拉（al-Ḥirāʾ）山洞裡
沉思、禱告時，大天使加百利出現了，也帶來了急遽改
變他此後至去世前整整二十三年生活的第一段啟示。

　　《古蘭經》的經文分別在不同時間、不同的狀況下
頒降到先知穆罕默德身上，最後的啟示則在他去世前不
久才完成，剛開始時他懷疑自身遭遇的真實性，但不
久，這些天啟的真實本質都彰顯出來。第一批改信他的
人是妻子哈蒂嘉、可敬的朋友阿布・巴克爾和堂弟阿
里；漸漸地，他的追尋者的圈子擴大了，包括他的叔叔
哈姆則（Ḥamzah）和麥加一些名人如歐瑪・伊本・哈塔
布（ʿUmar ibn al-Khaṭṭāb）都相繼加入。但這個成功反
而加強了古來氏族的反彈力量，因為新的信息意味著生
活方式的完全改變，包括破除偶像和偶像崇拜，而這正
是他們的權力賴以存在之基礎。他們最後決定殺死先知

穆罕默德，但是真主另有安排。北方的城市雅斯里布（Yathrib）來了一個代表團，邀請先知移居（al-hijrah）他們的城市當統治者，先知接受了邀請，於西元622年6月出發前往該城。這個重要的日子就標示著伊斯蘭紀元的開始，就是在這座後來稱為先知之城（Madīnat al-nabī），或簡稱麥地那的城市裡，伊斯蘭首次成為一種社會和政治秩序，並且很快擴展成世界主要文明之一。

　　先知穆罕默德在麥地那成了一個社群的領袖、政治家、法官和軍事統帥以及真主的使者，這個新社群飽受麥加人威脅，在伊斯蘭史上意義重大的戰鬥中幾度遭受攻擊；如巴德爾（Badr）戰役、烏胡德（Uḥud）戰役、哈達格（Khandaq）戰役以及海巴爾（Khaybar）戰役，儘管人數相差懸殊，但穆斯林都獲勝了（除了烏胡德戰役因麥加人以為穆斯林戰敗了而離開戰場之外），新社群於是確定可以生存下去。同時，整個阿拉伯半島的部族也逐漸歸順先知穆罕默德，接受了新宗教，最後麥加人終於抵擋不住了，西元630年（伊曆8年），穆罕默德進軍麥加大勝，然後非常高貴、寬大地寬恕了所有敵人；這段插曲在某種意義上象徵了他俗世生活的菁華片

刻，即使是他最頑強的敵人都擁抱了伊斯蘭。《古蘭經》
在第一一○章中述及此事件：

> 奉至仁至慈的真主之名
> 當真主的援助和勝利降臨，
> 而你看見眾人成群結隊地崇奉真主的宗教時，
> 你應當讚頌你的主超絕萬物，並且向他求饒，他
> 確是至宥的。

先知穆罕默德回到了麥地那這塊讓他完成阿拉伯半島伊斯蘭化運動北向發展的根據地。遷徙後第十年，他回到了麥加以完成伊斯蘭的大朝（al-ḥajj），建立起延續至今的麥加朝聖儀式，那一次也成為他的告別朝聖，因為他回到麥地那不久便染上疾病，三天後，就在西元632年（伊曆10年）3月13日辭世，葬於愛妻阿依莎（‘Ā'ishah）的寓所，與伊斯蘭史上第一所清真寺比鄰。迄至今時，他的墳墓仍坐落在巨大的「先知寺」中心，麥地那成了僅次於麥加的伊斯蘭第二大聖城。

在這二十三年中，先知穆罕默德在伊斯蘭旗幟下不

伊斯蘭

僅成功統一了阿拉伯半島，而且還建立了一個世界級的
宗教社群，更為此社群留下人類行為舉止的永恆典範，
而他的傳記（al-Sīrah）數世紀以來始終是穆斯林的精神
和宗教指引。他非凡的一生幾乎涵蓋了一切人類經驗，
並加以神聖化，融入伊斯蘭的遠景；他經歷了貧困、壓
迫、殘酷，以及權勢和支配；他嚐受大愛以及痛失獨子
的大悲；他雖然統治大片江山，生活卻十分簡樸；在他
五十歲前只與一個年長許多的妻子生活在一起，雖然日
後還有好幾次婚姻，但那時他已垂垂老矣，正證明了他
的多妻與肉欲無關；事實上，多數是為了統一不同部族
的政治婚姻。這些婚姻還體現了伊斯蘭裡性的神聖特
點，完全異於把性視同原罪的觀點。

　　先知穆罕默德在麥加最冥祕的經歷是有一晚他不可
思議地被大天使加百利帶到耶路撒冷，從那裡的夜行登
霄（nocturnal Ascension, al-miʿrāj）上到天國，這段《古
蘭經》述及的經歷構成日常禮拜的內在真實，也為所有
伊斯蘭的精神昇華立下範型。當我們回顧先知的一生
時，除了想到他是人類社會的領袖或是一家之父、之
主，一個多妻的男人，他曾為了保有伊斯蘭而參戰或做

出種種社會和政治決定之外，我們還必須思及他在禮拜、徹夜不眠、齋戒尤其是夜行登霄中的內心世界，藉由先知，伊斯蘭才能來到人間，創造外在與內在、物質和精神之間的平衡，同時在人類得以了解真主獨一的基礎上建立平等，而此獨一正是人類生活的目標。

在理解此獨一的過程中，先知的典範發揮了基本作用，這就是為什麼他的行動和言行（遜納）對整個伊斯蘭來說是如此的重要；他衣著飲食的舉止、對待家人和鄰居的態度、在司法和政治事務上的作為，甚至如何對待動物和植物都構成了他的「遜納」的一部分。「遜納」僅次於《古蘭經》，是伊斯蘭的重要資源，並在過去數世紀裡，以口述和書寫形式傳播開來，無數穆斯林長年試圖仿效它來生活、工作。「遜納」的最直接表達形式就是聖訓，或說是包含人類生活、思想各個層面的實用先知語錄。

聖訓及其編纂

由於「聖訓」（Ḥadīth）構成了伊斯蘭的一個主要支柱，自然應該一開始就備受矚目。聖訓最早的書寫片段

就是在先知穆罕默德各項政令、信件和論述中，然後是
他的同伴們及其通常被視為「弟子」（tābiʿūn）的下一代
在「紙頁」（ṣaḥīfah）上記載他的言論。這種類型日後為
著名的「文件」（al-Musnad）類文本的學者如阿布·達
伍德·塔亞利斯（Abū Dāʾūd al-Ṭayālisī）所遵循，但是和
這種類型連在一起的知名人士則是伊瑪目阿赫馬德·伊
本·漢拔（Aḥmad ibn Ḥanbal），他是遜尼派四大教法學
派之一的創建者，生於西元八世紀（伊曆二世紀）。必
須一提的還有伊瑪目馬立克·伊本·阿納斯（Mālik ibn
Anas）著名的《聖訓易讀》（al-Muwaṭṭāʾ）。馬立克是遜
尼派另一主要教法學派的創建者，年代稍晚於漢拔，雖
然他的論述主要在於法理學（al-fiqh）以及與這部分相關
的聖訓，但許多人仍然認為它是聖訓最早的主要輯本。

　　這些著作及其他眾多類型的作品彙集成聖訓的幾部
主要集子，於西元九世紀（伊曆三世紀）出現在遜尼派
世界。這些稱為「六大正本」（al-Ṣiḥāḥ al-sittah）的偉大
的菁華錄形成了遜尼派世界中的合法規的正統的聖訓來
源，其中包括了阿布·阿布杜拉·布哈里（Abū ʿAbd
Allāh al-Bukhārī）的《正訓集成》（Jāmiʿ al-ṣaḥīḥ）、阿

布・侯賽因・伊本・穆斯林・奈沙布利（Abū'l-Ḥusayn ibn Muslim al-Nayshābūrī）的《正訓》（Ṣaḥīḥ）、阿布・達伍德・昔吉斯坦尼（Abū Dā'ūd al-Sijistānī）的《遜納》、阿布・伊薩・特米茲（Abū 'Īsā al-Tirmidhī）的《集成》（Jāmi'）、阿布・穆罕默德・達里米（Abū Muḥammad al-Dārimī）的《遜納》和阿布・阿布杜拉・伊本・馬加（Abū 'Abd Allāh ibn Mājah）的《遜納》。此外還有其他重要的編纂本，但從沒獲得像六大正本那樣的權威性。

聖訓學的大學者們仔細審視了每一則言論的傳播鏈（isnād）和其他種種宗教學科，以便從那些來源可疑或據說是先知穆罕默德所言但缺乏歷史根據的記錄中篩選出真實的言論，據說布哈里曾走過一個又一個城市，請益一千多位聖訓學專家。穆斯林學術界早已為評判每一則聖訓的真實性建立了詳盡的標準，比西方的東方學家涉足該領域來否認整個聖訓的真實性還要早一千多年，聖訓的真實性若遭否定，將會摧毀伊斯蘭的傳統架構。毋庸贅言，此類西方學者所謂的歷史批判主義向來不足為傳統的穆斯林學者所掛齒，特別是因為當前者完全站在否認伊斯蘭天啟的真實性的立場時，許多論點就已經

在後者所發現的歷史證據下被一一駁斥。

什葉派對於聖訓大全的蒐集和分類要比遜尼派晚一個世紀，而且什葉派是依其先知家室為主的傳播鏈來進行整理的，不過大多數聖訓是相同的。什葉派的編纂集本由「四大書」（al-Kutub al-arba'ah）所組成：穆罕默德·伊本·亞古伯·庫來尼（Muḥammad ibn Ya'qūb al-Kulaynī）的《教法學大全原理》（Uṣūl al-kāfī）、穆罕默德·伊本·巴布亞·庫米（Muḥammad ibn Bābūyah al-Qummī）的《教法學家不予光顧的人》（Man lā yaḥḍuruhᵘ'l-faqīh）、穆罕默德·圖西（Muḥammad al-Tūsī）的《聖訓辨異》（Kitāb al-istibṣār）和《法令修正篇》（Kitāb al-tahdhīb）。我們必須要指出，遜尼派所講的聖訓專指先知的言論及一本言論集《聖訓》，但在什葉派裡則有「先知格言」（al-ḥadīth al-nabawī）和「伊瑪目格言」（al-ḥadīth al-walawī）的區分，伊瑪目格言在此也受到高度重視，並被視為先知聖訓的延伸。

從律法意義的細節到對最高貴的道德和精神說教，聖訓幾乎涉及每一個問題。一則聖訓主張：「真主是美的，他熱愛美。」另一則說：「對動物的任何善行確實

有天國的獎賞。」一些聖訓談的是精神美德和道德態
度，比如「隱蔽的行善平息真主的憤怒」和「真主喜愛
那些自足的人」。許多聖訓談論自制，比如「最高級的
『吉哈德』〔通常翻譯成聖戰，但字面意思是奮鬥〕是對
自我的征服」或「當大權在握的時候，任何抑制自己憤
怒的人將被真主賦予更大的賞賜」。其他的許多聖訓則
是談論對待別人的義務，比如「當任何亡人，不管是猶
太人、基督徒或穆斯林亡者的屍匣經過你的時候，快起
身幫忙」和「別咒罵別人，如果某人咒罵了你，那就暴
露他對你所知的醜惡，然後也不要隱瞞你所知道的他的
污穢。」[6]

　　總合在一起的聖訓是個龐大的言論體，它涉及存在
的外在和內在領域、行為和沉思的層面、人類生活的一
切和伊斯蘭宇宙思想的各個面向。聖訓既揭示了先知穆
罕默德心靈的偉大，也彰顯了他做為真主言語最高詮釋
者和全體穆斯林首要榜樣的作用；是理解穆斯林心靈的

[6] 所有這些引文皆摘自於Allama Sir Abdullah al-Ma'mun al-Suhrawardy,
　　The Sayings of Muhammad (New York: Carol Publishing Group, 1990) 一
　　書，有些地方做了潤色。

態度和脈動的鑰匙，也是理解《古蘭經》裡的真主語言時不可或缺的指南。

　　成千上萬的先知聖訓中，有一小部分稱之為「神聖格言」（al-aḥadīth al-qudsiyyah），其中，真主透過先知穆罕默德而以第一人稱發言，但並沒有收入《古蘭經》，這類聖訓直指內在生活，構成蘇非之道的重要來源。視蘇非之道為獲取內在德性（iḥsan）的這種定義事實上就是來自一則廣為人知的神聖格言：「德性是你對真主的愛慕，好像你看見了他；假如你看不見他，他無疑仍看見你。」這些聖訓涉及到精神生活最深入也最私密的部分，因此幾世紀以來不斷在思索並評論這些格言的蘇非道者的大量著作中發出回聲，神聖格言直接來自真主，關懷伊斯蘭教義的內在層次，因而構成了伊斯蘭冥祕面不可或缺的來源，由此精煉出眾所周知的蘇非之道。

伊斯蘭的教義和信仰

真主

　　伊斯蘭的中心教義是關於真主本身及其美名與特

質。伊斯蘭理論的核心在於真主為大能、無限和至善等
神性的絕對教義，至高的實體或阿拉同時就是神、人和
超人的實體。阿拉不僅是純粹的存在更是超越存在的，
關於這部分，如果沒有劃定祂超越所有決定的無限性質
和絕對性質，就無法以言語表達。這就是為什麼把全部
伊斯蘭理論裡真主本質都包含在內的清真言「萬物非
主，唯有真主」會以否定的前綴詞──「非」（la）開
始，因為以任何主張確認神的本質或祂的至高存在事實
上正是被這個主張所局限。所以，《古蘭經》說：「任
何東西都不能與祂相類似。」（42：2）[7]

　　真主是絕對、獨一、完全超然、超越一切限制和疆
界、觀念及意圖的。此外，祂就像《古蘭經》所說的，
還是無所不在的：「祂是前無始後無終的，是極顯著極
隱微的，他是全知萬物的。」（57：3）真主是第一（al-
Awwal），所以祂是萬物的起始和首位；祂是最終（al-
Ākhir），因為萬物，不僅人類靈魂還有宇宙整體都回歸

7 譯者註：查《古蘭經》阿拉伯原文，四十二章第二節並非其意，有
　誤。為忠於原文，譯者只得直譯這一段的《古蘭經》的經文。

於祂。祂是外顯的（al-Ẓāhir），因為外顯最終就是真主美名和特質在「無有」的板子上的顯像，而所有的存在最終也只是祂的存在的一束光芒；但祂也是內向的，因為在萬物之中，祂無處不在。只有聖賢能夠充分理解這詞的意義，也只有他們才能完全領會「無論你們轉向哪方，那裡就是真主的方向。」（《古蘭經》，2：115）這段經文的意義。此外，只有當他或她已經認識了神的超然（ta'ālī）才可能得到這樣的理解，因為真主唯有先被認知或被經驗為超然的才可能揭示祂自己的無所不在。

真主擁有超越所有分類和定義的本質（al-Dhāt），例如黑暗之所以黑暗可以定義成黑光的密集，有些蘇非道者曾述此黑光；但真主無可定義。然而，神聖的本質雖然超越所有二元論，也超越性別，但卻常以陰性形式出現，al-Dhāt 在阿拉伯語中就是陰性字，陰性的至高原則因其形上學的無限性而遠遠凌駕造物之主的意義之上。然而，神的本質在真主的美名和特質裡顯現出來，而正是這些美名和特質構成宇宙運行的法則，也是萬物的終極原型，不論宏觀性或微觀性。《古蘭經》主張：「真主有許多極美的名號，故你們要用那些名號呼籲

他。」（7：180）對真主美名的研究是所有伊斯蘭知識
和宗教學科的核心，並且在形上學和宇宙學、神學和倫
理學之上扮演主要的角色，更不要提在讚念和記誦真主
美名這種宗教實踐層次裡的地位了，特別是蘇非之道。

　　伊斯蘭中的真主美名是由真主自己透過《古蘭經》
的天啟披露而後獲得神聖地位的，所以具有幫助人們回
歸原初的力量。至高美名就是阿拉，涉及所有神的本質
和特性，也包含所有美名在內，傳統上真主有九十九個
美名，如此成了穆斯林的九十九顆念珠。真主以這些阿
拉伯文的美名在伊斯蘭中揭示自己，透過《古蘭經》和
聖訓讓穆斯林知悉，這些美名可分為威嚴之名（asmā'
al-jalāl）和仁慈之名（asmā' al-jamāl），分別代表陽性和
陰性的法則，如同宇宙秩序的顯現一般。真主是仁慈、
正義的；祂是至慈（al-Raḥmān）、至仁（al-Raḥīm）、慷
慨（al-Karīm）和寬宥（al-Ghafūr）；但是，祂又是勝利
（al-Qahhār）、正義（al-'Ādil）和賜死者（al-Mumit）。宇
宙和宇宙萬物都是真主的顯像，是這些上述伊斯蘭思想
和信仰中至關重要的美名之投射，它們一起顯現出所有
宗教裡關於至高神性的最完整理論之一，透過亞伯拉罕

的唯一神,最後似乎終於顯現出祂的全貌。

先知和啟示

　　伊斯蘭主張緊接著真主獨一或有關真主本質的教義之後,最重要的就是先知本質(nubuwwah)的理論了。根據伊斯蘭對先知的理解,真主已經把它做為始於先知亞當的人類歷史之核心存在,而先知的傳承隨著天啟《古蘭經》告終。共派遣十二萬四千名先知到各個國家和民族,真主也給每個民族留下了啟示,如《古蘭經》明確表示:「每個民族各有一個使者。」(10:47)

　　每個先知都是真主所選,且是祂獨力所選,眾先知(anbiyā')之中也有不同等級,從帶來真主某些消息的nabī到傳遞重要訊息的rasūl再到意志擁有者的ūlu'l-'aẓm,比如各自建立重要新宗教的摩西、基督和伊斯蘭先知等人。無例外的,先知一律得到來自真主的啟示,其語言和舉止並非自己的天才或後天的借與所致,先知是不欠任何人的,他身懷真正原創性的、新鮮而芬芳的信息,因為這訊息來自太初,他面對它保持了一介被動接受者和傳遞者身分。伊斯蘭的天啟(al-wahy)意義明

確精準，就是透過天使協助從天上獲得信息，不受信息
領受者即先知的人類物質的干擾。不過，要補充說明的
是，信息總是根據擁有專屬信息之世界以及真主為其特
定信息所選定之世俗領受者的形式而傳遞下來的。理解
了這種意義，天啟便可明顯和啟發（al-ilhām）區別開
來，啟發對所有人類而言都具有可能性，但通常也只有
那些透過精神修練以領受真實啟發的人方能成真。當
然，「真主之精神隨其意思而來」（Spirit bloweth where
it listeth），只有做到不只以當下外界的條件和原因來衡
量，那麼各種層次的啟發才有可能發生。

天使界

《古蘭經》不斷提及天使（al-malā'ikah），相信它們
的存在是信念（faith, al-īmān）定義裡的一部分。天使對
伊斯蘭世界十分重要，例如吉布里（Jibra'īl，亦稱為加
百利）曾帶來天啟，或如以斯拉依利（Isrā'īl）在男男女
女死去之際取走靈魂。天使之間層層等級排列，從圍繞
護持神聖寶座（al-'arsh）的天使到那些在自然世界日常
生活中執行真主命令的天使。當然，天使是閃閃發光

的、是善的力量，沉浸在真主存在的至福中並奉承其旨意。惡魔伊卜利斯（al-Iblīs）原來也是一位天使，卻因為拒絕跪拜亞當而失去真主恩寵，成了邪惡的化身。

天使在伊斯蘭的宇宙論以及哲學之中扮演了基本的角色，在其中，有些天使被視為知識和啟明世人的工具，他們也在日常宗教生活裡扮演重要角色，在穆斯林生活的宇宙之中，他們是人們體驗中的真實部分。可以說在穆斯林的宗教世界中，天使未被放逐，然而從西元十七世紀起，他們卻已在西方基督教信仰中遭到極大程度的貶黜。然而，天使必須與精靈（jinn）區分開來，《古蘭經》也曾提及精靈，他們是超自然力量而非精神力量，但也存在伊斯蘭宇宙之中，並在其經濟整體中發揮作用。

人間世

伊斯蘭設想的人類，包括男身女形，包括人的本身和在真主面前的形體、真主在世上的僕人（al-'abd）和代理人（al-khalīfah）。真主用泥土創造了人類的始祖（亞當），把精氣吹進了他的體內；教亞當認得萬物之

名；命令所有天使跪拜在他面前，除了撒旦，他們全都
照辦。《古蘭經》云：「當時，我對眾天神說：『你們
向阿丹（亞當）叩頭吧！』他們就叩頭，惟有易卜劣廝
（伊卜利斯）不肯，他自大，他原是不信道的。」（2：
34）真主從亞當那裡創造了夏娃，做為他的伴侶和輔
助，兩人住在伊甸園裡，直到違背真主命令吃了禁果，
從此被逐出（al-hubūṭ）伊甸園，降到塵世，染上了善
忘（al-ghaflah）這一墮落之人的特性；但是他們並沒有
犯下那種嚴重扭曲人性的基督教意識裡的原罪。而且，
亞當和夏娃一起為他們的墮落負責，並非是夏娃引誘亞
當偷吃禁果。

　　根據伊斯蘭理論，在所有男男女女的心靈深處，仍
保有見證真主獨一以及伊斯蘭基本宣稱的那種原初本質
（al-fiṭrah）。對於伊斯蘭來說，人是有智慧的，自然足以
認同獨一真主，然後再加以意志的輔助，因為智力需要
天啟之指引。宗教的作用在於驅除遏阻智力正常運作的
種種感情迷障。宗教基本上是手段，人們藉以重整自
我、回歸心中依然存在的內在和原初本質。

　　人類必須完全地順從天國，因為他們是真主的僕人

和奴隸（'abd Allāh），做為真主在世上的代理人，他們需要積極開創周遭世界。真正成為人就是對真主完全順從臣服，以神恩的主要通道奉獻神所創造的秩序。伊斯蘭全然拒絕普羅米修斯式（Promethean）和泰坦式（Titanic）與天抗爭這種自文藝復興運動以來幾乎完全主宰西方人類概念的觀點。在伊斯蘭的理論中，人類的光榮不在於自身而在於順從真主，是以臣服真主及其意志的程度來評判的。即便人類被賦予認知和主宰事物的能力，也只有在人類根據「真主按其形式創造了人類」的聖訓以牢記人類的神形本質，並繼續對耀眼奪目、做為人類本體論原則和終極回歸目標的真主實相效忠不渝之前題下才是合法的。所有的人類榮耀使得穆斯林心讚「真主至大」（Allāhᵘ akbar），所有的榮耀最終都屬於祂。

伊斯蘭還將人類的本質視為真主面前的永恆實相，並像鏡子一樣反映了祂的全部美名和特質，而其他造物僅反映一個或數個美名。亞當並沒有像我們今天認知的那樣進化成人，人過去如何，將來亦如何，沒有任何人類進化的可能狀況，人就像地球世界的中心，既然處在世界中心，就不可能進化或向中心走得更近些。在人類

的歷史中，神之真理在不同程度上或光彩耀目或黯淡不
彰，但人就是原來的人，是真主在《古蘭經》中直接指
示的對象，祂讓每個穆斯林，不論男女，都像是個得以
直接面對真主、無需任何中介之助即可與真主交流溝通
的僧徒一樣。

男與女

雖然《古蘭經》有些經文是涉及全人類的，但仍有
許多分就男女兩性之別而論的內容。伊斯蘭戒律是針對
男女雙方的，兩者都有不朽的靈魂，要對自己的世間行
為負責，並在日後依此受審判。天國、地獄及兩者之間
的滌罪煉獄對兩性都是敞開大門的，宗教戒律也是男女
適用。

至於生活上的社會和經濟面向，伊斯蘭視兩性關係
為互補而非競爭，婦女的角色偏重於育兒持家，男子則
提供家庭生計。但是根據伊斯蘭法，男女在經濟上是完
全自主的，如果婦女希望擺脫丈夫，她可以處理自己的
財產，儘管離婚並不受伊斯蘭法禁止，但家庭的重要地
位至今仍保持強勢，是備受重視的。根據先知格言，真

主在祂所許可的事項中最不喜歡的就是離婚。

伊斯蘭認為性就其本身而言就是神聖的；因此，婚姻不是一種聖禮而是雙方契約。在一定條件下多妻制是許可的，包括所有當事人的同意和公平對待每個妻子，但是伊斯蘭法嚴禁並強力制裁所有的性濫交，不過，懲罰通姦則必須有四個證人作證。大多數伊斯蘭家庭是一妻制的，多妻通常是經濟因素所致，加上伊斯蘭對所有社會成員都要納入家庭結構的堅持。若一夫多妻能依伊斯蘭教義行事，其實並不像現代某些批評者所說的那種合法性濫交，而是將責任放置在男人的肩上，他必須為諸妻諸子承擔所有的經濟社會義務。

伊斯蘭兩性互補觀念和性的神聖特質還反映在社會場合中的男女隔離和戴蓋頭的意義，戴蓋頭不單存在於伊斯蘭，猶太人和東方基督教徒也曾實行了一千多年，但是因為伊斯蘭的特別強調，便常常在西方人心目中與這個宗教劃上等號。伊斯蘭要求婦女穿著端莊，禁止在陌生人面前展示她們通常被視同頭髮和身體一般的「首飾」，在東方定居型社會中的多數穆斯林婦女於是延用了以面紗遮臉這一古代習俗，但今天的遊牧民族婦女以

及小村莊的農婦仍然不這麼做。婦女把全身包裹起來也是與女性相對於男性而來的內向化（interiorization）有直接關聯的。如果人們同時考量伊斯蘭兩性觀念的總體理論，他們會說兩性間的和諧是平等的；男子高於女子，或女子高於男子取決於是否考慮到兩性關係和二元論裡的超宇宙、宇宙和世間人類等各層面，它植根於真主諸美名的互補作用，甚至超越真主絕對無限本質的領域。

宇宙

《古蘭經》既論及人類社會也一再提到自然世界，蒼天、山脈、樹林和動物就某方面來說，都參與了伊斯蘭的天啟，透過這一啟示，宇宙的神聖和自然的秩序因而重獲認定。《古蘭經》把自然現象比喻為「跡象、奇兆」（āyāt），這個字用在《古蘭經》經文裡，也代表人們讀《古蘭經》名句「我將在四方和在他們自身中，把我的許多跡象昭示他們，直到他們明白《古蘭經》確是真理。」（41：53）在心中出現的種種跡象。自然現象並非僅止於當前對這個詞的認知，它們是顯露出超越自身意義的種種跡象。自然是本書，人們應當閱讀其中跡

象就像閱讀《古蘭經》裡的跡象一樣,事實上正因為這些啟示,人們才能閱讀自然,因為唯有啟示能揭示宇宙文本的內在意義。某些穆斯林思想家早已視宇宙為「創造的《古蘭經》或宇宙的《古蘭經》(al-Qur'ān al-takwīnī)」,反之,《古蘭經》也供穆斯林每天閱讀之用,故稱為「記錄的《古蘭經》(al-Qur'ān al-tadwīnī)」。宇宙是原初天啟,其訊息至今仍刻印在每一座山巒、每一片樹葉上,反射在太陽、月亮和星星的光芒中。但就穆斯林而言,天啟訊息之所以可讀僅僅因為它就揭示在《古蘭經》之中。

在此觀點的光照下,伊斯蘭並沒有清楚地劃分自然和超自然。神之榮恩(barakah)既來自聖典儀式亦來自宇宙脈動,所以,自然界元素在穆斯林的宗教生活中至關重要。禮拜儀式包含了天文和宇宙範疇,每日禮拜的次數依太陽的實際移動而定,齋戒的開始和結束也是一樣。大地正是原初的清真寺,而人造清真寺的空間亦正是對原始自然空間的模擬與重點說明。傳統上,穆斯林總是與自然和諧共處,並維持自然環境的平衡,這可以從傳統的伊斯蘭城市設計上清楚得見。人類始終被視做

真主的代理人，只有當人類知悉自己的代理人身分，承擔隨之而來的、對真主一切創造的責任感，才可以支配自然。

今天伊斯蘭世界有許多地方，特別是大城市均可見生態和環境的災難；這不可視做伊斯蘭教義的結果，就像不能把日本許多地方的嚴重污染歸因於佛教禪宗或神道教對自然的教義所致一樣。傳統伊斯蘭的宇宙觀和自然秩序並未帶來這樣的災難，反而創造了一個千年之久，與自然和諧共處的文明。伊斯蘭還發展了龐大的自然形上學和神學以及傳統藝術，在此藝術中，自然是為真主之創造及其智慧、力量之反映，地位十分重要，但此藝術倒不曾走上自然主義之路。值得注意的是，在這種關聯中，伊斯蘭的伊甸園並非僅由水晶組成，更有動植物棲居其間，它在許多方面甚至反映出塵世樂園的特性。

末世論

《古蘭經》和先知穆罕默德的聖訓處處可見關於末世論微觀的和宏觀的真實。就個人而言，伊斯蘭認為人

們在死時所進入的境域是根據他們在現世的信仰和行為
而定，儘管神之至慈是不可估量的。《古蘭經》和聖訓
生動地形容了天國和地獄，也提到滌罪煉獄或中間層，
後者在富含啟發的傳統經注學中有充分描述。這些語
彙，尤其在《古蘭經》裡，既生動、具體，也是象徵性
的，不應僅以字面意義做解。對超出人類想像的身後世
和末世論的實相就只能以象徵筆法表達。這些描寫的真
正意義只能在啟發性的注釋中和某些人如伊本‧阿拉比
和沙德爾丁‧設拉子（Ṣadr al-Dīn Shīrāzī）的智慧作品
中去尋求了。

　　伊斯蘭在宏觀層次上也擁有對種種末世事件的一套
詳盡理論，對於伊斯蘭來說，人類和宇宙的歷史既然有
始也必然有終。人類歷史之終結將因一個叫做馬赫迪
（Mahdī，編按：救世主）的人物到來而來臨，馬赫迪會
擊敗宗教的敵人，重建世界的和平與正義，遜尼派相信
馬赫迪是先知穆罕默德部族中的成員，並有穆罕默德之
名；而什葉派則視他為第十二位伊瑪目穆罕默德‧馬赫
迪（Muḥammad al-Mahdī）。無論如何，伊斯蘭的兩大派
別都相信馬赫迪的統治將帶領基督回到耶路撒冷，在一

段時間之後，而這時間只有真主才確實知道，它將終結
人類歷史，開啟最後審判。基督在伊斯蘭末世論中不僅
只是基督教的基督，而且是亞伯拉罕先知序鏈中的主要
人物，因而占有重要地位。相信馬赫迪將至的信念強大
到貫穿整個伊斯蘭的歷史，特別是在受壓迫和動亂的時
期，這種信念也導致了各種千禧年運動，在過去幾個世
紀裡，曾出現許多富領袖魅力的人物宣稱自己就是馬赫
迪，其中某些人在各個伊斯蘭社群中留下重要的標幟，
十九世紀（伊曆十三世紀）蘇丹的馬赫迪即為一例。無
論如何，整個伊斯蘭世界仍然強烈相信馬赫迪將會來
臨，接受與末日審判相關的末世論真相是伊斯蘭信條的
一部分，至今仍為一個個身處人世的穆斯林留下活生生
的真實，它正是為回歸真主和為來世做準備。

伊斯蘭的範疇

真主律法（沙里亞）：內容和編纂：教法學派

沙里亞（al-Sharī‘ah）或謂伊斯蘭真主律法不僅對宗
教至關重要，而且從禮儀、律法和社會各層面共同構成

了伊斯蘭。穆斯林認為教法包括了真主意志的實體,真主要求他們的生活實踐是獲得今世的快樂和永恆的幸福。一個不能遵守沙里亞規範的穆斯林仍然可以做為穆斯林,當然不會是實踐者或有節有守的那類;但是,如果他或她不再認為沙里亞是有效的,那麼,他或她就不再是穆斯林了。穆斯林從搖籃到墳墓的一生都受到教法管束,教法將生活各層面神聖化、建造人類社會的平衡,也提供種種手段讓人們得以過著道德生活,並以順從真主意志和依其律則過活來實現他們做為神之世間造物的種種功能。一個穆斯林也許能跨過沙里亞的外在意義而藉由「道」(Path)或謂「塔利格」(Ṭarīqah)來達到教法神聖形式和戒律之中的真理或謂「哈基格」(Ḥaqīqah),但每個穆斯林都必須從沙里亞出發,竭盡所能來遵守它。沙里亞就像一個圓的圓周,上面每一點代表一個站在圓周上的穆斯林,從每一點到圓心的每一個半徑就象徵著塔利格,而衍生出半徑和圓周的圓心則是哈基格。包括了圓心、周長和半徑的圓圈,也許可以用來說明伊斯蘭的傳統全貌。但是,必須記住,每個人只能在站在圓周上的狀況才得以遵循半徑而到達圓心,

這就是沙里亞的重要性，沒有教法，就不可能有精神的旅程，而宗教本身也不可能達到實踐。

沙里亞（Sharī'ah）一詞來自於詞根 shr'，意思是路，因為沙里亞是人們今世所必須遵循的路。由於伊斯蘭是一個完整的生活方式，沙里亞則包羅萬象，從禮拜儀式到經濟讓渡等生活形式。然而，為了便於解說和熟悉戒律而將教法分為伊巴德（'ibādāt，屬於禮拜部分）和穆阿馬拉特（mu'āmalāt，屬於交易部分）。在第一類裡，所有的戒律都屬於伊斯蘭儀式，包括義務的和讚許的，比如禮拜、齋戒；第二類裡則包括不論社會、經濟、政治或是涉及了小至鄰居、大至整個社會的種種交易。

沙里亞將所有行為分成五類：義務的（wājib）、讚許的（mandūb）、教法不置可否的行為（mubāḥ）、不當的行為（makrūh）和禁忌的行為（ḥarām）。第一類如日常禮拜（ṣalāh）；第二類如佈施窮人；第三類如食用哪類蔬菜或進行何種運動；第四類如離婚；第五類如謀殺、通姦、偷竊以及特定的飲食禁忌，如豬肉及其產品或酒精飲料均在禁食之列。穆斯林的生活中充滿了以沙里亞為評價基準的行為，但這並不意味著穆斯林沒有自

由，因為伊斯蘭所謂的自由並非僅指個人違抗權威，而是那種就其完整性而言屬於真主的自由。一個穆斯林得到自由，因順從真主律法而不受局限，這是因為一個人的界限可以透過這樣的順從而擴展開來。透過順從真主的意志，穆斯林能夠提升他們以自我為中心的桎梏和情感本身的窒息狀態。

　　沙里亞的根源見之於《古蘭經》，而真主就是終極的律法制訂者（al-Shāri‘）。但聖訓和遜納則是輔助《古蘭經》做為教法的第二主要來源，因為先知穆罕默德是真主語言的最佳釋義者。從麥地那社群建立之初，沙里亞就是透過先知、社群以及先知做為伊斯蘭新社群法官而留下種種裁決的實際作為而增生開來的。在這種早期實踐和《古蘭經》及遜納孿生來源的基礎上，另外也使用如伊制瑪爾（ījmā‘），即社群的一致意見；吉亞斯（qiyās），即類比等方法，後代繼續運用和編纂教法，直到西元八世紀（伊曆二世紀）流傳至今的幾個教法學派（al-madhāhib）的偉大創立者出現為止。在遜尼派中，這類人包括了伊瑪目馬立克・伊本・阿納斯、伊瑪目阿赫馬德・伊本・漢拔里、伊瑪目阿布・漢尼法（Abū

Ḥanīfah）和伊瑪目穆罕默德・沙菲儀（Muḥammad al-Shāfiʻī）；馬立克學派（Mālikī）、漢拔里學派（Ḥanbalī）、漢尼法學派（Ḥanafī）和沙菲儀學派（Shāfiʻī）就是分別以他們的名字命名的。其中伊瑪目沙菲儀因其法理學方法的發展與《古蘭經》、遜納、伊制瑪爾和吉亞斯這四項原則都有所關聯而特別為人所熟知，不過有些也並未受到眾多教法學派的一致認同。

目前，絕大多數的遜尼派仍繼續遵循這些教法學派。北非幾乎全是馬立克學派；埃及、馬來半島和印尼差不多都是沙菲儀學派的天下；土耳其民族和印巴次大陸的遜尼派多屬漢尼法學派；沙烏地和諸多敘利亞人則信奉漢拔里學派。至於十二伊瑪目的教法學派被稱為加法爾（Jaʻfarī）學派，其名是因什葉派第六伊瑪目兼伊瑪目阿布・漢尼法老師的伊瑪目加法・薩迪克（Jaʻfar al-Ṣādiq）而來。這五個學派共同構成了沙里亞的主流學派。其他還有幾個較小的學派，比如載德學派和伊斯瑪儀學派以及阿曼和阿爾及利亞南部的易巴德學派（ʻIbādīs）；而有些遜尼派教法學派則已銷聲匿跡，如今已無任何追隨者了。

　　這些教法學派站在相同根本來源的基礎上，對教法做出不同詮釋，但彼此的差異卻很小；甚至在遜尼派四大學派和加法爾學派之間除了後者允許前者所禁止的臨時婚姻和強調個人的遺產由其子嗣，而非兄弟姊妹繼承以外，並無重大分歧。至於基本儀式方面，遜尼派和什葉派之間的差異也幾乎不會比遜尼派各學派之間的差異來得多。

　　編纂教法學派理論的各大法理學家（fuqahā'，複數為faqīh）發表立足根本來源之上的新創見，或稱之為伊智提哈德（ijtihād，編按：意指獨立思考）。在遜尼派中伊智提哈德的大門在西元十世紀（伊曆四世紀）時已關閉，自十九世紀末以來，許多權威人士一直試圖重開這扇門。但在什葉派裡，伊智提哈德向來大門敞開，它認為重點在於每一代人中誰有資格實行伊智提哈德，誰可以稱為穆智太希德（mujtahids，編按：意指實行伊智提哈德的人），能根據《古蘭經》、遜納和聖訓（對什葉派來說，它還擴及什葉派眾伊瑪目的格言）並以新的方式重建教法的主體。

　　沙里亞擁有不可改變的法則，但也包含了眾穆斯林

面臨到種種局勢時增加和應用的可能性。但必須記住的
是，伊斯蘭認為律法並非為在特定社會環境下方便行事
而輕易產生的人為體系。教法具有神聖的來源，必須根
據教法的觀念來建立社會，而不能根據希望人類保持被
動的這類社會的變化來改變教法。對於現代西方批評伊
斯蘭，認為伊斯蘭法必須適應時代的說法，伊斯蘭的回
答是，果真如此，那麼時代必須適應什麼？命令和驅使
時代做改變的是什麼？伊斯蘭相信，自行創造時代和協
調人類社會的正是沙里亞。人類必須致力於依真主意志
來過活，就像教法的蘊涵一般，而不是根據立足於非永
恆人類本質之上的社會變動模式來改變真主的律法。

精神之道（塔利格）：
蘇非道團、蘇非之道的理論和實踐

　　伊斯蘭的內在性或隱祕面大多體現於蘇非之道，雖
然在什葉派思想中也能找到這種祕教成分。蘇非之道
（Sufism）一詞源自 al-taṣawwuf，意指與通向真主之路
（al-ṭarīqah ila'Llāh）有關的教導和實踐。根據聖訓，通向
真主的道路所在多有，如同亞當子孫眾多一樣，儘管不

用多說並沒有出現無限多的道路，但一段時間過去，為
數眾多的精神之道塔利格（ṭarīqah）確實發展起來了，
它們過去和現在都能迎合不同的人類精神和心理類型。
通常被稱為蘇非道團的這些道路一直保護並增生伊斯蘭
冥祕教義至今，在伊斯蘭社群裡仍是一個重要元素。

　　蘇非之道就像伊斯蘭本體的中心，表面上是看不見
的，但它為整個組織提供了養分。它是內化伊斯蘭外在
形式的一種內在精神，並使得外界通道得以通向內在的
天國，在我們的存在的中心即心靈中都有這樣的天國，
但因為心靈的冥頑，我們大部分仍停留在無知的狀態；
這種心靈的冥頑在伊斯蘭看來是與善忘罪（al-ghaflah）
有關的。蘇非之道為此病症提供了「讚念」（al-dhīkr）
這種心靈治療，讚念也就是牢記、提名、誦念以及最終
與心合一的最精純禮拜；這在伊斯蘭看來正是「仁慈的
寶座」（ʿarsh al-raḥmān）。讚念又可謂冥想法，整個蘇非
之道一方面奠基於讚念及有助讚念的行為；另一方面又
奠基於展示一種認知真實的知識，讓人們得以從中做好
走向真主之道的準備，也為讚念做好心與靈的準備，同
時在悟道（realized knowledge, al-maʿrifah 或 ʿirfān）的形式

下，這種展示正是路上的果實。在通向真主的道路上，
人們開始有敬仰和畏懼真主（al-makhāfah）的感覺，就
像聖訓所說的，「智慧的開始是畏懼主」，接著，他會
熱愛真主（al-maḥabbah），對此，《古蘭經》主張：
「真主喜愛那些民眾，他們也喜愛真主。」（5：57）同
時，這條道路上妝點著在蘇非之道中從未與愛分隔的靈
知灼見。

　　蘇非道者的生活原型就是先知穆罕默德的生活，而
且在整部伊斯蘭歷史上，沒有其他團體像蘇非道團如此
摯愛先知，或是像他們一樣憑藉這般熱忱致力於仿效先
知的言行。蘇非道者頌揚的美德以及他們亟欲藉之美化
靈魂的就是先知的美德，而前文述及的先知的夜行登霄
正是蘇非之道中所有精神昇華的原型。伊斯蘭的隱祕義
理在先知穆罕默德身後傳給了他的幾個同伴，其中最重
要的是阿里，他是先知和幾近所有蘇非道團之間傳承序
鏈（al-silsilah）的聯結，這樣的傳承聯繫起一代又一代
的蘇非道者，最後可追溯到先知穆罕默德。其他少數幾
個同伴比如阿布‧巴克爾和第一個皈依伊斯蘭的波斯人
薩爾曼‧法爾斯（Salmān al-Fārsī）也在這個自西元八世

紀（伊曆二世紀）起被稱為蘇非之道的隱祕義理的早期
歷史中扮演了重要角色。在這一個連接同儕成員與八世
紀蘇非道者的先行世代之後，接下來最重要的人物是巴
斯拉（Basra）的大教長哈桑·巴斯里（Ḥasan al-Baṣrī），
他有許多學生，其中包括了來自耶路撒冷著名的女蘇非
聖徒和詩人拉比婭·阿達維亞（Rābi'ah al-'Adawiyyah）。

　　繼美索不達米亞的苦行僧以及緊隨哈桑而來的蘇非
道者之後，蘇非之道漸漸地發展出兩大學派，分別與當
時的巴格達城和呼羅珊（Khurasan）有所關聯，也各自
產生許多傑出的蘇非道者，前者以「清醒自制」，後者
以「醉心沉思」而為世人所熟知。這時候，蘇非道者聚
集在個別導師周圍，組織鬆散而非正式。西元九世紀
（伊曆三世紀）時，類似這樣的最著名團體是巴格達的
朱乃德（Junayd）圈子，他有許多弟子，包括著名的曼
蘇爾·哈拉智（Manṣūr al-Ḥallāj）。哈拉智表面上因為在
公共場合宣稱：「我即真理」，真理是真主的一個美
名，而被控異端罪名處死，但實際上這卻是一場政治謀
殺。在呼羅珊一樣出現了眾多導師，有些甚至聲名至今
不墜，其中包括了偉大的聖徒巴亞茲德·巴斯塔米

（Bāyazīd al-Basṭāmī）。西元十一世紀（伊曆五世紀），也
正是在呼羅珊，著名的波斯神學家和蘇非道者穆罕默
德・阿布・哈米德・嘎扎里（Muḥammad Abū Ḥāmid al-
Ghazzālī）進行了一場對抗教法學家、解釋學學者、神
學家，捍衛蘇非之道的思想論辯。呼羅珊更是波斯蘇非
文學的故鄉，而波斯蘇非文學改變了亞洲多處地區的精
神和宗教色彩，然後在西元十三世紀（伊曆七世紀）因
賈拉爾丁・魯米而達到顛峰。

　　從西元十一世紀（伊曆五世紀）起，蘇非之道更加
有組織，蘇非道團或謂塔利格就如我們今天所知的那樣
出現了。最早的道團是今天仍然存在的嘎德林耶
（Qādiriyyah）和里法伊耶（Rifā‘iyyah）道團，這些道團
向來以其創立者之名而命名，創立者在其天賦權力上，
可用自己的規定和體驗建立新道團。這些道團中，比如
毛拉維（Mawlawiyyah，編按：迴旋舞道團）道團是由
魯米創立的，沙孜林耶（Shādhiliyyah）是由謝赫阿布・
哈桑・沙孜里（Shaykh Abu’l-Ḥasan al-Shādhilī）創立的，
而納格盧班底（Naqshbandiyyah）則是由謝赫巴哈丁・
納格盧班底（Shaykh Bahā’ al-Dīn Naqshband）所創立。

這些道團全都建立於西元十三至十四世紀（伊曆六至七
世紀），也都在地理分布上有廣泛的支持者。其他如埃
及的阿赫邁迪耶（Aḥmadiyyah）道團或者波斯的尼瑪圖
拉希（Ni'matullahī）道團，即便有大量的追隨者，但直
至最近以前還是一直受限於某個特定地區。

　　蘇非道團由一個層級制度所構成，在最上層是慣稱
為謝赫（shaykh）或皮爾（pīr，為波斯語或許多操東方
語言的穆斯林所使用）的精神導師，他或她有著不同等
級的代理人，這些代理人掌管道團事務，有時也提供精
神上的意見，甚至擁有許可人們進入道團的權力。然後
是弟子，通常稱為穆里德（murīd，決心遵循精神修練
道路的人）、法基爾（faqīr，按字義是窮人，意思是那
些認識到自己的貧困，而一切財富皆屬於真主的人）或
者德爾維希（darwīsh，波斯語，意思是卑賤和低下）。
蘇非道者通常不以這一阿拉伯語或波斯語詞稱呼自己，
蘇非（ṣūfi）一詞是為那些已經到達道路終點的人所保
留的。謝赫或其委託代理人根據可溯至先知時代的儀式
來引介弟子入道團，從此以往，弟子在指導下走向以接
近真主為目標的修練道路，在真主的無限中自我消解

（al-fanā'），復又在其中獲得重生（al-baqā'）。

　　精神旅程也可說是由三部分所組成：有關真實本質的教義、達到真實的方法，以及如何以美德美化靈魂和如何驅除破壞靈魂與精神結合的迷障與污點的科學和煉金術，或用另一個蘇非的象徵來說，揭去遮蔽「心靈之眼」（'ayn al-qalb 或 chism-i dil）的面紗，這面紗使心靈之眼看不見真主也無法視萬物為真主顯像，只看到昏暗和面紗的顯像而已。雖然在伊斯蘭歷史的後期，蘇非之道變得愈見精細詳盡，終成一棟玄學大廈；特別是經過西元十三世紀（伊曆七世紀）伊斯蘭靈知論大師穆呼引丁‧伊本‧阿拉比（Muḥyī al-Dīn ibn 'Arabī）之手後，但蘇非之道最終總是兩句清真言的注釋。在數百年裡，蘇非道者已提供給伊斯蘭傳統最深厚的形上學、宇宙論、天使學、心理學和末世論，並提供比任何宗教傳統都要完整的形上學解釋。在闡述這些教義時，蘇非道者多次汲取新柏拉圖主義、煉金術理論、古代伊朗和某些印度思想中的處方，但是，他們學說的最高真理仍然是獨一的理論和《古蘭經》的訓示，其內在意義在他們的著作中都有所闡述。

　　至於方法，貼近真實的主要手段是讚念。每一個道
團的導師都會根據弟子需要而設計特定的冥想法和祈禱
法，至於心靈修練和美德的陶冶則是每一個蘇非道團都
強調的部分，從更普遍的意義來說，蘇非之道就是陶冶
精神上的美德。就某方面而言，形上學知識和修練方法
都屬於真主。弟子的奉獻就是實踐美德，並且利用意志
不斷抗拒心靈上負面的和情感的趨向，然後在方法和穆
罕默德恩惠（al-barakat al-muḥammadiyyah）的輔助下，
心靈的鉛塊化為黃金，肉體靈魂的沉重物質被棄，像岩
石那樣滾落下來，變成一隻老鷹，朝著天上的太陽振翅
飛去。

　　蘇非之道向來在伊斯蘭傳統中扮演著重要角色，至
今亦然；過去數百年裡，它在伊斯蘭的知識生活中一直
占有一席之地，並且多方與神學和哲學產生交互作用。
它一向是伊斯蘭藝術的源頭，而這個藝術中最偉大的一
些作品也是蘇非道者的創造，特別在音樂和詩歌的領域
裡更是如此。對於伊斯蘭的社會生活而言，它也一直很
重要，數世紀以來，蘇非之道不僅振興了伊斯蘭倫理
學，蘇非道團更是透過和各類行會（aṣnāf和futuwwāt）

的關係而直接影響了這個社群的經濟生活。蘇非之道還
發揮了可觀的政治影響力，有幾次，蘇非道團甚至建立
起完整的王國，如波斯的薩法維（Safavids）朝和利比亞
的易德里斯（Idrisids）朝。最後，值得注意的是，到目
前為止，伊斯蘭在阿拉伯和波斯社會之外的傳播媒介主
要還是蘇非之道。

伊斯蘭、伊瑪尼和伊赫桑

　　若欲進一步了解伊斯蘭傳統的層級制度結構，那麼
轉而觀察伊斯蘭（islām）、伊瑪尼（īmān）和伊赫桑
（iḥsān）這三個《古蘭經》內容的用詞是相當重要的；
其一是順從，其二是信仰，其三是美德。但凡接受《古
蘭經》啟示的人都是穆斯林（muslim），字面意思即他
們擁有伊斯蘭（順從）。但是，針對那些對真主和後世
懷有強烈信仰的人，穆民（mu'min）則常是他們在《古
蘭經》中的稱謂，即有伊瑪尼（信仰）的人，並非所有
的穆斯林都是穆民，這一界定在今天的伊斯蘭世界人們
的心目中仍是明確的。接下來，《古蘭經》也稱某些人
為穆赫辛（muḥsin），即擁有伊赫桑（美德）的人；就

像前文所提，伊赫桑意指高層次的精神完美，獲得它，
人們就能獲准永遠在生活中感知真主的存在，而伊赫桑
其實正是蘇非之道中保存、傳播和宣揚的精神訓示。

　　一則以「加百利聖訓」為名而廣為人知的聖訓為這
三詞下了定義。由歐瑪口傳的這則聖訓說：「一天我們
正與真主的使者坐在一起，一個穿著特別白的衣服，有
著烏黑頭髮的男人來到我們面前，他看上去一點都不像
是旅途而來，而且我們誰也不認識他。他坐下，其膝蓋
對著使者的膝蓋，並將手掌放在使者的大腿上，說：
『啊，穆罕默德！告訴我順從是什麼。』真主的使者回
答他：『順從就是作證：萬物非主，唯有真主，穆罕默
德，主的使者；做禮拜、交納天課、齋月把齋和盡你所
能的去天房朝聖。』他說：『你說得對極了。』我們很
驚訝，如果問他這個問題，他肯定會確認先知的回答
的。然後，他說：『告訴我信仰是什麼。』先知回答：
『相信真主、他的天使、他的經典、他的使者和世界末
日；相信除了他的供給之外沒有善惡之到來。』『你說
得太對了。』他說，然後又問：『告訴我什麼是美德。』
先知回答：『崇拜真主好似你看見了他；如果你沒有看

見他，那麼他看見了你。』『你說得對極了。』他說，
然後問：『告訴我（末日）時辰。』他回答：『答話者
知道的不比提問者更多了。』他說：『那麼告訴我它的
症狀。』他回答：『婢女將產下她的情婦；那些赤腳的
將使貧窮的牧羊人赤身裸體，然後建造越來越高的大
廈。』隨後，這陌生人走了，我在他離開之後又待了一
會。先知對我說：『哎，歐瑪，你知道提問者是誰嗎？』
我說：『真主和他的使者知道得最清楚。』他說：『那
是加百利。他到你這裡來是教你宗教。』」

　　當一個人想到伊斯蘭這個詞在英語裡是用來表示它
的整個傳統時，他應該不只想到伊斯蘭，還要想到伊瑪
尼和伊赫桑。伊斯蘭教義有多層次的意思，而宗教本身
則由層級制度構成，注定要成為全人類宗教的伊斯蘭不
得不迎合最質樸的農民、最聰明的哲學家、武士、戀
人、法學家和神祕修士等人的精神和思想需求。伊斯蘭
教義從最外到最內，在各種層次上都是人們所能觸及
的，藉由這一點，它達到了上述目標。但它堅持伊斯蘭
社群的所有成員共享真主律法以及由「萬物非主，唯有
真主」所歸納出的「一神」中心理論而保持了一體，他

們向內深入這種一體的程度取決於其信仰與其靈魂之美
的強度,過去如此,現今亦然。但在順從獨一(al-islām)
這點,所有的穆斯林不論過去或是現在都以同樣的方式
站在真主面前,形成一個受制於兄弟情誼和友善關係之
聯結的單一社群。弔詭的是,這種較其他宗教更為內在
化的發展不但沒有摧毀它的一體,反而讓它更加鞏固,
由於這些更內在和更高層的參與方式使得崇拜者更接近
獨一真主,於是乎強化了一體,甚至在所有穆斯林共享
的人類生活中較為外顯的層面上,不論他們在伊斯蘭的
理解和實踐上的參與程度如何,都是如此。

伊斯蘭的實踐和制度

五功:禮拜、齋戒、朝聖、天課以及為主道的奮鬥

　　伊斯蘭為先知穆罕默德揭示的基本儀式及穆罕默德
自己的建制有時稱為arkān(譯按:中譯為五功),也就
是伊斯蘭的支柱,因為它們支撐著這個宗教的實踐架
構。這些儀式包括主命禮拜(阿拉伯語:ṣalāh;波斯
語:namāz)、齋戒(ṣawm)、朝聖(ḥajj)以及天課,即

宗教稅（zakāh）。除了這些支柱之外，一般還加上「奮
鬥」（jihād，吉哈德）這十分重要的行為，吉哈德在英
語裡常被錯譯為聖戰，其實字面意思是致力於主道。然
而，不僅應該視這項行為或儀式為一個個別的支柱，更
應視其為生活整體的代表，特別是在崇禮行為和儀式的
表現上。

主命禮拜是伊斯蘭最關鍵的儀式，是無論男女、從
青春到死亡的全體穆斯林所應盡的義務。它們定時打斷
穆斯林的日常活動，讓他們藉此進入一個無需中介、直
通真主的境界。禮拜必須面朝麥加的天房（ka'bah）方
向進行，一日五回：早晨（在拂曉和太陽升起之間）、
中午、下午、日落和不超過午夜的晚上進行。每次禮拜
前先行贊禮（adhān）和做淨（wuḍū'）儀式，可以在任
何合乎儀式潔淨標準的地方舉行，只要徵得主人同意，
無論戶外室內皆可。禮拜的拜數（rak'ah）在每個場合
中是不同的，早晨兩拜、中午四拜、下午四拜、日落三
拜和夜間四拜。所有的動作、姿勢和言語都遵循著先知
穆罕默德所樹立的範型而來。在禮拜中，男男女女以全
體造物之名及真主在世間代理人之身向真主禮拜。就在

完全臣服真主的狀態中，做禮拜讓崇拜者的整體存在有
了達到合一境界的可能。對於擁有信仰和美德的人來
說，禮拜就是上升到真主寶座的途徑，因為有句格言是
這麼說的：「禮拜是信者的精神昇華。」（al-ṣalāh miʿrāj
al-muʾmin）。這裡的昇華正是先知穆罕默德的夜行登
霄，或謂米拉及（miʿrāj）。

　　日常禮拜的舉行地點常是自家或田野間，也常在清
真寺（mosque一詞來自於阿拉伯語的masjid，意即跪拜
的地方，而跪拜正是禮拜中的終極動作，代表順從真
主）。除了禮拜以外，還有星期五的聚禮（Jumaʿ）。聚禮
就幾乎都在清真寺進行了，如果沒有清真寺，就在曠野
或沙漠裡進行。聚禮集合起社群的成員，除了純粹的宗
教意義外，還有重要的社會、經濟甚至政治意義，聚禮
間領拜人（即伊瑪目）會做講道。翻開整部伊斯蘭史，
講道中提及的統治者之名都和統治的合法性關係密切，
不過，講道大多還是論及倫理和道德的問題，禮拜後通
常要佈施窮人。另外還有在齋月結束後或朝聖儀式後相
關的特定主命禮拜，以及在極度恐懼或需要祈求真主佑
助的時刻而舉行的禮拜。

除了主命禮拜之外，個人禮拜（du'a，都阿）在前者之後或一天的其他時間都可進行。因為有些都阿是按昔日偉大聖徒或宗教權威人士所規定的禱告式的一再重複，所以有時更為正式，其他的都阿則僅是個人以母語念誦的祈禱。當然，主命禮拜一定是以阿拉伯語進行的，因為它是一種形式神聖、超越個人的神聖儀式，提供了真主的標準，人們因而免於人生風暴的煎熬和人世的苦短，從中得到庇護。

伊斯蘭的齋戒義務指的是在神聖齋月（Ramaḍān）期間，從破曉的那一刻到日暮西山全面禁食，同時也禁止性行為和所有不合教法規定的不法行徑。另外，齋戒要求在心靈和口舌上能免去思想和言語上的邪惡，還特別要求同情窮人，所有穆斯林都要求把齋，不分男女，從青少年開始直到沒有體力進行齋戒為止，病人和旅人不必齋戒，但事後必須盡可能補還失去的天數。婦女在月經期間不必齋戒也不必禮拜，母親在哺乳期間則不必齋戒。齋月是《古蘭經》首次降臨先知穆罕默德心靈的月分，降臨的那晚稱做「大能之夜」（laylat al-qadr），所以，齋月是備受恩寵的一個月分，在這個月內，禮拜和

誦讀《古蘭經》占了多數時間，最後以穆斯林最重大的宗教節日「開齋節」（'id al-fiṭr）做結束，多數國家則會以幾天的時間加以慶祝。齋月的正式結束是舉行節日的聚禮，之後，則捐出一筆與個人或家庭因齋月而省下的開銷金額相當的款項以施濟窮人。

哈吉（Ḥajj）是伊斯蘭的最高朝聖形式，在麥加的天房外進行，這個由亞伯拉罕建立的儀式在伊斯蘭的先知手中振興起來，根據先知穆罕默德建立的標準，包括圍繞著天房的轉圈和固定的移動、禮拜以及有動物在麥加及其附近地區的犧牲獻祭等，哈吉象徵了回歸伊斯蘭世界的空間中心，也是回歸人類自身狀態的時間源頭。穆斯林都相信，如果一個人以忠心和真誠進行朝聖的話，真主就會原諒他的罪惡，哈吉在伊斯蘭曆的朝聖月（Dhu'l-hijjah）進行，對所有具有經濟能力履行它的男男女女來說是應盡的義務。在過去幾年裡，從菲律賓到摩洛哥，從俄羅斯到南非，包括美國和歐洲有將近二百萬的穆斯林已讓哈吉因其崇偉壯觀而成為一項獨特的義務。

除了大朝以外，也可以在一年內任何時間向麥加進

行小朝（ḥajj al-ʻumrah）。穆斯林也去麥地那朝聖，還
有，如果可能的話，也到耶路撒冷朝聖。差不多每個穆
斯林地區都有不少當地的朝聖地點，從摩洛哥的毛萊・
易德里斯（Moulay Idrīs）到開羅的拉斯・侯賽因（Raʼs
al-Ḥusayn），從卡爾巴拉（Karbalāʼ）的伊瑪目侯賽因
（Imām Ḥusayn）墓到馬什哈德（Mashhad）的伊瑪目里
達（Imām Riḍā）墓，從拉合爾（Lahore）的達塔・甘吉
巴赫什（Dādā Ganjbakhsh）墓到阿吉穆爾（Ajmer）的
謝赫穆因丁・契斯提（Shaykh Muʻīn al-Dīn Chishtī）
墓，每年吸引了數十萬的朝聖者。今天，朝聖仍然是穆
斯林宗教和虔信生活的重要部分。

阿拉伯語的扎卡（zakāh）一詞與純潔之意有關，是
教法規定所有收入足夠的穆斯林應該繳納的宗教稅，如
此得以淨化他們的財富，使其在真主的眼中合法
（ḥalāl）。如此收來的稅由「公共金庫」（bayt al-māl）保
管，而後用於公共服務和宗教事業，包括賑濟窮人和有
需要的人，其他則是有計畫地製造更公平的財富均衡，
防止個人或團體囤積和過分聚斂財富。

在西方，伊斯蘭經常與聖戰相連，儘管事實上下令

十字軍東征的是西方的克魯尼（Cluny）修道院修士和
教宗而不是什麼穆斯林統治者或宗教當局，但這種可回
溯上述事件的伊斯蘭根深蒂固的扭曲形象早已造成阿拉
伯語jihād（吉哈德）一詞被翻譯成聖戰，其實原意是為
主道的奮鬥。當然，吉哈德的意思之一是捍衛伊斯蘭及
其疆域，但是它對穆斯林來說有更廣泛的用法和意義。
首先，每個宗教行為都需要吉哈德，如一生中日復一日
進行禮拜或在酷熱環境下把齋十四個小時等等；實際
上，人的一生就是我們在肉欲情欲和內在對不朽精神的
渴求之間的不斷奮鬥。早先伊斯蘭社群在經歷過生死關
頭的重大戰役後，先知穆罕默德向同伴們論及吉哈德深
遠義涵時說：「你們確實從微小的吉哈德那裡回到了重
大的吉哈德了。」當一位同伴問道什麼是重大的吉哈德
時，他回答：「戰勝你的私欲（nafs）。」因此，伊斯蘭
視吉哈德為一種對抗引誘我們脫離真主之事物的戒備；
它也是執行真主意志的內在努力，同時因為真主希望伊
斯蘭社群和這個世界擁有秩序和和諧，吉哈德便也是對
於這種秩序和和諧的維繫和重建。

什葉派的特殊修行

除了上述提及所有穆斯林進行的儀式外,這裡還要介紹什葉派教徒的某些特定儀式和宗教修練。首先是一悼念儀式,起因於先知穆罕默德外孫侯賽因‧伊本‧阿里在伊拉克的卡爾巴拉被伍麥亞朝哈里發亞濟德軍隊所殺害,這起事件發生在伊曆61年(西元680年)一月(Muḥarram),今天每年從這個月的第一天,也恰好正是伊斯蘭曆的新年開始有為期四十天的紀念,在紀念儀式期間有盛大的宗教遊行,其中時而雜以人們捶胸(sīnah-zanī)的舉動;人們聚集觀賞卡爾巴拉慘案的重演(rawḍah-khānī);還有宗教劇(passion plays, ta'ziyah),代表了伊斯蘭世界中僅有的重要宗教戲劇。這些發生在伊朗、伊拉克、黎巴嫩、巴基斯坦和印度的事件中有些的確值得紀念,也堪稱伊斯蘭世界最動人的宗教事件。

除了到麥加、麥地那和耶路撒冷朝聖以外,什葉派還強調到各個伊瑪目的墳墓去朝聖的重要性,如阿里墳墓的所在地納傑夫、阿里之子侯賽因的墳墓所在地卡爾巴拉、第七和第九伊瑪目的墳墓所在地卡茲梅因、第十

和第十一伊瑪目的墳墓地撒瑪拉和第八伊瑪目的墳墓地馬什哈德，以及伊瑪目後裔的墳墓地比如庫姆——伊瑪目里達的姊姊葬在那裡，這類朝聖活動是什葉派宗教生活中最獨特的景象之一。除了像遜尼派那樣如常誦念《古蘭經》以外，什葉派念誦許多從伊瑪目那裡流傳下來的禱詞和經文，尤其在齋月和伊曆一月更是如此。

伊斯蘭的倫理學

倫理的考量孕育了穆斯林的整體生活，因為伊斯蘭不接受落在倫理思想之外任何領域的合法性，不論社會、政治或經濟領域皆然。所有伊斯蘭倫理法則都見之於《古蘭經》和聖訓，指導穆斯林窮盡人類以行善抑惡。善惡的終極標準寓於天啟，雖然數世紀以來，伊斯蘭各教派中存在著對於理智（al-'aql）這一主賜天賦在區分善惡上有何作用的重大爭論，某些學派主張由於這個天賦是真主賜予的，真主又是所有善的來源，所以人類可以藉之精確辨別善惡。其他學派則堅持無論如何，真主意願之善終歸是善，惡終歸是惡，理智本身並沒有力量做出區分。然而，無論神學立場如何，伊斯蘭卻已

避免了一種宣稱明善惡，且能獨立於真主之外，指導人類行為合乎倫理的人文主義倫理學。甚至伊斯蘭思想家的理性倫理學也是奠基於善來自於真主的真實性，擁有與真主本質相關的本體論存在。

伊斯蘭思想中有許多關於倫理學的神學和哲學探討，尤其是善惡的問題，過去幾個世紀以來，西方思想家在這個領域裡所討論的幾個重要問題，無不早已為伊斯蘭經典所論及。然而，伊斯蘭思想絕不接受倫理和宗教的分離，而這正是西方中世紀以後人文主義發展的結果之一。至於善的真主創造了一個存在惡的世界這種神義論（theodicy）的問題從來也不曾在伊斯蘭世界中導致對信仰世界的逃離，而這卻是可見諸西方過去五世紀的。

除了倫理學的神學和哲學意義外，重要的是強調倫理學在伊斯蘭社群中用於生活和實踐的實用面。在實用層次，有如天道的教法沙里亞體現了倫理學，結合起法律事務和倫理關懷。無論在工作倫理、一般社會倫理或個人行為倫理問題上，沙里亞都是穆斯林行為的指南。還有必要指出的是，蘇非之道在伊斯蘭歷史上一路走

來，不斷尋求內化沙里亞的倫理學訓示，同時藉由過著
最高道德標準的生活以及引領他人走向以其內在倫理規
範為主的生活，為伊斯蘭倫理學和倫理行為注入新的精
神。過去數百年裡最有影響的伊斯蘭倫理學著作事實上
一直都是蘇非道者的作品，其中就影響最深遠的作品而
言，最重要的就是阿布・哈米德・嘎扎里的《宗教學科
的復活》（*Iḥyā' 'ulūm al-dīn*），他是西元十一世紀（伊曆
五世紀）的偉大蘇非和神學家，不但用阿拉伯文寫下這
本不朽著作，又以波斯語節譯成《福樂的變換》
（*Kīmiyā-yi sa'ādat*）。

家庭

由伊斯蘭設想並由伊斯蘭倫理規範主導的社會是一
個有機的整體，各種機構和單位在其中互相耦合，這些
機構從國家到最地方性的社會單位之中，沒有什麼比家
庭更重要了，家庭的紐帶在伊斯蘭中是備受強調的。
《古蘭經》鼓勵穆斯林尊重父母，許多聖訓強調，在真
主的心目中，維繫家庭紐帶或特別是尊重和榮耀母親和
父親是多麼喜樂！伊斯蘭社群中家庭的力量如此巨大，

以致在所有伊斯蘭的社會制度中，只有家庭實際上維持
了完整，即便在過去一百年裡，見證了多處伊斯蘭社群
的重大變遷。

穆斯林家庭往往不只由父母和孩子所組成，不同於
西方現代都會裡常見的核心家庭，相反的，穆斯林家庭
在大多數地區仍然是擴展家庭，除了父母親和子女以
外，還由祖父母、叔父和姑母、侄子和侄女、女婿和媳
婦等組成。父親就像家庭中的伊瑪目，代表了宗教權
威，並對家庭成員的經濟福利以及宗教教義的維繫負有
責任，但實際的宗教教導卻常要依賴母親，尤其是在早
期階段，此外，就像教育孩子一樣，穆斯林婦女也在家
庭生活的其他面向扮演了主導的角色。

儘管穆斯林男子支配著家庭之外的經濟和社會活
動，但在家庭裡掌握大權的卻是妻子，而丈夫則像客人
一樣。妻子是家庭生活的重心，提供了家庭成員大部分
的社會聯繫。婦女藉由家庭對社會產生的影響要比外界
對這個顯然是父權宗教結構體的研究所指出的來得大多
了。在真主、先知穆罕默德以及可說是先知存在之延伸
的精神或宗教人物之後，一個穆斯林生活中最重要的具

體真實就是家庭了，而在家庭中維繫有機聯結的最重要
人物則是婦女，她們做為妻子、母親、岳母或婆婆通常
能凝結強大的力量，影響整個家庭。

無論是夫妻、親子之間或其他家庭成員之間，所有
的關係都是受宗教戒律約束的。穆斯林不只把家庭看做
是生物或社會的單位，而且更是千方百計來保護個人成
員的宗教單位，它哺育、教養和訓練一個人，它是傳授
宗教的啟蒙課程的基本社會實體，也是必須不斷應用和
實踐宗教戒律的「世界」。穆斯林生活在兩個強有力的
社會實體中：烏瑪，或謂整個伊斯蘭社群，他們雖然不
能掌握烏瑪的總體存在，但憑藉著它，他們得以完美地
找到自己；其次就是家庭，這對穆斯林來說是他們世界
中最真實的部分。所有其他制度，無論是經濟或政治
的，雖然重要，但與這兩者相比較則屬於第二等級。但
烏瑪和家庭相比，家庭仍然是最直接可碰觸的，因而在
伊斯蘭社群的肌理中，構成最基本的單位。

遊牧和定居生活

伊斯蘭教義一面強調伊斯蘭環境中的家庭紐帶，卻

從一開始就試圖衝破這個誕生伊斯蘭的社會中的強大部族紐帶。縱觀伊斯蘭歷史，伊斯蘭文明見證了奠基於部族組織的遊牧生活與定居生活之間的衝突和互補。先知穆罕默德所在的阿拉伯半島分屬不同的部族，效忠部族是阿拉伯人生活的首要大事。伊斯蘭尋求衝破這樣的部族紐帶以建立團結所有穆斯林於一個烏瑪之下的紐帶。儘管在創建一個伊斯蘭社群這部分是很成功的，但部族紐帶某種程度上仍持續了下來，尤其在那些保存遊牧生活方式的群體裡，即便今天許多人被迫在城鎮定居，但終究沒有完全消失。

除了阿拉伯人之外，入侵伊斯蘭世界東境的土耳其人和蒙古人也是遊牧民族，從波斯到摩洛哥這塊土地上有許多國家數世紀以來，在某種程度上仍存在一種遊牧和定居生活之間最重要的交互影響。遊牧民族給各定居聚點注入新血、樸質的生活、習慣、紀律、宗教的密度和熱忱。定居群體則提供了知識和人文學科的機巧和陶冶，但它的文化也造成了過度奢侈和道德淪落，因而需要遊牧元素的周期性提振。因此，伊斯蘭社群兩大構成分子之間產生了一種旋律，了解它才更能掌握伊斯蘭文

明的動力。西元十四世紀（伊曆八世紀），偉大的突尼西亞歷史學家伊本・哈爾敦（Ibn Khaldūn）在其作品《緒論》（*Muqaddimah*）中精闢地分析了這一旋律，同時也揭示了它的重要性與過去數百年中迫使各部族和民族單位聯合起來的那種強大力量。直到今天，早期遊牧生活傳承下來的部族紐帶仍然在伊斯蘭世界的許多地方保有重大影響，而且在許多方面與擴展家庭紐帶和結構交織一起。

經濟活動和手工行會

經濟學做為一種特別的專業和領域是現代的發明，但是，經濟活動當然一直是每個人類文明中不可分割的部分，因此，伊斯蘭也就致力於把那些在今天可能劃歸經濟學的部分全部融入它的一元宗教觀。許多《古蘭經》戒律和聖訓都和經濟生活有直接關聯，比如嚴禁高利貸（ribā'）這項伊斯蘭法的禁忌行為或是私人手中過分地聚斂財富。伊斯蘭還將各種形式的財富比如森林、特定的水資源等委託給公共組織管理，並強調在善盡宗教義務之後的私人財產權。事實上，以伊斯蘭的觀點來看，一

切財物終歸真主，但真主還是賜予人類私有財產權，只
要人類明白這是真主的信託。他們因此必須交納必要的
宗教稅，謹守合法手段謀生，盡可能幫助窮人。在傳統
的伊斯蘭社群中，經濟活動和宗教價值之間有緊密的聯
繫，縱覽整部伊斯蘭歷史直至今天，商人階層和宗教學
者之間總有密切的來往。現在，伊斯蘭城市中的巴扎
（bazaars，即傳統經濟活動的所在地）仍然是時時可見
宗教活動的中心聚點，而傳統商人更是伊斯蘭社群最虔
誠的成員之一。

　　行會（aṣnāf或futuwwāt）是最重要的經濟機構之
一，透過它，宗教價值和心態得以在伊斯蘭社群傳播，
這類行會組織有些至今仍然存在於部分伊斯蘭地區。弗
土瓦（Futuwwah，波斯語：jawānmardī）可以翻譯成精
神勇士，它的起源其實與軍事階層的聯結多於與手工行
會和商人的關係，大約到了阿巴斯政權的末期（西元十
三世紀或伊曆七世紀），它與手工技藝的關聯性才大了
起來，接著一直延續了七百年。弗土瓦的意思是勇氣、
高貴和無私的綜合美德，它與早期伊斯蘭歷史的關係始
於被視為弗土瓦大師，也是所謂「行會守護聖人」的阿

里；然而，有些行會成員自認為他們是在人類歷史初始，由亞當之子塞斯（Seth）創立的。衍生於弗土瓦的特性漸漸進入行會中，而在這些常常與蘇非道團互通聲息的行會裡，從布到建材等產品的製造技藝得以與宗教和精神情操結合起來。

行會通常由師傅（ustādh）領軍，師傅不僅教弟子手工技藝更要灌輸他們精神和道德紀律，因此，上市物品的製作過程與宗教和精神訓練相結合。從書法和建築的神聖藝術到日用品如地毯、織品、家用器皿等物品的製造，富含宗教色彩的伊斯蘭藝術是和行會的結構和本質相關的，過去數世紀以來，大多數的伊斯蘭藝術品都是由行會生產的。伊斯蘭認為藝術不是奢侈品而實際上正是生活本身，萬事萬物皆有其獨特藝術（fann），而藉此藝術，它才能精確地誕生。通過行會，伊斯蘭能夠賦予藝術和離不開藝術的手工藝品最深厚的宗教價值，從而將傳統穆斯林生活和行使職能的環境完全伊斯蘭化。行會無疑是伊斯蘭經濟制度中最重要的機構，負有把物品的生產聯結到伊斯蘭最深層氣質的責任。如果伊斯蘭藝術反映了伊斯蘭教義的核心，那是因為這樣的藝術源

於伊斯蘭傳統的內在範圍，然後通過行會由那些認定物品製造過程和技術不能與最高藝術分開的人執行生產，而最高藝術就是心靈的完善和靠近真主這個構成伊斯蘭啟示核心的目標。

宗教基金（瓦克夫）

伊斯蘭另一個重要的制度就是瓦克夫（waqf），或謂宗教基金，它從過去到現在都持續發揮著重要的經濟和社會作用，這一阿拉伯語詞意指「截留」一筆錢或資產，做法是建立有目的的基金會並根據捐贈者的決策進行行政管理。任何有教法依據而不違法的目的都可以，範圍從建立學校到噴水池。在伊斯蘭歷史上，富有的贊助者若非以現金資產、土地，就是以其他形式的財產建立起瓦克夫，這些瓦克夫建造並維修清真寺、蘇非活動中心、醫院、養老院、衛生設施、路、橋梁、水井、噴水池、朝聖者的棧房和其他許多公共服務相關工程。

然而，除了興建、維護清真寺和類似建築物的純粹宗教相關目的外，瓦克夫的最重要的功能也許就是教育了。伊斯蘭文明裡，教育一直掌握在私人之手而不由政

府負責，也沒有如基督教裡常見的那種主導教育活動的
教會，遍布整個伊斯蘭世界的各式各樣教育機構，從簡
陋的清真寺《古蘭經》學校到中世紀西方大學前身的經
學院（madrasahs）在現代以前，就大多是受個人捐助、
宗教稅捐和瓦克夫支助的；而目前雖然有公立的教育機
構加入，甚至在某些地方取代了傳統的宗教學校，但上
述教育贊助方式仍繼續延續下去。在傳統伊斯蘭文明
中，即使學校是由政府當局如國王和大臣所興建的，但
此舉動也都是以個人而非政府代理人的名義進行的；最
好的例子就是西元十二世紀（伊曆六世紀），塞爾柱政
權的波斯首相和卓尼扎姆‧馬爾克（Khwājah Niẓām al-
Mulk）以巴格達、尼沙浦爾（Nayshapur）和其他地方
為中心而興建的著名大學系統尼扎米亞（Niẓāmiyyah）。
整個系統維持在和卓尼扎姆‧馬爾克自己的瓦克夫之
下，而非他首相角色的影響。在現代許多伊斯蘭國家
中，瓦克夫制度及其巨大資產已經一併為政府接管並通
常以幾個瓦克夫（awqāf，複數形）之名義來管理，即
便形勢如此，瓦克夫仍然是社群中促進宗教和慈善事業
的重要宗教機構，而富有的穆斯林也繼續依循伊斯蘭歷

史上的一貫路線建立新的瓦克夫。

政治機構

伊斯蘭從不像劃分真主之國和凱撒之國那樣將政教分離，先知穆罕默德本人同時是麥地那第一個伊斯蘭社群的宗教和政治領袖，在此一伊斯蘭理想社群之後，每一段伊斯蘭歷史都見證了宗教（如今日之字義解釋）和政治之間的交互作用。然而，《古蘭經》和聖訓都沒有清楚指示應該建立如何的政治體制或典型。它們所建立的是可以概括如下的原則：真主是伊斯蘭社群中最高的統治者，一切權力和合法性來自於真主，真主的律法必須就是任何伊斯蘭社群的律法。因此，嚴格說來，人們應該說，伊斯蘭相信的律則政治（nomocracy）可說是真主律法的統治，而非一般視為教士或教會統治的神權政治。

先知穆罕默德逝世後，所有伊斯蘭政治體制中最重要的是哈里發制度（阿拉伯語：khilāfah），雖然什葉派各團體和其他組成分子之間有些對立，但此制度仍以各種方式發展生存到西元十三世紀（伊曆七世紀）為止。

哈里發被視為先知的代理人，負責宣揚真主律法、維護
內部的秩序、保衛伊斯蘭的疆域（dār al-islām）和任命
沙里亞法庭的法官。哈里發不被認為擁有真主律法的隱
祕知識，甚至在此律法上也不具有如什葉派宣稱的那種
權威（穆智台希德〔mujtahid〕的意識）。什葉派反對以
磋商的方式遴選哈里發，堅持必須由之前的合法統治者
（對他們來說是伊瑪目）任命，因此可追溯到先知穆罕
默德，也是受真主指令所肯定的。

　　哈里發的實際軍事力量逐漸減少，而各地方的國王
獲得了真正的軍事和政治權力，同時保留了名義上的哈
里發權威。在這樣的狀況下，遜尼派法理學家（fuqahā'）
發展了一套政治權威的新宗教相關理論，按這種理論，
哈里發仍然做為伊斯蘭社群和以沙里亞統治的統一象徵
而保存下來，但實際的軍事和政治權力則落入國王或蘇
丹（sulṭān）之手，他們的義務是維護公共秩序和捍衛
伊斯蘭世界的邊境。自西元十一世紀（伊曆五世紀）
起，這種理論在馬瓦爾迪（al-Māwardī）和嘎扎里等知
名宗教權威的著作裡獲得它最著名的闡述，一直運用到
二十世紀鄂圖曼政權（許多人認為是蘇丹政權而不是哈

里發政權）垮台為止，但對許多遜尼派穆斯林仍有影響。從歷史上看，什葉派拒絕遜尼派哈里發政權的制度，十二伊瑪目期盼著馬赫迪的返世，但他們接受君主制度是沒有伊瑪目直接存在的缺陷狀態下最合適的政府形式。隨著1979年伊朗革命，此傳統觀點受到阿亞圖拉‧何梅尼（Ayatollah Khomeini）的挑戰和揚棄，以「教法統治」（wilāyat-i faqīh）的理論取而代之。

理解傳統烏拉瑪（ulama）的角色是很重要的，烏拉瑪即是各伊斯蘭政治理論及其應用的學者。儘管烏拉瑪在1979年伊朗革命前並未直接統治過任何地區，但做為沙里亞的詮釋者和捍衛者，烏拉瑪在伊斯蘭世界中向來握有政治大權。需要強調的是，在此脈絡下，什葉派烏拉瑪通常比遜尼派烏拉瑪組織更嚴密，在政治和經濟上也更有權力。

伊斯蘭和政治生活之間的關係非常複雜，在歷史上，伊斯蘭曾經創立了諸如哈里發和蘇丹的政治制度，當現代主義來臨，多處伊斯蘭社群處在本身遭受數次革命強烈衝擊傳統政治觀念的西方殖民統治下，於是這些制度也受到了挑戰，其中又屬法國革命對伊斯蘭世界的

影響最為強烈。這些傳統伊斯蘭政治制度或式微或瓦解
等結果可於二十世紀席捲伊斯蘭世界多處的政治風暴中
得見。但是，不論特定形勢牽涉何種危機和暴力，伊斯
蘭和政治生活之間的聯繫仍然維繫著，未曾中斷，如果
穆斯林想接受宗教與公眾生活範疇分離（就像在西方自
文藝復興運動後極度世俗化結果）的原則，那麼，他們
將不得不放棄伊斯蘭啟示核心的一元教義，不得不反對
先知的遜納及十四個世紀中對伊斯蘭傳統的歷史發掘。

伊斯蘭的歷史

先知時代和四大正統哈里發

伊斯蘭的歷史是不可與伊斯蘭社群的歷史、制度和
文明分割的，也就是在這樣的歷史、制度和文明中，伊
斯蘭跨越歷史的現實得到顯現，雖然這些現實不具純粹
的歷史來源。另外，伊斯蘭歷史提供了可以把宗教歷史
本身放置其中的臨時架構，即使各種伊斯蘭思想模式和
學派的興衰始末並不總是與伊斯蘭歷史上重大的改朝換
代或政治變遷一致。

　　先知穆罕默德的遷徙時期標誌著麥地那第一個伊斯
蘭社群的建立，此後直到他去世和最初四大哈里發執政
時期（即西元622到661年／伊曆元年至40年）在伊斯
蘭歷史上形成一個獨特的時期。這個時期就像基督教的
耶穌使徒時代，也是穆斯林在日後的歷史發展中一再從
中尋求指導的紀元。前已述及先知穆罕默德的俗世生
涯，其後繼者為阿布‧巴克爾哈里發（西元632到634
年／伊曆11到13年），在遜尼派穆斯林視為正統哈里發
（khulafā' al-rāshidūn）的四大哈里發中，他是第一位，也
被視為聖潔之人和虔信之人。他的政治統治充滿了深刻
的宗教思維，即使其中可能偶爾觸犯政治判斷上的過
失。僅執政兩年的阿布‧巴克爾非常直接地面臨了受阿
拉伯部族主義煽動的離心勢力，這些勢力危及先知打造
的阿拉伯半島的政治統一。阿布‧巴克爾的最大貢獻就
是鎮壓了這些叛亂，由此保存當時新近成立的、以麥地
那為首都的政治實體的統一。第二位哈里發歐瑪執政於
西元634年（伊曆13年）到644年（伊曆23年）期間，
他延續了阿布‧巴克爾奠基的政策，堅持一個維護伊斯
蘭世界一體，再藉以開始向外擴張的強力中心。在歐瑪

統治期間，穆斯林攻占了耶路撒冷，他並且對當地猶太教徒和基督教徒的禮拜場所展現出最大敬意；而伊斯蘭也傳入了敘利亞、波斯和北非。歐瑪生活非常簡單樸素，同時就像阿布·巴克爾一樣是虔信的典範。從實際的角度來看，絕大多數的遜尼派穆斯林認為，他的統治在所有正統哈里發的統治中是最成功的，他的統治見證許多行政措施和制度的建立，這些制度日後也成了伊斯蘭社群裡持久的特點。

像所有正統哈里發一樣，奧斯曼受到社群長老的一致同意遴選為歐瑪的繼任者，他從西元644到656年（伊曆23到35年）的統治期間因為征服了諸多省分使得財富源源流入麥地那和阿拉伯半島的其他地方，征戰也造成包括各部族暴動的緊張局勢。同時，許多人也批評奧斯曼私心自用，尤其是任命自己家族中的穆阿維亞為敘利亞的總督。對奧斯曼的不滿最後導致一起由阿布·巴克爾之子領導的反對起事，奧斯曼被殺，也對日後的伊斯蘭歷史造成嚴重影響，穆阿維亞為了替叔叔奧斯曼報仇，起來反對奧斯曼的繼位者阿里，從此引發了延續至今的伊斯蘭政治分裂。

　　阿里於西元656到661年（伊曆35至40年）期間執政，面臨了內訌甚至爆發了多戰線的戰爭，一邊是他的支持者（shī'ah）和古來氏部族之間的鬥爭；一邊是對抗先知同伴塔勒赫（Talḥah）、左拜爾（Zubayr）與先知之妻阿依莎的聯合力量，在這場「駱駝之戰」（譯按，因阿依莎坐騎為駱駝，戰爭圍繞著此駱駝進行而得名）的兩處戰線上，阿里都贏得勝績。阿里的支持者集中於伊拉克，他又將首都遷到庫法（Kufa），從那裡派出軍隊迎戰拒絕對阿里效忠的敘利亞穆阿維亞軍隊。西元657年（伊曆36年），雙方在綏芬（Ṣiffin）進行關鍵性決戰，阿里占了上風，但就在致勝關鍵上，穆阿維亞讓軍隊在矛槍上挑著《古蘭經》上戰場，要求以《古蘭經》調停雙方。阿里為避免褻瀆神聖的經典，接受了仲裁，但在調停中輸給了穆阿維亞方面顯然精明許多的代表。阿里回到了庫法，就在西元661年（伊曆40年），一名屬於反對仲裁並認為交戰雙方均違反早期伊斯蘭精神的成員在庫法殺了阿里，結束了正統哈里發的統治。可以說從綏芬戰役起，遜尼派、什葉派和稱做哈瓦利吉派（字義是出走之人）之間的歧異變得明顯，但隨著日後

發展，尤其是阿里之子侯賽因在卡爾巴拉的殉難則加深
了此一分歧。同時，隨著阿里將首都遷至庫法，伊斯蘭
世界的政治和文化中心也就此轉移到阿拉伯半島之外，
然而宗教中心仍然保持在希賈茲。

古典哈里發政權（伍麥亞朝和阿巴斯朝）
伍麥亞朝（西元661至750年／伊曆40至132年）

隨著阿里退出歷史舞台，雖然阿里之子侯賽因也在
麥地那當過幾個月的哈里發，但之後穆阿維亞還是成了
伊斯蘭世界的統治者和哈里發。穆阿維亞是一個能幹和
精明的統治者，他建立了一個以大馬士革為中心的龐大
政治實體，但付出了將正統哈里發政權轉變為世襲蘇丹
制的代價。伍麥亞朝諸哈里發得以統治從中亞到西班牙
和法國的土地，建立起通訊、行政、立法和軍事制度體
系，其中多數保留了數世紀之久。他們也面臨了想恢復
麥加貴族政治權力的野心、從中央政府奪回貝都因自由
的企圖以及什葉派的不滿等挑戰。阿布杜‧馬立克
（'Abd al-Malik，西元685至705年／伊曆65至86年）成
功地確保了帝國的統一，但是，按虔信者的標準看來，

此一時期的宗教原則卻對世俗目的做了更大程度的讓步。儘管如此,仍有一位尋求對當時經濟制度進行改革的哈里發歐瑪·伊本·阿布杜·阿齊茲('Umar ibn 'Abd al-'Azīz)堪稱虔信的模範,不僅為遜尼派虔誠者所敬重,而且因為他友善對待什葉派,甚至也受到什葉派的愛戴。

　　這些伍麥亞鞏固了政體的行政和軍事基礎;在幣制和行政官員方面進行阿拉伯化;他們完成了早期的征服,允許從河中流域(Transoxiana)到庇里牛斯山脈的地區建立伊斯蘭文化。然而,他們開始失去了許多穆斯林的支持和他們的「合法性」,許多人認為他們是阿拉伯的統治者而非伊斯蘭的統治者,反對的情緒大增,尤其是馬瓦里(mawālī),即大批皈依伊斯蘭以波斯為主的非阿拉伯人。這類抗議主要爆發在什葉派的旗幟號召下,多集中在伊拉克,特別是侯賽因·伊本·阿里在哈里發亞濟德執政期間被殺害之後。反對派受制於各鐵腕總督,但慢慢朝東發展直到呼羅珊,才在具領袖魅力的波斯將軍阿布·穆斯林(Abū Muslim)領導下,展開一場以還哈里發於宗教本源及先知穆罕默德家室為目標的

起事。起事成功了，先知叔父的後裔阿巴斯家（Banū
'Abbās）打敗了伍麥亞人，在波斯支持者幫助下占領了
大馬士革，終結了伍麥亞朝的統治。唯一例外的是穆斯
林西班牙，有一名伍麥亞人設法從大馬士革逃出前往西
班牙，自立為統治者，在當地揭開一個穆斯林統治的黃
金紀元。

阿巴斯朝（西元750至1258年／伊曆132至656年）

阿巴斯統治代表一個所謂的「古典伊斯蘭文明」達
到鼎盛的時期，在加強伊斯蘭政權、維護其統一、各種
體制的伊斯蘭化，以及更加擴展使用阿拉伯語以成為帝
國通行語言等方面，早期的阿巴斯人繼續著伍麥亞朝的
工作。同時在他們的統治下，波斯語發展成伊斯蘭世界
中的第二大通行語言。在重新確定了哈里發的神聖特性
後，阿巴斯人開始擴大規模以模仿波斯人的統治和行政
管理。西元762年（伊曆145年）隨著巴格達的建成，
哈里發曼蘇爾（al-Manṣūr）便把首都東遷到臨近波斯的
巴格達，它接近薩珊朝（Sassanid）的古都泰西封
（Ctesiphon），也很接近波斯世界的中心。於是，波斯人

在國家事務方面更顯得積極活躍，而許多波斯人也得以擔任哈里發的首相。

巴格達不久就成了伊斯蘭世界最偉大的文化中心，甚至在西元九至十世紀（伊曆三至四世紀）這段時間裡，它也許也是全世界最偉大的文化中心。阿巴斯朝知名的哈里發如哈倫·拉希德（Hārūn al-Rashīd）和馬蒙（al-Ma'mūn）是藝術和科學的偉大贊助者，在此同時，伊斯蘭哲學和科學也開始繁榮。但是，早期的阿巴斯朝也是始於伍麥亞朝的沙里亞法典去蕪存菁的時期，也是持續至今的傳統教法學派的確立期。幾乎可以確定的是，這時期最重要的宗教成就是布哈里和其他人編纂制定的《聖訓集》的最後定本；這項發軔於正統哈里發時期的工作歷經伍麥亞朝時期，最後同樣也是集大成於阿巴斯朝。無獨有偶的是，早期阿巴斯朝又與巴格達和呼羅珊興起古典蘇非之道的時間不謀而合。

然而，阿巴斯哈里發的權力漸漸開始式微了，幾位受困於阿拉伯人和波斯人之間爭戰的哈里發尋求以突厥軍閥來保護自己，於是伊斯蘭世界的中心繼那些曾在哈里發政權中心扮演政治社會上重大角色的阿拉伯人和波

斯人之後，為第三個主要民族打開了大門。不久，這些哈里發就成了他們手下突厥軍閥的掌中物。受制於農業人口和城市居民之間、軍職和文職行政官員之間、土地和稅收問題之間、不同民族之間對立的緊張關係，中央政府無法再緊繫龐大的伊斯蘭政權，各地統治者取得權力，甚至在西元945年（伊曆334年），波斯的布維希家族（Būyids）控制了整個巴格達，大權在握之後，迫使哈里發成了合法化他們此一實權的統治工具。從此以後，地方割據政權掌握了實際政治權力，而哈里發則成了伊斯蘭世界統一和教法統治的象徵，也是波斯和許多阿拉伯土地上各國王、蘇丹的合法性來源。

地方割據政權的崛起到蒙古人的入侵

波斯、中亞和河中地區

　　早在西元九世紀（伊曆三世紀）波斯東部省分的各地方總督就開始主張他們獨立於巴格達的哈里發當局的地位了，不久就建立了最初幾個獨立的波斯政權如沙法爾朝（Ṣaffāvids）和薩曼朝（Sāmānids）。統治呼羅珊和中亞的薩曼朝一直延續到西元十世紀（伊曆四世紀），

就文化的角度而言，它尤為重要，因為薩曼人是波斯語的重要倡導者，而波斯語不久就成為波斯人宣稱在文化和政治上相對於阿拉伯統治而獨立的基本因素。波斯的北部和西部也開始可以看見一些半獨立的政權，最後是布維希朝（Būyids）的出現；西元十世紀（伊曆四世紀），布維希朝不僅征服了波斯還征服了伊拉克，並由以強烈的波斯民族情緒為後盾的什葉派執政。

突厥人的前進改變了薩曼朝領土上特別是中亞地區的政治和民族生態，源於突厥的加茲尼人（Ghaznavids）打敗了薩曼人，進而將勢力從波斯東部一直延伸到信德（Sindh）和旁遮普地區，建立了一個強大的王國。他們的政權為眾多突厥裔政權的出現奠定了基礎，突厥不僅在中亞和波斯而且在阿拉伯領土和安那托利亞半島上開始主宰政治舞台。

塞爾柱朝

西元1035到1285年（伊曆426至656年），眾突厥政權中最重要的塞爾柱朝執政約兩百多年。塞爾柱人幾乎征服了整個西亞，包括西元1055年（伊曆447年）陷

於脫格日爾貝克（Toghrïl Beg）之手的巴格達在內。塞爾柱人重新統一西亞，也再次保留了僅為遜尼派統治象徵的阿巴斯哈里發政權，他們是熱忱的遜尼派支持者，反對盤踞各地方的什葉派統治力量，並且實際上大規模地鎮壓了他們。塞爾柱人也開啟了突厥征服安那托利亞的開端，結果產生了奧斯曼公國（Dsmahli）和後來的鄂圖曼帝國。塞爾柱人還支持伊斯蘭神學（kalām）以對抗各哲學家的攻擊，並通過建立與他們最著名的首相和卓尼扎姆·馬爾克之名密切相關的傳統經學院制度以尋求強化遜尼派正統。儘管塞爾柱人屬突厥人，但卻是波斯文化的偉大贊助者，在他們統治期間，波斯散文文學臻至完美高峰，也出現了幾位波斯詩歌史上最重要的大師。

埃及和敘利亞

在伊斯蘭時期，埃及和敘利亞及其間地區像巴勒斯坦的命運是經常交織一起的。早在西元九世紀（伊曆三世紀），埃及的阿巴斯朝總督伊本·圖倫（Ibn Ṭūlūn）已經開始確立了其獨立並將勢力擴展到敘利亞。伊本·

圖倫在開羅建造了至今仍可見其名的雄偉清真寺。西元十世紀（伊曆四世紀），伊斯瑪儀派的法蒂瑪朝從伊非基亞（今突尼西亞）開始了幾乎橫掃北非的征服行動，又在西元969年（伊曆358年）征服了埃及，以伊斯瑪儀派的伊瑪目名義宣布建立哈里發政權。他們以開羅為首都，也是開羅城的建立者，他們進一步將統治推進至耶路撒冷、麥加、麥地那和大馬士革，並在大馬士革擊敗了哈馬丹尼（Ḥamdānids）朝，甚至對巴格達造成威脅。法蒂瑪哈里發朝成了阿巴斯朝的競爭對手，更展開了一段藝術和科學繁榮昌盛的時期，尤其在開羅。法蒂瑪朝最後先是遭遇塞爾柱朝，後來又受挫於十字軍，最後終為薩拉丁（Saladin）擊敗，薩拉丁也打敗十字軍，並於西元1187年（伊曆583年）將他們逐出耶路撒冷。

　　薩拉丁或穆斯林所稱的薩拉哈丁‧阿尤布（Ṣalāḥ al-Dīn al-Ayyūbī）是來自於阿勒頗（Aleppo）的庫德人將軍，他建立了阿尤布朝（Ayyūbid），以遜尼派旗幟統一了埃及、巴勒斯坦和敘利亞，歷經與十字軍的長期鬥爭後振興了這個地區的經濟生活，並為原為其奴隸的馬木路克軍團（Mamlūks，編按：奴兵）從取得優勢到建立

強大政權奠下基礎；最後阻止了蒙古人的屠殺並於西元
1260年（伊曆658年），在巴勒斯坦南部打敗蒙古人的
正是馬木路克軍團。

北非和西班牙

　　阿巴斯朝沒能控制伊斯蘭世界的西部省分，因而當
地持續了一段政治分裂的歷史。在摩洛哥，先知穆罕默
德的外孫哈桑的一名後裔在柏柏人中以非茲（Fez）為
首都，建立起自己的統治，從此，非茲一直都是北非的
伊斯蘭中心。在阿爾及利亞，阿布杜·拉赫曼·伊本·
魯斯坦（'Abd al-Raḥmān ibn Rustam）建立了名為魯斯坦
朝的另一個柏柏人王國，它以繼承哈瓦利吉派衣缽的伊
巴迪亞學派（'Ibādiyyah）的理論為基礎。至於突尼斯則
為阿格拉比德人（Aghlābids）所統治，他們原則上接受
哈里發政權的權威但實際上保持著獨立。

　　在西班牙（穆斯林所稱的安達露斯〔al-Andalus〕），
伍麥亞朝的親王阿布杜·拉赫曼一世（'Abd al-Raḥman I）
於西元756年（伊曆138年）建立了西班牙的伍麥亞
朝，以科爾多瓦（Cordova）為首都，科爾多瓦不久就

成了歐洲最大和最都市化的城市。從此，伍麥亞朝開始
了長達兩個半世紀的統治，西班牙在此期間，幾乎每個
領域裡都可見到令人難以置信的文化成就，同時在此更
創造了一種穆斯林、猶太人和基督教徒史上少見的合睦
共處的社會氛圍。穆斯林的西班牙不僅見證了伊斯蘭文
化的興盛，更可見猶太教文化主要的成就之一，而猶太
文化當時與伊斯蘭文化十分密切的關係可以由猶太思想
家的著作加以驗證，其中最知名的是麥蒙尼德斯
（Maimonides）的阿拉伯文著作。西班牙還成了向基督
教西方傳播伊斯蘭科學、哲學和藝術等知識最重要的中
心，托萊多市（Toledo）在此傳播過程中扮演著特別重
要的角色，而此傳播過程更是對於日後的歐洲歷史影響
深遠。

　　西元十一世紀（伊曆五世紀），伍麥亞朝的權力式
微，西班牙分裂為由各地方親王（在阿拉伯語稱為
mulūk al-ṭawā'if）控制的一些小公國，因而成了北非的柏
柏人，尤其是清教徒式的阿爾穆拉維德人（Almoravids）
和阿爾莫哈德人（Almohads）襲擊的好目標。阿爾穆拉
維德人和阿爾莫哈德人於西元十一至十二世紀（伊曆五

至六世紀）期間征服了大半個西班牙，但這些勝利只是
曇花一現，隨著穆斯林力量的相對削弱，基督教徒再度
踏上征途，西元1212年（伊曆608年），在納瓦斯·托
勒薩（Las Navas de Tolosa）一場致命戰役重創穆斯林，
僅僅在納速里公國（Naṣrids）統治的南部山區裡有穆斯
林倖存下來，西元十三世紀（伊曆七世紀），穆斯林在
格拉納達（Granada）建造了伊斯蘭歷史上最偉大的傑
作——阿爾汗布拉宮。西元1492年（伊曆897年），基
督教徒統治者伊莎貝拉皇后和裴迪南國王（Isabelle and
Ferdinand）攻占了格拉納達，終結了穆斯林對伊比利半
島的正式統治。之後，仍然身處西班牙的穆斯林被稱為
「摩爾人」（Moriscos）而遭受迫害，直到西元十七世紀
（伊曆十一世紀）時他們表面上從舞台上消失，儘管如
此，伊斯蘭的影響及文化仍存留在今天的西班牙。

　　至於北非，自法蒂瑪朝統治之始，效忠法蒂瑪朝哈
里發的人和仍忠誠於阿巴斯朝的人之間的部族戰爭一直
不斷。西元十一世紀（伊曆五世紀），將伊斯蘭從茅利
塔尼亞傳入塞內加爾河口的桑哈吉柏柏人（Sanhaja
Berbers）團結建立了穆拉比敦朝（al-Murābiṭūn，即阿爾

穆拉維德朝），首都設在馬拉喀什（Marrakesh），然後統一了北非和西班牙多處地區。知名的波斯神學家兼蘇非嘎扎里（al-Ghazzālī）的一名弟子所建立的穆瓦希敦朝（al-Muwaḥḥidūn，又稱阿爾莫哈德朝）取代了阿爾穆拉維德朝，這場清教徒式的運動向東推進至黎波里坦尼亞（Tripolitania），一直持續到西元十三世紀（伊曆七世紀）。

隨著阿爾莫哈德朝的衰微，地方的小王朝再次出現：摩洛哥的馬里尼德朝（Marīnids）和阿爾及利亞和突尼西亞的哈弗斯德朝（Ḥafṣids）。到了西元十六世紀（伊曆十世紀），北非除了摩洛哥以外都淪陷於鄂圖曼帝國的手中，而摩洛哥自十六世紀（伊曆十世紀）以來為沙里夫（sharīfs）即先知後裔所統治。沙里夫成立了阿拉維朝（ʿAlawid）。西元十九世紀（伊曆十三世紀），所有的馬格里布（Maghrib）即阿拉伯世界的西部地區落入了法國人之手，一直到本世紀的五〇和六〇年代才獲得了獨立。

蒙古人的入侵

雖然伊斯蘭世界的西部地區得以自外於蒙古人的屠

殺，但是，東部地區卻遭成吉思汗的後裔破壞殆盡。成吉思汗首先攻占了中亞，然後是波斯，接著是伊拉克、敘利亞和巴勒斯坦，在差不多摧毀了伊斯蘭世界東部大部分地區之後，最後才為馬木路克軍團所阻擋。蒙古人還結束了阿巴斯哈里發的統治，從而使伊斯蘭世界的政治舞台發生了重大變化。隨著西元1258年（伊曆656年）巴格達城破以及阿巴斯朝最後一位哈里發遇難，使得伊斯蘭世界進入了歷史的新階段。經過一段混亂期，終於出現幾個新帝國，主宰了伊斯蘭世界的大部分地區，直到西方殖民主義的擴張，征服了多數伊斯蘭國家時為止。

蒙古人入侵的餘緒

鄂圖曼、薩法維、蒙兀兒及其繼承者，以及伊斯蘭世界的外圍地區

隨著蒙古人入侵伊斯蘭東部，接踵而至的就是經濟和政治方面的混亂狀態。旭烈兀（Hülagü）早已攻占這些地區，而其後裔此時也開始進行統治，最初他們以蒙古人自己的法律和習俗來統治穆斯林，但不久以後，被

稱為伊兒汗（Īl-khānīds）的這些統治者皈依了伊斯蘭，
特別是在他們的大汗完者都（Öljeitü）接受了伊斯蘭並
成了蘇丹穆罕默德・胡達邦塔（Sultan Muḥammad
Khudābandah）之後。值得注意的是他以十二伊瑪目派
的形式皈依了伊斯蘭，而時值西元十三到十四世紀（伊
曆七至八世紀），這段期間見證了什葉派教義在波斯的
傳播，並為薩法維朝的什葉派統治鋪下了道路。

　　伊兒汗國時期以地方掌權者的互相紛爭為其特點，
西元十四世紀（伊曆八世紀）為帖木兒（Tamerlane）政
權推翻。帖木兒占領了整個波斯、伊拉克、敘利亞、安
那托利亞、俄羅斯南部和中亞，並在中亞的撒馬爾罕
（Samarqand）建立了首都，因而撒馬爾罕成了波斯藝術
的重要中心。雖然帖木兒這一龐大帝國隨著他在西元
1405年（伊曆807年）進軍中國途中去世而崩解，他的
後裔即帖木兒家族仍統治著波斯和中亞一直到西元十六
世紀（伊曆十世紀）為止。帖木兒諸朝把設拉子
（Shiraz）、大不里士（Tabriz）和赫拉特（Herat）這樣的
城市建成了文化和藝術的中心，尤其在波斯細微畫和書
法方面更是聞名。況且，帖木兒的一位後裔巴布爾

（Bābar）從阿富汗來到了印度，並在南亞次大陸上建立
了蒙兀兒朝（Mogul）。

　　與此同時的埃及，稍早驅逐了入侵的蒙古人，當時
仍然保持著舊時社會秩序，馬木路克軍團得以建立一個
強大穩定、包括巴勒斯坦和敘利亞在內的國家，這個國
家從西元1250到1517年（伊曆648至923年）期間，保
持了兩個多世紀的獨立，直到併入鄂圖曼帝國為止。馬
木路克是遜尼派穆斯林，因而他們強調對遜尼派的依
附，他們也是藝術的重要贊助者，曾興建了伊斯蘭建築
史上最美的幾座建築，直到今天仍然妝點著開羅；另外
還有伊斯蘭世界中已知最偉大的幾件《古蘭經》書法傑
作。馬木路克政權在埃及留下了不可磨滅的印記，今日
在開羅仍然可以感受到他們在藝術上的影響。

鄂圖曼帝國

　　近幾世紀裡，從中亞穿過波斯一直西遷的突厥人在
安那托利亞建立了最強大的伊斯蘭國家。雖然先前突厥
人的塞爾柱朝敗給蒙古人，但不久之後，突厥人的勢力
再次興起於安那托利亞南部的孔亞（Konya）一帶，更

往西面還有一些由不同部族統治著的小公國。不久，
「奧斯曼諸子」或奧斯曼人獲得了優勢，在西元1326年
（伊曆726年）征服了安那托利亞大部分地區，並以布爾
薩（Bursa）為首都。現在被稱為鄂圖曼人的他們於西元
1357年（伊曆758年）開始征戰巴爾幹半島。西元1390
至1391年（伊曆792年），巴耶繼德‧伊爾迪利姆
（Bāyezīd Yildirim）擊敗了其他小公國，宣稱統治整個安
那托利亞。

　　雖然為帖木兒擊敗，鄂圖曼人很快就恢復了力量，
並於西元1453年（伊曆857年）在麥赫米特二世
（Mehmet II）的領導下征服了君士坦丁堡（後來被稱為
伊斯坦堡），結束了拜占庭帝國的統治。蘇丹色里姆
（Sultan Selim）於西元1517年（伊曆923年）吞併了敘利
亞和埃及，而鄂圖曼帝國著名的統治者蘇萊曼大帝
（Sulayman the Magnificent）則於西元1526年（伊曆932
年）侵入了匈牙利，然後把整個巴爾幹半島併入鄂圖曼
帝國。這個從阿爾及利亞起跨過北非，然後包括近東的
阿拉伯半島一直到安那托利亞和巴爾幹半島的龐大帝國
延續了好幾個世紀，雖然在西元十九世紀（伊曆十三世

紀）遭受歐洲列強的攻擊，但仍挺立到第一次世界大戰前；之後，其阿拉伯半島的領土為英國和法國所瓜分，巴爾幹領土紛紛獨立，而帝國的心臟部分則成了現代的土耳其共和國。

　　鄂圖曼人宣稱自己繼承了伍麥亞朝和阿巴斯朝的哈里發，但是他們實際上是蘇丹而不是哈里發，無論如何，他們仍創建了各方面功能皆類似哈里發帝國的政治秩序。他們是遜尼伊斯蘭的堅強捍衛者，他們的文化一方面亦曾受波斯元素的強烈影響，這在土耳其的詩歌和繪畫中處處可見，他們也支持在他們統治下興盛起來的蘇非之道，一些蘇非道團像毛拉維道團（Mawlawiyyah）和巴克塔西道團（Baktāshiyyah）在鄂圖曼世界裡發揮了重要的政治和精神作用，特別在土耳其當地。鄂圖曼人是偉大的建築師，建造了人們今天仍然可以在伊斯坦堡和其他地方看到的雄偉建物。鄂圖曼人創建了最後一個強大的伊斯蘭政權，它在二十世紀前一直與西方相對峙，由此阻擋了歐洲沿著歐亞大陸路線征服印度和遠東的侵略。阿拉伯近東和土耳其繼承了鄂圖曼近六百年的統治，巴爾幹半島上像阿爾巴尼亞和波士尼亞─赫塞哥

維那地區的穆斯林亦然。

薩法維朝及日後的波斯王朝

　　波斯在蒙古人入侵之後，自政治割據的分裂中於波斯西部掀起了一場強大的宗教政治運動，這場運動高舉著薩法維蘇非道團和十二伊瑪目派的旗幟。薩法維人在操土耳其語的部族協助下，於西元1499年（伊曆905年）征服了大不里士，不久就在整個波斯建立了他們的統治，其統治範圍不僅包括了現在的伊朗，而且還包括了大部分的高加索、整個卑路支斯坦（Baluchistan）、阿富汗和大部分的中亞。他們確實在鄂圖曼帝國的東翼建立了一個強有力的帝國，並藉由訴諸什葉派為國教保護自己免於受支持遜尼派的鄂圖曼帝國之宰制。在某種意義上，薩法維人約在九百年後重建了波斯人的民族國家，從而奠定了伊朗這個現代國家的基礎。

　　薩法維人以伊斯法罕（Isfahan）為首都，然後把它變成伊斯蘭世界中最漂亮的城市之一。他們深具藝術氣息的創造，無論是建築、陶瓷器皿、地毯，抑或是細微畫在在都可劃歸伊斯蘭藝術裡登峰造極之作的行列。儘

管許多波斯的遜尼派學者和思想家移居印度，但薩法維
朝時期仍然出現了一場伊斯蘭哲學的主要復興運動。然
而，這個起源於蘇非道團的政權卻開始反對蘇非之道，
於是在什葉派學者和蘇非道者之間爆發衝突。薩法維人
在內部爭鬥、磨擦和外部壓力之下勢力更弱，最後在西
元1722年（伊曆1135年）為入侵的阿富汗人所敗，因
而結束了薩法維朝的統治。

　　波斯曾有一段時期面臨了鄂圖曼帝國和俄國南侵的
雙重威脅。但在西元1729年（伊曆1142年），原任薩法
維朝將軍的納第爾（Nādir）奪得了權力，並將阿富汗人
和鄂圖曼人逐出波斯，又奪回了喬治亞（Georgia）、施
爾宛（Shirwan）和亞美尼亞（Armenia）。他自立為王，
建立了阿芙沙爾朝（Afshār），成為最後一位東方的征服
者，更於西元1738年（伊曆1150年）征服了德里
（Delhi），獲得了印度北部的領土。但是，他的統治卻因
遭到侍衛官的暗殺而告終，他死後，贊德人（Zands）
在波斯南部擁兵自重，而阿赫邁德沙·杜拉尼（Aḥmad
Shah Durrānī）也在阿富汗宣布自治，最後終於在西元
十九世紀（伊曆十三世紀）中葉，導致了阿富汗正式與

波斯分離。

　　西元1779年（伊曆1193年），土庫曼人（Turkman）領袖阿格・穆罕默德汗・卡加爾（Āqā Muḥammad Khān Qājār）奪取了德黑蘭（Tehran），進而奪取了其他波斯地區，建立了延續到1924年（伊曆1343年）的卡加爾朝。北有俄國壓境，南受英國威脅的卡加爾試圖尋得一線生機，至少得以保全波斯在名義上的自治，雖然當時俄國和英國仍奪去它多處的波斯領土，但至少還維持著形式上獨立的波斯。然而，由於中央政府的軟弱無能，外國的干涉和陰謀因而十分猖狂。雖然幾度試圖改革都宣告失敗，但是1906年（伊曆1323年）的憲法革命及其建立起來的君主立憲制和伊斯蘭世界中首次選出的議會至少在名義上獲得了成功，儘管國王和宗教當局之間的權力爭奪以種種方式一直持續到禮薩沙（Reza Shah）出現，並成立了巴勒維朝（Pahlavi）為止。如今的波斯進入了一個生活的新階段，一個把現代化納入其民族主張的時期。然而，國家權力和什葉派烏拉瑪之間的傳統鬥爭很明顯地並未絕跡，而是採取了新的形式，最終導致了1979年的伊斯蘭革命。

蒙兀兒朝

西元十二至十三世紀（伊曆六至七世紀）期間，伊斯蘭多半透過契斯提耶（Chishtiyyah）之類的蘇非道團開始傳入印度的中心地區。漸漸地，地方的穆斯林統治開始建立起來，尤其是在德里蘇丹政權的時期。在喀什米爾和孟加拉以及南部，尤其像達卡（Deccan）都不乏著名的穆斯林小公國。西元十六世紀（伊曆十世紀），巴貝爾和他的軍隊在印度北部建立了他們的統治，成立了蒙兀兒帝國，它從西元1526至1858年（伊曆932至1274年）期間統治了印度的大部分地區。早期的偉大皇帝比如像阿克巴爾（Akbar）、胡馬云（Humāyūn）、賈汗吉爾（Jahāngīr）和沙加汗（Shah Jahān）創造了世界上最具文化活力和最富有的帝國之一。

蒙兀兒人早先受到波斯行政制度和語言、藝術的影響，於是伊斯蘭和印度本地文化之間創造性的交互作用應運而生，結果誕生了一些建築史上最精緻的代表作，如阿格拉（Agra）的泰姬瑪哈陵（Taj Mahal）以及蘇非詩歌和音樂的盛行，而詩歌除了波斯語，也有使用當地語言的作品。這同時也是烏爾度語誕生（Urdu）的時

代，這個形成於西元十八至十九世紀（伊曆十二至十三
世紀）之間的語言成為印度的伊斯蘭思想和感情的主要
表達工具，如今也是主要的伊斯蘭經典語言之一。

在奧朗則布（Aurangzeb）以後，蒙兀兒帝國的勢力
日漸衰弱，它不僅遭遇到納第爾的阿芙沙爾朝和阿赫邁
德沙・杜拉尼的入侵，而且還面臨了地方印度教統治者
以及最嚴重的、來自英國的挑戰。西元1707年（伊曆
1118年）奧朗則布去世後，大英帝國將其殖民主義統治
擴及整個印度，甚至將印度併入大英帝國的一部分。西
元1857年（伊曆1273年）穆斯林暴動之後，蒙兀兒人
（也被稱為莫古爾人〔Mughals〕）就算是名義上的統治
也已不保，穆斯林和印度教徒的印度成了徹頭徹尾的殖
民地，直到1947年印度獨立和印巴分治為止。

其他地區的伊斯蘭

黑色非洲

黑色非洲的伊斯蘭歷史開始於先知穆罕默德的時
代，也就是先知的一些同伴避難於阿比西尼亞
（Abyssinia）之際。非洲的東海岸地區很快地就融入了伊

斯蘭世界,但在西元十九世紀(伊曆十三世紀),從海岸進入鄰近叢林地帶的交通聯繫使伊斯蘭得以由東面傳進較為內陸的地區之前,伊斯蘭仍然局限於海岸地帶。伊斯蘭深入非洲內地則是從西部地區進入的,所謂內地大多是位於非洲黑人居住的熱帶草原地帶上,而草原把住著柏柏人和阿拉伯人的撒哈拉沙漠與住著非洲黑人的熱帶叢林分隔開來。穆斯林歷史學家早在西元十一世紀(伊曆五世紀)就描繪了加納(Ghana)首都穆斯林聚集區的情景,之後,加納被阿爾穆拉維德朝征服,接踵而至的是地方政權的興起。到了西元十二世紀(伊曆六世紀),加納的大部分地區都皈依了伊斯蘭。

在馬利(Mali)也有關於穆斯林的記載,他們的國王改信了伊斯蘭。阿拉伯人稱為塔科魯爾(Takrūr)之地事實上僅只是馬利的一部分。馬利的穆斯林建立了一個伊斯蘭文化昌盛且與北非穆斯林中心有著密切聯繫的重要王國,像廷布克圖(Timbuktu)這樣的城市發展成了伊斯蘭的知識中心,甚至今天,馬利的圖書館仍藏有豐富的阿拉伯文抄本。馬利最著名的統治者是曼撒·穆薩(Mansa Mūsā),他是西元十三世紀(伊曆七世紀)

時期的人，曾占領廷布克圖和尼日（Niger）中部的桑海王國（Songhay），而桑海則在西元十五世紀（伊曆九世紀）之前，成為一個讓馬利相形失色的穆斯林王國。桑海王國出現了阿斯基亞・穆罕默德（Askiya Muḥammad）這般偉大的統治者，他和西非許多著名的伊斯蘭領袖一樣前往麥加朝聖，並在那裡會見了當地極具影響力的柏柏裔學者穆罕默德・馬吉利（Muḥammad al-Maghīlī）。馬吉利宣傳一種清教徒式的伊斯蘭，反對任何與非洲宗教習俗的合流，並強調穆加迪地（mujaddid，意思是每個世紀初的伊斯蘭重生者）的觀念，此觀念與所謂馬赫迪主義的救世主觀念密合在一起，同時迄今為止，對黑色非洲的伊斯蘭而言仍十分重要。

　　西元十四世紀（伊曆八世紀），向來與世隔絕的豪薩人開始逐步皈依了伊斯蘭，最初的媒介是曾促使卡諾（Kano）和卡茲那（Katsina）的國王接受此信仰的曼丁果（Mandingo）移民；後來，富拉尼的烏拉瑪將伊斯蘭式教育帶到這裡，也致力傳播伊斯蘭的影響。到了西元十六世紀（伊曆十世紀），伊斯蘭開始傳到巴基爾米（Bagirmi）和瓦代（Waday），在那裡，富拉尼的烏拉瑪

再次扮演重要角色。這時,摩洛哥王國也開始表現出對撒哈拉沙漠鹽礦的高度興趣,同時在幾次戰役之後確立了對此地多處的管轄權,特別是在桑海王國的領土上;但不久後就因失去興趣而撤離了,這使得一個個帕夏(pashas,譯按,地區頭領)統治了地方的城鎮。有一陣子,未受任何伊斯蘭影響的班巴拉人(Bambara)奪取了權力,然而此時屬於穆斯林的曼德(Mande)部族的其他成員也開始向西或向南疏散到大西洋海岸,將伊斯蘭傳入上幾內亞和象牙海岸。

西元十八世紀(伊曆十二世紀)即正值歐洲殖民勢力進入非洲之前,一些重大的宗教運動席捲了西非,建立起奠基領導者魅力此一訴求之上的伊斯蘭國家,有些領導人則宣稱自己就是馬赫迪。其中最知名的是烏思曼‧丹‧法迪奧('Uthmān dan Fadio),他在西元1754年(伊曆1167年)生於戈比爾(Gobir),後來以政教領袖之姿,很快地征服了西非多處土地。他統一了諸多強悍的部族,建立起至今仍有宗教和政治影響力的秩序。另一位領袖型人物是西元十九世紀(伊曆十三世紀)初的哈吉歐瑪(al-Ḥājj 'Umar),出生在富圖托盧(Futu Toro),

年輕時曾遊歷麥加、麥地那和耶路撒冷等地，並加入提加尼（Tijāniyyah）蘇非道團。他後來返回富塔加倫（Futa Jallon），在那裡他的宗教兼軍事追隨者日漸增加，隨後他到了丁貴萊（Dinguiray），並在西元1852年（伊曆1268年）宣布了聖戰。他進行了許多反對班巴拉人和法國人的戰爭，還鼓勵穆斯林遷徙他處以避免歐洲的殖民統治，即使生活奔波，他仍持續進行長時間的精神隱修；據其追隨者說，他還擁有特異的力量。西元1864年（伊曆1281年），他戰死沙場，同樣留下了直至今天仍未曾被忘卻的宗教和政治傳統。

在阿拉伯世界中，那片在北非柏柏人和阿拉伯人生活圈以南的土地稱為「黑色蘇丹的土地」（Bilād al-sūdān），今日蘇丹則位於該地的東部。黑色蘇丹的土地實際上較常被稱為尼羅河的蘇丹，相對於西非和中非而言，它遲些才受到伊斯蘭滲透，位處該地北部及今天埃及南部的努比亞（Nubia）是一處非常古老的古文明所在，它後來接受了基督教，對抗來自埃及的伊斯蘭滲透有數世紀之久。然而，阿拉伯部族逐漸地開始向南移，越來越多的努比亞人成了穆斯林，到了西元十四世紀

（伊曆八世紀），努比亞徹底地伊斯蘭化，從此以後它在歷史上便與埃及緊密聯繫起來。除了南方省分以外，蘇丹的其他地區甚至更加阿拉伯化，特別是從西元十六世紀（伊曆十世紀）起，當阿拉伯的遊牧民族湧入尼羅河的蘇丹這些草原地帶時更是如此。同時，一支非阿拉伯人的部族芬吉人（Funj）向北推進，皈依了伊斯蘭，也完成了努比亞和蘇丹北部伊斯蘭化的進程。芬吉人虔信蘇非之道，在他們的霸權下，蘇非道團得以行使巨大的權力，至今在許多地方仍然有其影響力。

　　從十六世紀（伊曆十世紀）起，鄂圖曼帝國在今天被稱為蘇丹國的某些地區開始展現了一定的影響。芬吉人的統治到了西元十八世紀（伊曆十二世紀）時終告衰退，到了西元十九世紀（伊曆十三世紀），埃及則派遣使節團前去管理今天的蘇丹國。埃及對蘇丹的控制一直持續到十九世紀下半葉英國在該地勢力增長為止，但是蘇丹的局勢正是如此，英國的殖民統治也勢必遭遇路上的障礙。伊斯蘭的復興隨處可見，西元1881年（伊曆1298年），一個領袖型的宗教人物穆罕默德·阿赫邁德（Muḥammad Aḥmad）宣稱自己是馬赫迪，他所企求的

不僅是蘇丹的統一而且是結合在新宗教實體之下的伊斯蘭世界的統一，他並且反對當時正在某些階級裡萌芽的西化傾向。他統一了各部族並與英軍支援的埃及駐軍作戰。西元1885年（伊曆1302年），他打敗了戈登（Gordon）將軍，占領了哈土穆（Khartoum），並建立了一個嶄新的伊斯蘭國家，也是一個在今日蘇丹仍具有重大意義的宗教組織。

　　至於非洲之角，有記載顯示西元九世紀（伊曆三世紀）時，就有穆斯林居住在非洲東海岸一帶。穆斯林國家慢慢建立起來而且經常要向基督教的衣索比亞皇帝交納貢品，但是早在數世紀前，像載拉（Zaylā‘）和穆加迪沙（Mogadishu）這樣的城市其實已是高度阿拉伯化了，雖然當地的文化和語言是斯瓦希里語，但和阿拉伯和波斯世界的接觸仍然非常密切，接受伊斯蘭並在該地傳播開來的索馬里人（Somalis）宣稱祖先是阿拉伯人。十六世紀（伊曆十世紀），鄂圖曼人和葡萄牙人在該地區都握有權力，葡萄牙人還火燒載拉市。在這種情形下，當地諸位宗教改革家的先驅阿赫邁德・格然（Aḥmad Grāñ）開始起而尋求在這裡確立伊斯蘭的統

治。但是，格然最後死於戰場，而內地的穆斯林力量也
開始衰落。沿著海岸線一帶，當鄂圖曼人和來自阿拉伯
地區的烏瑪尼人（'Umānīs）勢力增強時，伊斯蘭的斯瓦
希里文化也就昌盛繁榮。西元十九世紀（伊曆十三世紀）
之前，歐洲殖民者的到來摧毀了當地的伊斯蘭統治，尤
其是德國和英國以及稍後的義大利；直到第二次世界大
戰之後，才獲得政治的獨立。儘管宗教的政治權力在殖
民統治時期受到了重挫，但是穆斯林在海岸線的宗教權
威在內地依然強大，做為宗教的伊斯蘭甚至在更大幅度
西向滲透到非洲的中心，這個進程一開始便持續至今不
墜。越來越多的非洲人民來到以海岸地帶的斯瓦希里文
化為代表的伊斯蘭之域，這裡恰與西非和中非的伊斯蘭
勢力是外來分子如柏柏人和阿拉伯人遷移造成的結果形
成了鮮明對比。

東南亞

　　從西元十三世紀（伊曆七世紀）起，伊斯蘭透過蘇
非導師、虔信的商人、先知家族的後裔傳到馬來亞，另
外還有一些來自哈德拉毛（Hadramaut）和波斯灣來的

統治階級與馬來王室成員聯姻而促使上層人士皈依伊斯蘭。然而，蘇非道者的角色還是最重要的，他們主要來自印度次大陸和阿拉伯半島，也正是蘇非道者將阿拉伯語和波斯語的古典蘇非文獻翻譯成馬來語，反過來又將馬來語言轉換成主要的伊斯蘭經典語言，同時開始書寫最早的馬來文伊斯蘭著作，其中的特點可以在西元十七世紀（伊曆十一世紀）哈姆扎‧凡蘇里（Ḥamzah Fanṣūrī）等人的作品裡找到。

西元1292年（伊曆691年），馬可波羅（Marco Polo）從中國回到波斯途中，已經在蘇門答臘的波臘（Perlak）觀察到一個伊斯蘭國度的存在；據中國文獻記載，西元1282年（伊曆681年），薩穆卓（Samudra）曾派遣了一個穆斯林使節面見中國皇帝，此處不久後就發展成名為巴賽（Pasai）的強大穆斯林國度，並一直延續到西元1521年（伊曆927年）被葡萄牙人征服為止。儘管昔日印度教和佛教的習俗仍留在馬來世界許多地方，但伊斯蘭逐漸從蘇門答臘北部傳入麻六甲地區，當地的統治者穆罕默德‧伊斯干達沙（Muḥammad Iskandar Shah）也成了顯赫的人物。大約西元1450年（伊曆855年），到

了蘇丹慕沙法沙（Sultan Muẓaffar Shah）的時代，麻六
甲皈依伊斯蘭的過程早已達成。伊斯蘭從麻六甲傳入到
瓜拉丁加奴（Terengganu）、吉打（Kedah）和彭亨
（Pahang）以及蘇門答臘東部的整個馬來半島。西元
1511年（伊曆917年），葡萄牙人征服了麻六甲，在此
結束了伊斯蘭的政治權力，但是伊斯蘭的傳播仍然持續
不墜。

　　不久亞齊（Acheh）躍升為穆斯林勢力的首善中
心，西元1524年（伊曆930年），阿里·穆嘎亞特沙
（‘Alī Mughayat Shah）從葡萄牙人的手裏奪回了巴賽，為
亞齊的政治崛起奠定基礎。亞齊王國一直持續到西元十
七世紀（伊曆十一世紀），而在蘇丹伊斯干達穆達
（Sultan Iskandar Mūdā，西元1606至1637年或伊曆1015
至1046年在位）時到達極盛時期；之後，王國便衰落
了，最後在西元十七世紀末逐漸瓦解，但是伊斯蘭本身
在蘇門答臘卻變得更牢不可破了。

　　西元十六世紀（伊曆十世紀）期間，阿拉伯商人和
虔信者從麻六甲旅行到菲律賓，並將伊斯蘭帶到了汶
萊、蘇魯群島（Sulu Archipelago）和民丹那（Mindanao）

等地，這些地方在葡萄牙人和西班牙人到達之前就已經
有穆斯林蘇丹國存在了。當地目前可見的伊斯蘭社群正
是那些昔日曾盛極一時的伊斯蘭諸小國的遺跡，而雖然
這些國度裡的人民歷經過嚴酷的鎮壓，卻仍存活了下
來，特別是在菲律賓的西班牙人的所作所為，而當地的
穆斯林被稱為摩洛人（Moros）。據爪哇文獻的記載，在
西元十五世紀（伊曆九世紀）時就有穆斯林的存在，雖
然他們多半不是本地人而是中國穆斯林；這些中國穆斯
林在爪哇東部留下了深遠的影響。在爪哇還可見一座穆
斯林傳教士馬立克・易卜拉欣（Malik Ibrāhīm）的墓
碑，他的身分也許是波斯商人或虔信者，年代記的是西
元1419年（伊曆822年），由此可證當時就有伊斯蘭的
存在。漸漸的，馬哈帕西特（Mahapahit）的印度教王國
的勢力也式微了，更多人皈依了伊斯蘭。當時因為一批
印度的伊斯蘭蘇非道者的到來而加速了此一腳步，這些
傳教士對於伊斯蘭在爪哇的傳播扮演重要角色，當穆斯
林掌握了較大權力時，他們試圖把葡萄牙人逐出麻六
甲，但是失敗了；然後，他們的注意力轉到當時尚未皈
依伊斯蘭的爪哇島西部，發生了許多地方性的戰事。伊

斯蘭透過像基各德‧潘丹—阿讓（Kigede Pandan-Arang）
這類人物的努力和平地進入爪哇中南部地區，而基各
德‧潘丹—阿讓等人的生活往往與奇蹟和超自然現象交
織在一起，直到今天他們的墳墓仍然是人們朝聖的地
方。

　　西元十五世紀（伊曆九世紀），伊斯蘭化的進程持
續向東進行到摩鹿加（Moluccas），當地第一位真正的穆
斯林統治者載因‧阿比丁（Zayn al-ʿĀbidīn，西元1486
至1500年／伊曆891至905年）是位知名人物。葡萄牙
人抵達之後，曾試圖以基督教來取代伊斯蘭（耶穌會傳
教士沙勿略〔Francis Xavier〕甚至訪問過此島），但是他
們並沒有成功地藉由基督教來削弱伊斯蘭對當地的掌
控。同樣的，伊斯蘭傳入了婆羅（Borneo）南部和西里
伯群島（Celebes Islands），而到了西元十七世紀（伊曆
十一世紀）時，望加錫（Makasar）已經成為一個伊斯蘭
的中心，一度還抵擋了荷蘭的侵略勢力。

　　西元十七世紀（伊曆十一世紀），荷蘭逐漸占領了
今天的印度尼西亞。即便在爪哇，雖然馬打藍王國
（Mataram）在此曾經征服了所有王國並建立了幾乎得以

統治全爪哇的帝國，但荷蘭和英國的勢力仍不斷地增長；而由於各穆斯林團體對伊斯蘭的不同見解而引發的戰爭也在持續發生。到了西元十九世紀（伊曆十三世紀），整個馬來語世界在行政上分為荷蘭人、英國人和西班牙人所管理，而柬埔寨和泰國則有一些穆斯林少數民族群體處在當地統治者的治理下。

今天包括馬來西亞、印度尼西亞、汶萊和菲律賓南部的馬來族加上鄰近地區少數民族中的伊斯蘭已取代了印度教和佛教（後兩者自西元十至十一世紀／伊曆四至五世紀起開始式微）以及當地的神祕宗教習俗。於是，大受阿拉伯語和波斯語成分滋養，又得力於印度教和佛教早期文獻及宗教傳統的馬來語便成了主要的伊斯蘭語言。雖然馬來穆斯林深切地崇仰著伊斯蘭以及麥加的伊斯蘭中心，朝聖對其宗教生活而言更是至關緊要，然而他們仍在伊斯蘭文化之中容納了昔日宗教生活的諸多面向，運用印度教敘事詩主題如《羅摩衍那》（*Rāmāyaṇa*）和《摩訶婆羅多》（*Mahābhārata*）的影子戲正是這種融合的典型；而《羅摩衍那》和《摩訶婆羅多》甚至影響了土耳其的大眾藝術。在今天仍繼續朝偏遠島嶼發展的

伊斯蘭

伊斯蘭化進程裡，蘇非之道從一開始起就極為重要，人們必須要理解的是，正是蘇非之道使得馬來語得以轉變成伊斯蘭世界的經典語言之一。

中國的伊斯蘭

　　中國的伊斯蘭歷史差不多就像伊斯蘭本身一樣悠久，因為在伍麥亞朝時期，穆斯林就已由海路到達中國沿海地區，而阿拉伯人甚至在伊斯蘭興起以前就到中國。當穆斯林社群逐漸在沿海地帶建立起來之際，伊斯蘭同時也透過由陸路橫跨絲綢之路抵達中國的波斯商人一起到來，波斯商人運載來的不只是貨物還有宗教思想，早在唐朝（亡於西元十世紀／伊曆四世紀初）期間，中國的許多地區就有了伊斯蘭社群。蒙古人對波斯和中國的入侵增加了這兩個世界之間的接觸，於是伊斯蘭世界的天文學和數學就此傳入中國，征服中國的忽必烈汗也在軍隊和行政部門裡啟用波斯人，一些波斯人後來並在雲南定居，從而形成了一個伊斯蘭社群。許多重要的政府官員，包括行政長官都是穆斯林。伊斯蘭逐漸傳遍了全中國，具有自己特色的藝術和文學形式的本土

伊斯蘭文化也藉此而發展起來了，由於吸收了主流漢文化的諸多特點，使得這種本地的伊斯蘭文化的許多特點都是獨一無二的。穆斯林參與中國生活的程度可以藉由明代著名的特使鄭和的生平一探究竟。鄭和替中國皇帝行使了國家使節的使命，並在印度洋進行重要的考察。明朝大體上對於穆斯林是寬容的，有兩位皇帝甚至對伊斯蘭懷抱同情心。只是到了西元十七世紀（伊曆十一世紀）清朝建立後，當中國軍隊亟欲征服中亞的穆斯林之域時，那種與穆斯林的強烈對立才成為一項國家的政策。值得注意的是，由中國穆斯林所撰寫的第一本伊斯蘭相關書籍直到西元十七世紀才出現，當時王岱輿以儒家術語詮釋了伊斯蘭（編按，即《正教真詮》）；王岱輿之後，最著名的繼承者劉智[8]在西元十八世紀（伊曆十二世紀）中繼續這樣的方向尋求伊斯蘭和儒家思想之間的調和，但同一個世紀裡納格虛班底道團的蘇非道者馬明心則強烈地反對儒家思想和清朝的統治。

8 譯者註：原文是王劉智，係誤，譯者正之。編按，劉智著有《天方性理》、《天方典禮》等書。

西元十九世紀（伊曆十三世紀）期間，中國各地發生了數次穆斯林的起事，導致了無數穆斯林的死亡以及像甘肅、青海和雲南等地一些穆斯林社群的消亡。同一世紀的後半葉，即在西元1877年（伊曆1294年），中國完成了對東土耳其斯坦（Easterh Turkestan）的侵略，命名為新疆，今天該地區以維吾爾族以及突厥血緣占多數的穆斯林人口形成中國穆斯林人口最大的密集區。也是在這個省分裡，雖然在共產主義統治期間對宗教進行了迫害，然而像喀什這類伊斯蘭文明古都仍是蓬勃發展的社群。

當代歷史中的伊斯蘭世界

如果我們瀏覽一下西元十九世紀（伊曆十三世紀）的伊斯蘭世界地圖，我們除了會看見一個病入膏肓的鄂圖曼世界、弱小的波斯、無政府狀態的阿富汗和阿拉伯半島的核心地帶以外，廣袤的伊斯蘭世界的其餘部分都被歐洲列強以各種方式殖民地化了；而在東土耳其斯坦的例子裡，則面對的是中國。法國統治了北非、西非和中非這部分；第一次世界大戰結束，鄂圖曼帝國解體之

後，法國統治了敘利亞和黎巴嫩。英國控制了大多數穆斯林非洲國家、埃及、穆斯林印度和大部分操馬來語的地區；第一次世界大戰後，更控制了伊拉克、巴勒斯坦、約旦、亞丁（Aden）和波斯灣諸公國。荷蘭以鐵腕統治著爪哇、蘇門答臘和今天印尼的大部分地區。俄國將其控制權漸漸擴張到諸如下高加索和中亞以及達吉斯坦（Dagestan）這類穆斯林地區，再併入自己的版圖。西班牙人占有了部分北非，同時也統治著菲律賓南部的穆斯林。葡萄牙人喪失了早先對於印度洋地區廣大領土的控制，僅統治著人口稀少的穆斯林殖民地。就在這樣的背景之下，十九世紀下半葉，民族主義早已開始以更大的程度深入伊斯蘭世界，備受伊斯蘭宗教精神和這種民族主義所鼓動的伊斯蘭各國獨立運動於焉展開，二十世紀以後力道則更為強勁。

隨著第一次世界大戰結束以及鄂圖曼帝國的崩潰，目前的土耳其成了獨立的國家並且是伊斯蘭世界中第一個，也是僅有的宣稱世俗主義為其國家意識形態基礎的國家。鄂圖曼帝國過去所擁有的多數歐洲領土在此之前已經處於某種獨立的狀態，如今也都獲得了實質的獨

立，而它在阿拉伯南部的省分就像前文所述一般，已經
淪於法國和英國直接的殖民統治。在阿拉伯半島上，紹
德（Saudi）家族在宗教上與納季德（Najd，編按：阿拉
伯半島東部）的瓦哈比教團（Wahhābī）的學者結盟，
於1926年統一了納季德和希賈茲地區，並成立了今天所
稱的沙烏地阿拉伯王國。僅餘自阿拉伯海到波斯灣南部
沿海地區的阿拉伯半島外圍仍然處於英國的統治之下，
而英國的統治則有賴地方諸長老（shaykhs）、親王
（amīrs）的支持。而埃及雖然仍處在英國的影響之下，
但也保持了它的主權地位。

　　第二次世界大戰結束時，隨著反殖民主義浪潮席捲
世界，獨立運動開始遍布伊斯蘭世界。戰爭結束後不
久，印度被劃分為穆斯林巴基斯坦（那時最大的穆斯林
國家）和印度教徒占絕大多數，但仍有相當數量的穆斯
林少數的印度，巴基斯坦接著在1971年分裂為巴基斯坦
和孟加拉。也是在大戰結束後不久，經過浴血的戰鬥之
後，印尼從荷蘭那裡獲得了獨立，緊接著馬來西亞也獨
立了。在非洲，北非的伊斯蘭國家抵抗法國的殖民主
義，除了在當地為求獨立的殊死戰造成一百萬名穆斯林

犧牲的阿爾及利亞以外，均在五〇年代獲得了獨立；而
阿爾及利亞最後終於在1964年獲得了獨立。同樣的，黑
色非洲的伊斯蘭國家一個又一個地從英國和法國手中獨
立出來，儘管昔日殖民者的經濟影響仍持續下來甚至延
及今天。

到了七〇年代，除了蘇聯境內的領土和東土耳其斯
坦以外，幾乎整個伊斯蘭世界至少都獲得了名義上的自
由。然而，隨著1989年蘇聯的解體，高加索和中亞的穆
斯林地區現在都成了獨立的國家。只有那些在十九世紀
（伊曆十三世紀）為俄國人占領並視為今天俄羅斯的一
部分的穆斯林地區仍然處在外來政治勢力的支配之下，
而中國和菲律賓境內的穆斯林地區也面臨同樣的命運。

然而，伊斯蘭國家在現代的獨立並不意味著它們在
文化上、經濟上和社會上的真正獨立，反之，在政治獨
立之後，伊斯蘭世界的許多地區在文化上甚至比以前更
受奴役。另外，民族國家這種來自西方而強加於伊斯蘭
世界之上的形式原就有悖於伊斯蘭社群的本質，更成為
許多地區內部緊張局勢的根源，於是，穆斯林一方面強
烈渴望伊斯蘭的統一以遏阻烏瑪和伊斯蘭世界的分裂，

而這種分裂不僅可能分裂成舊式的和定義明確的單位或
區塊，常常更有可能分割成出於誤解的或人為的新單
位；另一方面，面對西方文明的衝擊及其價值觀的持續
不墜，使得穆斯林強烈渴望維繫伊斯蘭世界的認同和特
色。當代伊斯蘭世界的歷史特色就在於各式各樣的矛盾
關係，如傳統和現代主義之間的矛盾，這種矛盾的存在
即證明了不只是伊斯蘭而且還有伊斯蘭文明都仍然是活
生生的，這些經常引發革命和動蕩的矛盾顯示了在過去
的兩個世紀裡，儘管來自外部和內部的種種原因弱化了
伊斯蘭文化，但是伊斯蘭世界是一個兼具宗教和文化價
值觀念的生活實體，而這種種價值觀正因為生活在橫跨
東西方廣袤土地上的十億多穆斯林而保持了高度的鮮
活。

伊斯蘭思想的學派及其歷史

除了與沙里亞有關的教法思想以及與神聖律法緊密
聯繫的法理學原則（uṣūl al-fiqh）的領域以外，伊斯蘭
思想是透過三個主要渠道或學科而發展的：通常翻譯成

神學的凱拉姆（kalam）；形上學和靈知論（ma'rifah or 'īrfān）；以及哲學和神智論（falsafah，ḥikmah）。由於前文已經討論了沙里亞，現在我們就不再對伊斯蘭仍具重要性的教法思想多做文章了，而在此集中探討其他三個學科，它們在伊斯蘭歷史的各個時期裡是如何互相牴觸或是互相作用的。

神學學派

「凱拉姆」字義上的意思是「言詞」，據說是來自於《古蘭經》本身，即「真主的言詞」，傳統上認為創立者是阿里‧伊本‧阿比‧塔里布（'Alī ibn Abī Tālib），其功能是在為伊斯蘭信仰辯護時提供理性的論點。總而言之，凱拉姆在伊斯蘭的地位並非像神學在基督教裡那樣的至關重要，許多穆斯林思想家一向反對凱拉姆這種獨樹一格的伊斯蘭思想學派。並非伊斯蘭裡屬於神學的一切都能見之於凱拉姆學派，同時，許多可用英文稱之為神學家的穆斯林知識分子也不一定是穆太卡利蒙（mutakallimūn），意即凱拉姆學者。

就像其他宗教社群一樣，最初的伊斯蘭社群備受諸

如人被信仰或被行為所解救呢？自由意志或命定論，到底何者存在？以及有關做為真主之語的神聖文本的性質問題之爭等類似問題所困擾。但是直到西元八世紀（伊曆二世紀）才從哈桑‧巴斯里（Ḥasan al-Baṣrī，卒於西元728年／伊曆110年）的學術圈裡誕生了第一個明確的神學學派：穆爾太齊賴派（Muʻtazilite），只是立場是對立的；這個主宰了舞台數世紀的學派造就了像阿布‧伊斯哈格‧納扎姆（Abū Isḥāq al-Naẓẓām，卒於西元845年／伊曆231年）和阿布‧胡扎依爾‧阿拉夫（Abu'l-Hudhayl al-ʻAllāf，卒於西元840年／伊曆226年）這樣的著名人物，並強調於宗教教義評論中運用理性，因而有時也被稱為理性主義派，雖然這一語詞只有在穆爾太齊賴派運作其中的伊斯蘭宇宙論脈絡裡解釋才可能正確。

　　穆爾太齊賴派以擁護五項原則而聞名，即獨一、公正（al-ʻadl）、賞與罰（al-waʻd wal'l-waʻīd）、犯罪穆斯林懸而未決的地位（al-manzil bayn al-manzilatayn）和揚善抑惡（al-amr bi'l-maʻrūf wa'l-nahy ʻan al-munkar）。前兩者是有關真主的，即穆爾太齊賴派強調祂的獨一和正義屬性都是至高無上的；接著則是關於善與惡的行為及其在

後世的賞或罰；第四個原則反映了穆爾太齊賴派在下列兩種主張之間的折衷態度：一是如果一個穆斯林犯任何罪過，他或她不僅將下地獄而且也不再是伊斯蘭社群的成員，二是如果一個穆斯林有信仰，不論犯罪與否都仍然可以是社群成員；最後的原則為許多其他伊斯蘭學派所強調，主張一個穆斯林不僅自己必須恪遵宗教的訓示，還必須試圖鼓勵他人行善及避免犯錯。

穆爾太齊賴派試圖以理性的方式來捍衛真主的超凡，因此將真主解釋成抽象的統一，而完全失去其神聖屬性，他們因害怕陷於把真主人格化的錯誤而拒絕討論這些屬性的意義。所以，在《古蘭經》說真主是耳聰者（the Hearer）和目明者（the Seer）的地方，穆爾太齊賴派宣稱這種情形中的聽和視與我們所理解的真主屬性毫無關係，否則我們就會有一個擬人化的真主形象了。穆爾太齊賴派駁斥了真主屬性獨立於真主本質的真實性，然後，它又否認了《古蘭經》做為真主語言的永恆性，因為真主顯然是與美名和屬性的真實性不可分離的。穆爾太齊賴派還將他們理性的方法運用於自然哲學，而發展了原子論的獨特教義而使得伊斯蘭神學聲名斐然，他

們也發展了聞名於世的「理性倫理學」。

　　穆爾太齊賴派得到了早期阿巴斯朝哈里發的支持，但遭到了許多教法學家和聖訓學家的強烈反對。在西元九世紀（伊曆三世紀）下半葉，穆爾太齊賴派慢慢地失去了哈里發政權的恩寵。西元十世紀（伊曆四世紀），穆爾太齊賴派在巴格達已銷聲匿跡，但由西元十一世紀（伊曆五世紀）波斯學者法官阿布杜・賈巴爾（Qāḍī ‘Abd al-Jabbār）所寫的百科全書，也是穆爾太齊賴派的不朽之作《穆格尼》（al-Mughnī，心往神馳）卻可以證明穆爾太齊賴派此後仍持續了一到兩個世紀。《穆格尼》就像是穆爾太齊賴派的告別作，除了在葉門，其教義為存活至今的載德派所採用之外，這個獨特的思想學派已經消失了。

　　就是在這樣的背景中興起了遜尼派神學的第二大學派叫做艾什爾里學派（Ash‘arite），因創建者阿布・哈桑・艾什爾里（Abū’l-Hasan al-Ash‘arī，卒於西元941年／伊曆330年）之名而來。艾什爾里本來是穆爾太齊賴派的成員，但在一次夢見先知之後，他就轉而反對該派理論，尋求遏阻在信仰方面的理性實踐，但他並不像伊瑪

目阿赫邁德·伊本·漢拔里和漢拔里學派那樣力主全然拒絕運用理性，漢拔里學派直到今天仍然堅決反對所有的神學。艾什爾里企圖從漢拔里學派和穆爾太齊賴派這兩種極端的立場中間選擇一條折衷道路，主張真主屬性的真實性，但也堅持它們和人類的屬性並不相同。他堅持《古蘭經》的真實性是非創造的，也是永恆的，但它的紙與墨、字母與用詞則是創造的；也強調真主原諒人之罪惡的可能性，而先知在另一世界若得到真主允諾也有可能代為說情。總而言之，他試圖在超然性（tanzīh）和內在性（tashbīh）、神聖正義，即邏輯和神聖恩慈之間尋找一條中間的道路。

艾什爾里撰寫了不少重要的著作，神學方面最著名的是《光之書》（Kitāb al-lumaʿ）和《關於宗教原則的說明》（al-Ibānah ʿan uṣūl al-diyānah）。他的思想很快就被人們接受，同時因學生中如阿布·巴克爾·巴基拉尼（Abū Bakr al-Bāqillānī）之助而在巴格達揚名，不久更受到哈里發和塞爾柱蘇丹政權的支持而傳佈至大部分的伊斯蘭世界。西元十二世紀（伊曆六世紀），呼羅珊興起了更著重哲學的後期艾什爾里學派，其代表人物是《指

南之書》(*Kitāb al-irshād*)的作者伊瑪目哈拉麥恩‧楚萬尼(al-Ḥaramayn al-Juwaynī)及其學生，以及該學派最著名的神學家，也是眾多神學、倫理學、蘇非之道名著的作者阿布‧哈米德‧穆罕默德‧嘎扎里。在西元十三至十四世紀（伊曆七至八世紀）之間，艾什爾里神學學派的主要綱目著作是由法赫爾丁‧拉齊、米爾‧賽義德‧沙里夫‧朱加尼(Mīr Sayyid Sharīf al-Jurjānī)、阿布杜丁‧伊吉('Aḍud al-Dīn al-Ījī)和薩阿德丁‧塔夫塔贊尼(Sa'd al-Dīn al-Taftāzānī)等人所編寫的。直到今天，他們的著作仍在遜尼派世界的伊斯蘭經學院裡與後來的修訂本和簡寫本一起講授。自從十九世紀以來，有些人如埃及的穆罕默德‧阿布杜(Muḥammad 'Abduh)又試圖重振和整理神學，某些穆爾太齊賴派的論文和對理性運用的高度強調再次出現到台前。

至於什葉派的神學，則向來更傾向於哲學，也更強調使用理性。伊斯瑪儀派的神學比十二伊瑪目派的神學要發展得早些，我們很快就會談到的許多伊斯瑪儀派早期偉大思想家，他們往往既是神學家又是哲學家。十二伊瑪目派的神學的理論最先由霍加納速爾丁‧圖西

（Khwājah Nasīr al-Dīn al-Ṭūsī，卒於西元1273年／伊曆
672年）做了明確闡述，圖西的著作《教義之感情淨化》
（*Kitāb tajrīd al-i'tiqād*）是什葉派神學的率先之作，也是
該派最重要的體系化著作。後期什葉派神學的許多偉大
學者如阿拉瑪‧賈馬爾丁‧希利（'Allāmah Jamāl al-Dīn
al-Ḥillī）都是圖西著作的詮釋者，這個神學學派持續盛
行到薩法朝，今天也仍是波斯、伊拉克、巴基斯坦、印
度和其他地方什葉派經學院裡的講授內容。

形上學和靈知論學派

伊斯蘭思想中一個至關重要的層次是形上學和靈知
論，事實上它們已經超出了宗教的形式和外在的層面，
靈知論在阿拉伯語中被稱為馬爾里法（al-Ma'rifah），在
波斯語中則叫做伊爾凡（'irfān），然而，這裡所謂形上
學並不是像現代西方哲學所認知的那樣是哲學的一個分
支，而是至真（the Real）的最高科學（al-'ilm al-a'la）。
靈知論不應該與基督教所謂「諾斯底主義」（Gnosticism）
的宗派運動相混淆，相反的，它是使人類照見並解除所
有局限性桎梏的知識，這種知識且伴隨著對真主的愛

（al-maḥabbah），奠基於對真主的敬畏（al-makhāfah），這種與伊斯蘭天啟的內在層面相關的知識起源於《古蘭經》和先知穆罕默德的內在訓示，最終就是這些早已暗示過的真理（Ḥaqīqah）。雖然在伊斯蘭最初幾個世紀裡，此一知識大多是經由蘇非格言、什葉派的伊瑪目和其他權威人士口傳或暗示而傳承下來，但也逐漸有公開而系統化的闡述與整理了，從西元十三世紀（伊曆七世紀）起，則開始在伊斯蘭世界中形成獨特的知識範疇。

最早撰寫教義文章並開始以更具體的形式來闡述形上學和靈知論的蘇非道者是阿布・哈米德・穆罕默德・嘎扎里和艾因・戈達特・哈馬丹尼（‘Ayn al-Quḍāt Hamadānī），兩人都身處西元十一世紀（伊曆五世紀）。嘎扎里在晚年的著作中，特別是《光焰的壁龕》（Mishkāt al-anwār），為蘇非形上學論文奠下基石。艾因・戈達特的《清除障礙》（Tamhīdāt）和《真理精粹》（Zubdat al-ḥaqā'iq）代表了形上學的重要文本，或謂「形上哲學」，為伊斯蘭靈知論和形上學的偉大解說家穆呼引丁・伊本・阿拉比（Muḥyī al-Dīn ibn ‘Arabī）的出現預設好舞台。

　　有時候被指為最偉大的大師（al-Shaykh al-akbar）的
伊本・阿拉比來自穆西亞（Murcia），但在大馬士革度
過晚年，西元1240年（伊曆638年）卒於當地。過去數
個世紀裡，他在蘇非之道方面的強烈影響主要見之於伊
斯蘭世界的東部地區，但是他的精神影響所及從摩洛哥
到馬來西亞的整個伊斯蘭世界都能感受得到。伊本・阿
拉比一生共編寫了八百多部作品，是最多產的蘇非道
者，其中最為不朽的《麥加的啟示》（al-Futūḥāt al-
makkiyyah）大約有五百六十章，涉及了一切伊斯蘭隱祕
學科和伊斯蘭儀式中的內在意義。但是他最廣為人知的
傑作則是《智慧的寶座》（Fuṣūṣ al-ḥikam），堪稱伊斯蘭
形上學和靈知論的「聖經」，包含二十七章，每一章都
為一個先知或宇宙邏輯的層次而寫，蘇非道團內部盛傳
此書是受到先知穆罕默德所啟發而寫成的，這也是作者
本人的說法，過去數百年裡，對此書意義的種種層次進
行詮釋的注本就超過了一百二十多部。

　　伊本・阿拉比事實上在日後東方世界對他著作的解
釋中留下了自己的印記，而他學說教導的偉大解說者正
是其養子沙德爾丁・屈納維（Ṣadr al-Dīn al-Qūnawī），

他是《智慧的寶座》的第一位注釋家。伊斯蘭靈知論權威如穆阿依德丁·劍迪（Mu'ayyid al-Dīn al-Jandī）、阿布杜·拉扎克·卡桑尼（'Abd al-Razzāq Kāshānī）、達伍德·凱薩里（Dā'ūd al-Qayṣarī）、阿布杜·拉赫曼·加米（'Abd al-Raḥmān Jāmī）、伊斯瑪儀·哈基吉（Ismā'īl Ḥaqqī）、阿布杜·薩拉姆·納布盧斯（'Abd al-Salām al-Nabulusī）以及其他西元十三至十八世紀（伊曆七至十二世紀）的人日後也陸續寫下了不同的著名注本，成為延續到這個時代的傳統。還有西元十七世紀（伊曆十一世紀）波斯的毛拉·沙德拉和毛拉穆赫辛·法伊德·卡桑尼（Mullā Muḥsin Fayḍ Kāshānī）和分別處於西元十六世紀（伊曆十世紀）及十八世紀（伊曆十二世紀）印度德里的謝赫阿赫邁德·斯爾辛地（Shaykh Aḥmad Sirhindī）和沙瓦利·安拉（Shah Walī Allāh）也各自繼續充實探討伊斯蘭靈知論的著作，雖然他們不全然是伊本·阿拉比的追隨者，例如斯爾辛地即曾為文反對某些與伊本·阿拉比學派相關的論文。

雖然如此，伊本·阿拉比還是伊斯蘭形上學和靈知論之思想和教義闡述上的中堅人物，過去數百年，特別

是在伊斯蘭歷史的後半期，伊斯蘭宗教思想的這一層面
一直十分重要。事實上，在穆斯林印度甚至馬來世界這
些地方存在著伊斯蘭形上學和靈知論的重要元素；最偉
大的蘇非思想家和作家哈姆扎‧凡蘇里（Ḥamzah Fanṣūrī）
正是伊本‧阿拉比學說的繼承者兼詮釋者。直到最近，
這個伊斯蘭宗教思想中特別為西方學術界所忽視的部分
在今天終於在西方獲得了它應得的重視，同時繼續做為
伊斯蘭知識生活中的一個重要層面。

　　這類伊斯蘭宗教思想探討的主要領域基本上是形上
學，但也還有宇宙學、心理學和也許可稱為傳統人類學
的學科。前述作者和其他許多作者的論著主要探究的是
真實的本質，即他們所謂的唯一，他們大多數是「存在
的超然一體」（waḥdat al-wujūd）學派的追隨者，宣稱最
終除了唯一存在和唯一真實以外再無其他，多元性質構
成了許多反映唯一真實於其中的「空之鏡」。然而，一
些蘇非形上學思想家如阿拉‧道拉‧斯姆納尼（‘Alā’ al-
Dawlah Simnānī）和斯爾辛地等人則不接受這樣的論
述，他們談的是「知覺的一體」（waḥdat al-shuhūd），同
時在造物主的存在和被造物的存在之間保留分明的界

限。靈知論學派也以人的各種知覺層次廣泛探討了有如
真主顯像舞台的宇宙以及與「聖靈」（the Spirit）相關的
心理結構。它還探討了在其宇宙真實甚至超宇宙真實裡
的人或是有如完人之人（the universal men, al-insān al-
kāmil）。也許是這種理論中的最著名的觀點來自於西元
十四世紀（伊曆八世紀）的蘇非道者阿布杜・卡利姆・
吉里（‘Abd al-Karīm al-Jīlī）之手，他也是經典之作《完
人》的作者。可以說，無怪乎伊斯蘭形上學和靈知論藉
由伊斯蘭思想的其他模式如神學和哲學影響了為數眾多
的各個層面，同時也提供給自己下列兩種知識的最高形
式：一是涉及事物本質的相關知識；二也是最重要的、
關於那個兼為萬物終始之至真的知識。

伊斯蘭哲學學派和神智論學派

　　伊斯蘭哲學（al-falsafah）的誕生是那些生活於受
《古蘭經》天啟之真實所支配的思想世界裡的人們沉思
之結果，當時既已有古希臘文明和古希臘世界的哲學觀
念，又在某些程度上加入了印度及伊斯蘭之前的波斯之
哲學遺產。伊斯蘭哲學並不只是希臘哲學向西方輸入的

導管，雖然它在西元十一至十二世紀（伊曆五至六世紀）
之間，在這方面發揮了重要影響，它也不只是阿拉伯文
的亞里斯多德。伊斯蘭哲學基本上是「先知的哲學」，
即奠基於一種在其中啟示是活生生的存在、知識與確信
之源頭，或說是至高之源頭的世界觀之上的哲學；它來
自於亞伯拉罕的一神教和希臘哲學的綜合又產生了融合
猶太教和基督教兩個世界中重大影響的一種哲學思想類
型。儘管為神學學派人士所反對，但伊斯蘭哲學必須被
視為一種伊斯蘭宗教思想的重要類型，人們也不能否認
它對伊斯蘭思想的重要性就像在猶太教思想中不能忽視
麥蒙尼德斯的重要性，或者在基督教思想中不能忽視聖
多瑪斯的思想一樣。與許多研究伊斯蘭哲學的西方學者
觀點相反的是，伊斯蘭哲學是伊斯蘭知識世界總體的一
部分，沒有它，人們就不可能獲得對知識總體的全面性
理解。

　　西元九世紀（伊曆三世紀），當越來越多希臘和敘
利亞哲學文本，特別是亞里斯多德學派及其新柏拉圖主
義著作也出現阿拉伯文版本，阿拉伯語正轉化成主要的
哲學語言之一，以及大量希臘—亞歷山大古典哲學和科

學的集萃處之際，伊斯蘭哲學活動開始於巴格達。第一位傑出的伊斯蘭哲學家阿布·亞古柏·鏗迪（Abū Ya'qūb al-Kindī，大約卒於西元873年／伊曆260年）企圖在伊斯蘭理論和亞里斯多德學說以及新柏拉圖哲學之間建立一種綜合體系，從而奠立了伊斯蘭的逍遙學派（mashshā'ī）的基礎，不過它其實並不像名字所顯示那樣的純粹亞里斯多德派。

完成鏗迪想實現的這個綜合體系任務的是呼羅珊人阿布·納速爾·法拉比（Abū Naṣr al-Fārābī，卒於西元950年／伊曆339年），逍遙學派中的第二位代表人物。法拉比不僅對亞里斯多德和帕非利（Porphyry）的邏輯學著作進行了評注，還試圖把柏拉圖的政治思想與伊斯蘭政治思想統一起來，並調和柏拉圖和亞里斯多德的觀點。對於穆斯林來說，亞里斯多德包括了普羅提諾（Plotinus），因為穆斯林認為他的《九章集》（*Enneads*）是亞里斯多德所寫的，並稱之為《亞里斯多德的神學》（*The Theology of Aristotle*）。許多人稱法拉比為僅次於穆斯林眼中第一導師的亞里斯多德，堪稱第二導師，同時也認為他不僅創建了伊斯蘭政治哲學，更是伊斯蘭哲學的

創建者。

　　然而，使得逍遙學派的發展臻於成熟和完美頂峰的
是伊斯蘭世界裡最有影響力的伊斯蘭哲學家伊本·西那
（卒於西元1037年／伊曆428年）。他的傑作《治療之書》
（*Kitāb al-shifā'*）不僅是哲學而且是自然和數學方面不朽
的百科全書，所以在伊斯蘭世界影響甚巨，甚至在猶太
人和基督教思想家中也是如此。在此書以及其他較短作
品之中，伊本·西那把本體論發展為哲學的基石，也被
一些現代學者稱為第一位「存有的哲學家」（the
philosopher of being），為整個中世紀的哲學留下不可泯
滅的印記。伊本·西那是對必然性和偶然性之間區別進
行論述的第一人，他將必然存在等同於真主，偶然性等
同於所有造物；他也研究了在信仰和理性、創造和流溢
（emanation）、精神復活和肉體復活、理性的知識和啟示
的知識之間關係的主題，以及因閃族一神教和希臘哲學
思辨之間的衝突而產生的其他諸多宗教哲學相關課題。
他的做法必將對各類伊斯蘭宗教思想，包括神學造成巨
大影響，神學的擁護者如嘎扎里和法赫爾丁·拉齊便在
他們對伊斯蘭逍遙學派哲學的批判中把目標朝向伊本·

西那。

　　伊本‧西那在晚年寫下了〈東方哲學〉（al-ḥikmat al-mashriqiyyah）一文，並視本文專為「知識界菁英們」所作，而逍遙學派哲學則是一般大眾讀物。僅存某些片段的〈東方哲學〉立足點更偏於智性而非理性，同時視哲學為超越人類條件限制的手段，而不是提供令人在理性上感到滿意的事項規劃。伊本‧西那哲學的這一面向在兩百年以後為神光論（ishrāq）的蘇合拉瓦底（Suhrawardī）奉為圭臬，並對伊斯蘭哲學的後期歷史影響深遠。

　　與伊斯蘭逍遙學派哲學的興起平行發展的是一個與伊斯瑪儀派教義有關但卻更為「內在的」哲學學派。就伊斯蘭哲學興起前形形色色的學派而言，伊斯瑪儀派的哲學學派對於煉金術理論、畢達哥拉斯哲學（Pythagoreanism）和古代伊朗哲學的某種潮流、宇宙學思想要比對亞里斯多德學說來得更有興趣。西元九至十世紀（伊曆三至四世紀），這個學派以神祕和匿名的著作《書籍之母》（Umm al-Kitāb）為起點，隨著阿布‧哈坦‧拉齊（Abū Ḥātam al-Rāzī）、哈米德丁‧基爾曼尼（Ḥamīd al-Dīn al-Kirmānī）、精誠兄弟會（the Brethren of

Purity）等人物以及西元十一世紀（伊曆五世紀）的詩人和思想家，也許還是伊斯瑪儀派最偉大的哲學家納速爾‧庫思佬（Nāsir-i Khrusraw）的出現而迅速發展，持續到蒙古人入侵後為止，在波斯，它多少轉入地下化，但在葉門則興盛不已，同時過去數世紀來，它在印度次大陸上也是如此。

伊斯瑪儀派哲學基於精神詮釋學（taʼwīl）的原則而視真正的哲學為認同啟示宗教的內在學說，由什葉派伊瑪目所傳示，特別受古代思想的隱喻層面吸引，也是伊斯蘭思想學派中最能吸納哲學思維的學派之一，雖然遭到了遜尼派神學家以及十二伊瑪目派的神學家的反駁，然而它在伊斯蘭早期歷史上，尤其是法蒂瑪朝時期仍扮演了重要的思想角色。

同時，伊斯蘭世界的東部地區在塞爾柱人掌權之後，神學家對伊斯蘭哲學，特別是逍遙學派的攻擊也增加了。正是同一時期，沙赫里斯坦尼（al-Shahristānī）、嘎扎里和法赫爾丁‧拉齊對逍遙學派哲學做出著名的批判。嘎扎里幾部著作，尤其是《哲學家的前後矛盾》（*Tahāfut al-falāsifah*）展現出來的批判尤其廣為人知；但

是拉齊對於伊本・西那《指導與詮明之書》（*al-Ishārāt wa'l-tanbīhāt*）的批判則對波斯和伊斯蘭世界東部地區的後期哲學影響更大。嘎扎里則是在好幾個地方對逍遙學派做了尖銳的批判，特別針對他們世界被創造本質之否認以及真主的細瑣知識和肉身復活等理論，其萬鈞之筆力使得此後一百五十年左右，這支伊斯蘭東部地區的哲學學派啞口無言，而這段時間內，伊斯蘭哲學在西班牙是相當蓬勃的。

西元十至十二世紀（伊曆四至六世紀）標誌著西班牙伊斯蘭哲學的黃金紀元，當地首要人物是對哲學和蘇非之道都有興趣而極為神祕的哲學家伊本・馬薩拉（Ibn Masarrah，卒於西元931年／伊曆319年）。結合哲學和蘇非之道兩者是西班牙後期許多人物的特點，例如既是神學家又是哲學家，更是穆斯林西班牙知識界最偉大人物之一的伊本・哈茲姆（Ibn Ḥazm，卒於西元1063年／伊曆454年）；住在巴達居茲，對畢達哥拉斯的數字符號理論極有興趣的伊本・西德（Ibn al-Sīd of Badajoz，卒於西元1127年／伊曆521年）；西班牙第一位完全成熟的逍遙學派哲學家伊本・巴哲（Ibn Bājjah，

卒於西元1138年／伊曆533年），其《索居者養生法》
（ *Tadbīr al-mutawaḥḥid*）表面上看來是政治哲學作品但實
質上卻是談心靈完美的論述；著名的《人智來自神智》
（ *Ḥayy ibn Yaqzān*）的作者伊本・圖斐爾（Ibn Ṭufayl，卒
於西元1185年／伊曆580年），在西方本書以《哲學自
修者》（ *Philosophus autodidactus*）之名而廣為人知，內容
探討達到終極知識的那種內在思想的能力。

　　西班牙最著名也最有影響力的穆斯林哲學家是阿
布・瓦里德・伊本・魯士德（Abu'l-Walīd ibn Rushd，卒
於西元1198年／伊曆595年），以其名之拉丁拼法阿維
羅斯（Averroes）聞名於西方，他對西方知識生活的影響
較之於對後期伊斯蘭思想的影響要大得多。伊本・魯士
德曾經是科爾多瓦伊斯蘭法方面的主要宗教權威和宗教
法官（Qadi），又是備受人們尊敬的醫師，而就遵循亞
里斯多德學說這點而言，他更是穆斯林逍遙學派中最純
潔的一個，他寫了眾多有關亞里斯多德著作的評點，因
而在西方以亞氏「注解者」而廣為人知，甚至但丁
（Dante）在《神曲》（ *Divine Comedy*）也如此指稱。伊
本・魯士德還撰寫了討論伊斯蘭政治哲學以及信仰與理

性之間關係的書，同時試圖回答嘎扎里《自相矛盾中的自相矛盾》（*Tahāfut al-tahāfut*）一書對伊斯蘭哲學的批判。

雖然伊本・魯士德的思想在西方另闢蹊徑而不能依阿拉伯原文來解讀，卻在西歐知識界裡點燃了火焰，但是他在伊斯蘭世界中卻沒有太多跟隨者。隨著伊斯蘭世界西部地區的政治驟變，伊斯蘭哲學在該地區做為一個獨特的思想學派也開始沒落，慢慢地與神學或是靈知論融合匯流，以至於在伊本・魯士德逝世之後，馬格里布（Maghrib）或伊斯蘭世界西部地區只產生了少數幾位大哲學家，比如神祕主義哲學家伊本・薩賓（Ibn Sab'īn）和偉大的穆斯林社會史家伊本・哈爾敦；至於東部地區，蘇合拉瓦底、納速爾丁・圖西（Naṣīr al-Dīn Ṭūsī）和其他人立足於伊本・西那而非較理性、較偏亞里斯多德派的伊本・魯士德的學說之上，重振了伊斯蘭哲學。

與伊本・魯士德同時代，有一位傑出的思想家施哈伯丁・蘇合拉瓦底（Shihāb al-Dīn Suhrawardī，卒於西元1191年／伊曆587年）揚名於波斯，雖然他在英年便遭致異端罪名處死於阿拉頗（Aleppo，其實主因是他捲入

了當時敘利亞的政治和宗教鬥爭）。他在遇難以前創立
了一個所謂神光論（al-ishrāq）的新哲學學派，不僅立
足推論法（ratiocination），也以神光或理智的觀點為基
礎，尋求在伊斯蘭靈知論的框架和伊本・西那早期哲學
的基礎裡融合古代波斯和希臘的智慧，蘇合拉瓦底認為
伊本・西那的哲學對於心靈的訓練是必要的，但仍然不
足，因為真正的哲學還需要理智與心靈的純潔，只有融
合上述古代菁華才有接受神光的可能。蘇合拉瓦底將哲
學回復到它在昔日東方文明中曾有過的地位，也就是一
種與人們在生活中的美德與行為密切相關的智慧，其儼
然神光論「聖經」的大作《東方之光的神智學》
（*Ḥikmat al-ishrāq*）同時意指「神光」與來自東方之光，
此處之東方按蘇合拉瓦底的符號地理，並非是地理學上
的東方，而是世界存在本身的源頭。蘇合拉瓦底由於將
哲學與神祕主義觀點和知識的直覺糅合起來而創立了後
來被稱為神智學（theosophy, al-ḥikmat al-ilāhiyyah）的學
說，而在波斯和印度次大陸的後期伊斯蘭思想中留下深
遠的影響，更遑論對某些猶太教和基督教學派所產生的
影響了。只要是任何伊斯蘭哲學和神智學存續和繁盛的

地方，神光學派至今仍是一個活生生的實體並且在過去
數十年中還曾經一度振興。

　　西元十三世紀（伊曆七世紀），納速爾丁・圖西
（卒於西元1273年／伊曆673年）回應了法赫爾丁・拉
齊的攻擊，從而振興了伊本・西那的哲學。緊接著的數
世紀裡，逍遙哲學學派、神光論學派、神學學派和伊
本・阿拉比的形上學學派或靈知論等四大學派以各種形
式互相激盪，產生了許多重要人物，試圖綜合上述某些
學派的教義。在這場趨向綜合的運動的基礎上，米爾・
達馬德（Mīr Dāmād）於西元十六世紀（伊曆十世紀）
在波斯建立了伊斯法罕學派，他的學生，沙德爾丁・設
拉子（Ṣadr al-Dīn Shīrāzī，卒於西元1640年／伊曆1050
年）則將該學派帶到完美的頂峰並創立了伊斯蘭世界所
謂「超驗神智學」（al-ḥikmat al-mutaʿāliyah）的另一種知
識觀點，在其眾多的著作，特別是曠世大作《四個旅程》
（Al-Asfār al-arbaʿah）之中，他創建了上述四個學派的巧
妙綜合，他強調對人類敞開的獲得知識的三條主要道
路：即天啟、神光和推論，三者殊途同歸，他也創建了
奠基這三種認知方法之上的綜合思想。對於伊斯蘭哲學

思想中信仰和理性之間關係的問題，他所給予的答應可能是最令人滿意的了，同時，在所有伊斯蘭哲學家的《古蘭經》經注著作中，他的評注也是最重要的。

　　毛拉・沙德拉在波斯和印度兩地都享有盛名。在家鄉，他的教導在西元十九世紀（伊曆十三世紀）為毛拉・阿里・努里（Mullā ‘Alī Nūrī）和哈吉毛拉・哈迪・薩不茲瓦利（Ḥājjī Mullā Hādī Sabziwārī）等哲學家所振興而且活躍於今天的波斯和伊拉克。至於印度次大陸，西元十八世紀至十九世紀（伊曆十二世紀至十三世紀）期間，許多人物如德里的沙瓦利・安拉（Shah Walī Allāh）和毛拉那・馬赫默德・江浦爾（Mawlānā Maḥmūd Jawnpūrī）等也都深受他的影響。如今，當伊斯蘭哲學繼續它在伊斯蘭世界東部地區的生命，以及在阿拉伯世界某些地區特別是埃及再次獲得振興時，毛拉・沙德拉完全維持了他活生生的思想家形象。因為在十九世紀的埃及，伊斯蘭哲學曾為俗稱阿富汗尼（al-Afghānī）的賈馬爾丁・阿斯特拉巴迪（Jamāl al-Dīn Astrābādī）重振其活力，而阿富汗尼在從波斯遷徙到鄂圖曼帝國以前正是毛拉・沙德拉學派的追隨者。

伊斯蘭

在伊斯蘭的研究中，重要的是牢記它漫長的歷史、觀點的紛繁歧異以及伊斯蘭各思想學派持續的生命力，雖然某個學派在某時期、某地區也許消亡了，但伊斯蘭這些學派卻一直持續至今，正好與西方宣稱中世紀已死的說法相反。要想理解伊斯蘭做為宗教的整體真實性以及伊斯蘭與現代世界的交互作用，就必須了解這種具有宗教特點的豐富知識傳統，這些知識傳統歷經千餘年的歷史，包含了某些對真主、宇宙和人類在其存在狀況下，在一個人類受罰藉由為人來尋求意義的世界中最深刻的沉思。

當代世界中的伊斯蘭

今日傳統的伊斯蘭

對當代伊斯蘭的研究通常著重在各種各樣的現代主義和復興主義，反之，儘管在現代，所有的攻擊都是針對傳統觀點而來，大多數穆斯林仍然繼續生活在傳統的伊斯蘭世界中。要了解今天的伊斯蘭，最重要的是認識到，不同宗教的歷史並不都完全走在同樣的軌道上，基

督教在西元十六世紀時有新教改革運動以及羅馬天主教教會在二十世紀六〇年代興起的現代化（aggiornamento）；猶太教至少在西方已兼有改革派和保守派的興起；然而，伊斯蘭並不曾也不會在法理學和神學上進行任何讓人感覺得到的類似變化，其宗教生活和思想絕大部分都維持在正統和傳統的框架裡。伊斯蘭社群中某些成分和地區明顯的現代主義及所謂的原教旨主義（Salafiyyah, Islamism, Fundamentalism）已經造成了傳統伊斯蘭生活的凋敝，但是還不能夠建立任何相應的神學世界觀以挑戰傳統世界觀。

絕大多數的穆斯林今天仍然實行前所述及的傳統禮儀，傳統意義下的伊斯蘭相關事項也會定時進到他們生活的節奏中。另外，儘管許多地區傳統伊斯蘭教育制度（經學院制度）受到了破壞，但《古蘭經》經注學、聖訓、教法學和其他傳統的伊斯蘭學科仍如過去數世紀所為地持續著。烏拉瑪（宗教學者）在宗教領域中繼續執掌著權力，在某些地區甚至還掌握了政治生活的權力。同樣的，蘇非道團在某些地區雖然遭到禁止和限制，但在許多伊斯蘭世界的地區中仍繼續增強其力量，西元十

九世紀（伊曆十三世紀），當伊斯蘭社群的某些分子強調現代主義的重要性時，基本上強烈反對現代主義的就是蘇非道者。過去半個世紀所發生的事件僅僅證實了他們對現代世界本質的診斷，要說有何不同，他們比自己在二十世紀初時的力量更加強大，特別是在許多地區如埃及受過教育之人更是如此。

　　然而，就在數十年前，當代各種伊斯蘭潮流，從法學到神學、從哲學到藝術、從文學到蘇非之道繼續以傳統方式表達，可是這些方式對於那些在伊斯蘭世界中或到西方受西方教育制度培養出來的穆斯林來說越來越難以理解。西方學術界幾乎完全忽視了當代的傳統伊斯蘭思考模式，而將注意力集中在所謂改革者和現代主義者的研究上。然而，最近數十年裡，景象開始變化了，傳統伊斯蘭開始除了以阿拉伯語、波斯語、土耳其語和其他伊斯蘭語言為傳播工具外，更以歐洲語言特別是英語和法語做為表達，讓現代受教育階級較易於接近。英語和法語因而成了許多穆斯林學術討論的主要語言了，這些穆斯林來自於巴基斯坦、孟加拉到北非各地，也來自於那些經歷長期殖民統治的地區。雖然在西方在傳統伊

斯蘭和西方人所指稱的「伊斯蘭基本教義主義」之間仍
舊普遍混淆不清，但西方學者對於傳統伊斯蘭也已經開
始投以更多的注意力了。

　　傳統的伊斯蘭就像一座大山，在不同坡度的山坡上
有著各種地質形成的過程，例如溪流等地形造成的風化
侵蝕和沉澱等現象，這些過程可以比喻為現代主義、原
教旨主義等觀念，同時也為習慣於研究變化的學者們所
探討，但他們往往忘卻了變化是在那雄偉而永恆的大山
之山坡上發生的。想要全面了解當代伊斯蘭世界，首先
就必須理解傳統伊斯蘭具有生命力的本質，考慮《古蘭
經》所倡導的世界觀對絕大多數穆斯林的心靈和思想的
強力掌握，明瞭大多數穆斯林仍然堅信《古蘭經》做為
真主的語言是不可改變的，堅信讓人在生活裡仿效的先
知完美典範的真實，堅信沙里亞的效力以及對於那些遵
循內在隱喻道路的人來說，堅信神祕主義或蘇非之道裡
永恆和再生教導的效能。

　　另外，從教法到自然科學、從抽象的哲學和神學思
想到藝術和建築這樣眾多的領域中，整個伊斯蘭世界都
試圖要振興和復甦傳統的理論，要過更徹底的伊斯蘭生

活且賴以思考，而非抄襲外國模式。這種深切的渴望還
顯示於社會政治層面，使傳統的伊斯蘭在此領域裡與某
些形式的復興主義和所謂的原教旨主義變得相關，但是
傳統的伊斯蘭絕不原諒使用外國意識形態手段帶來毀滅
或將宗教降至意識形態地位。一方面仍然維繫著伊斯蘭
世界核心宗教存在的傳統伊斯蘭，事實上不僅已經捲入
了反對現代主義的戰鬥，而且也捲入對抗那些復興主義
形式的戰爭；復興主義常以伊斯蘭之名使用絕非伊斯蘭
式的思想和行為方式，或是利用明顯的非伊斯蘭手段來
合法化他們自以為是伊斯蘭式目的的目的。

千禧年理論

雖然千禧年理論是傳統伊斯蘭的一部分，但是它在
歷史上卻常以特殊的伊斯蘭形式如向來站在反傳統體制
立場上的馬赫迪主義做為表達，然而過些時日，它的種
種影響大多竟又融入了傳統的結構裡。西元十九世紀
（伊曆十三世紀）初，拿破崙（Napoleon）入侵埃及之
後，伊斯蘭世界的心臟地帶開始充分了解西方的支配力
量時，從西非到印度的穆斯林世界發生了一些千禧年運

動；這些極具領袖魅力的領導者如西非的伊斯瑪儀‧
丹‧法迪厄（Ismā'īl dan Fadio）、北非亞特拉斯山區
（Atlas）的阿布杜‧卡利姆（'Abd al-Karīm）和昔蘭尼加
（Cyrenaica）的大賽努西（grand Sanūsī）等人的使命中都
有千禧年說的意義；而前面提到的蘇丹的馬赫迪直接宣
稱自己是復臨的馬赫迪。像波斯的賽義德‧穆罕默德
（Sayyid Muḥammad）和巴哈‧安拉（Bahā' Allāh）以及
現今的巴基斯坦的古拉姆‧阿赫邁德（Ghulām Aḥmad）
所領導的那些宗教運動也具有馬赫迪思想的淵源，這些
運動都脫離了伊斯蘭正統派的束縛。

西元十九世紀（伊曆十三世紀）後期，這樣的千禧
年說浪潮逐漸衰落，但在過去二十多年來，穆斯林諸國
繼獲得政治獨立後卻沒有相對等的文化獨立，於是這股
浪潮再一次掀起，因為即使表面上的政治獨立曾經一度
使得人們充滿希望，但伊斯蘭淪為從屬地位卻也導致了
一種祈望真主干預人類歷史的氣氛，這種以伊斯蘭千禧
年說或馬赫迪思想為特點的末世學的氣氛在1979年的伊
朗革命期間展現出來。1979年，在一名自稱是馬赫迪的
首領領導了沙烏地人占領麥加大清真寺的事件中，這種

氣氛又再次成為決定性因素，然後又在奈及利亞
（Nigeria）北部的一場偉大的馬赫迪思想運動中表露無
遺。這種與馬赫迪復臨相關聯的祈望末世論事件的氣氛
至今並未消失，相反的，它是當代世界中伊斯蘭現實的
重要面向之一，就像在猶太教、基督教、印度教，更不
用說北美大陸的原始宗教裡，也有同樣的這個面向。

復興主義和「基本教義主義」

過去幾年裡在政治舞台上，伊斯蘭也曾風起雲湧，
這可由下列事件看出：1979 年的伊朗革命；伊斯蘭行動
主義在黎巴嫩和巴勒斯坦人之間興起；在埃及和阿爾及
利亞復興主義運動的增強；還有巴基斯坦、馬來西亞和
印尼等地的伊斯蘭政黨勢力的增強；甚至外表上看來是
世俗國家的土耳其，其伊斯蘭勢力也在持續上升。由於
西方對這些運動的巨大誤解，使得它們一併被冠以「基
本教義主義」這樣的名稱，這個名稱原有美國新教背景
的淵源，現在卻應用在伊斯蘭甚至其他宗教上。

就伊斯蘭而言，有許多形形色色的宗教活動，它們
各自有不同的本質，不幸的是，它們通常被集中在一個

標示「基本教義主義」之名的類別當中，我們在此使用這個名詞只是因為它現在已是流行用語。伊斯蘭世界中有一種廣泛流傳的，也是為絕大多數穆斯林所分享的渴望，即保存他們宗教和文化的認同感、重新應用在許多伊斯蘭地區於殖民統治時代就被歐洲法律典章取代了的真主律法、將伊斯蘭世界的各地和伊斯蘭社群（烏瑪）緊緊結合在一起，並重新確認伊斯蘭的知識和藝術傳統。這樣被廣泛懷抱的希望和貫徹此希望的衝勁不應該被輕易而完全地視同「基本教義主義」，相反的，大多數分享這些理念的人都是傳統的穆斯林。

接著有一場古老的清教徒式且多了理性主義色彩的改革運動，或說一系列運動，以早期苦行僧式卻遺失於後代的伊斯蘭之名義，試圖回復到對沙里亞的嚴格應用，一方面也對抗西方的入侵以及伊斯蘭本身知識性的、藝術的和神祕主義的傳統。瓦哈比運動（Wahhābī movement）正屬於這一類，它與紹德家族結盟，最後在二十世紀取得了阿拉伯半島，至今仍在當地居主導地位。另外像敘利亞和埃及的賽來菲耶（Salafiyyah）運動和印尼的穆罕默底耶（Muḥammadiyyah）運動各自的觀

點也都 與瓦哈比教義有關聯，必須一提。這類原教旨主
義還可以包括二十世紀二〇年代埃及由哈桑・巴納
（Ḥasan al-Bannā'）成立的穆斯林兄弟會，此運動至今在
諸多伊斯蘭國家，尤其是埃及和蘇丹仍然很強大；毛拉
納・毛杜迪（Mawlānā Mawdūdī）在印度次大陸分治以
後成立於巴基斯坦的伊斯蘭協會也屬此類性質。伊斯蘭
協會在巴基斯坦及其在孟加拉和印度穆斯林之間的分支
至今仍被視為一股強大的宗教和政治力量。所有這些運
動的共同企求是社會重新伊斯蘭化以及充分地運用沙里
亞教法，但除了早期瓦哈比主義與紹德家族組成的政治
聯盟奪權於納季德（阿拉伯半島東部）的例子之外，此
類運動達成目標的方法通常都是和平的。

　　另一類原教旨主義則具有非常不同的性質，是在過
去二十多年間才出現的，特別是1979年伊朗革命以來，
較之於瓦哈比主義類型者來得更為活躍、更為革命也更
為激進，在今日西方，「基本教義主義」此一名詞多與
這類革命運動連在一起，而此類運動不僅在伊朗，經由
阿亞圖拉・何梅尼領導之革命而獲得了政權，也出現於
黎巴嫩和巴勒斯坦人之間的各種伊斯蘭團體、埃及和蘇

丹境內某些激進的組織，還有其他許多伊斯蘭國家中的小圈圈。雖然這類「基本教義主義」強烈反對西方，但它經常將十九世紀和二十世紀的歐洲政治思想，包括革命這樣的觀念納入其中，它不是以伊斯蘭的傳統觀念而是以一種全新的方式讓伊斯蘭變得政治化，而且，不同於早先既反對西方文化又反對西方科學技術形式的原教旨主義，這類更富革命氣息的「基本教義主義」則是樂於採用西方的科學技術，並竭盡所能以此獲得權力。雖然伊斯蘭國家在名義上獲得了政治獨立，但西方的宰制繼續存在於經濟和文化領域之中，這類在仇恨西方宰制的情緒中成長的「基本教義主義」於是希望藉由回復伊斯蘭模式和習俗為伊斯蘭社群問題提供解決之道。然而在執行上，它卻經常採取某些它自己所對抗的西方理論和價值判斷。在伊斯蘭世界中，它的力量是事實，但是並沒有像大多數西方傳播媒體所報導的那樣強大，在西方媒體中，凡是所有試圖重獲或重回伊斯蘭原則和教義的努力，一視同仁全被冠上革命和暴力的「基本教義主義」的頭銜。

現代化潮流

在過去的一百五十年間，伊斯蘭世界中幾乎每一個具有現代化性質的活動都在某種方式上與我們在此無法深究的伊斯蘭現代化潮流脫不了關係，包括了從引進受西方激發的民族主義到採用西方的技術以及把西方教育模式介紹到各伊斯蘭國家等等。這裡不能討論這種種議題，但是必須切記它們的宗教涵義，在此，我們只能就直接與伊斯蘭相關的現代化潮流說幾句話。

早在十九世紀（伊曆十三世紀），當歐洲主宰世界的衝擊開始在伊斯蘭世界的中心地帶得以感受得到之際，那些相信伊斯蘭的復興必取決於其現代化的人於焉誕生。鄂圖曼帝國通過詔令進行伊斯蘭土地法的現代化，類似措施不久之後也出現在波斯以及歐洲殖民統治下的地區。像埃及這樣一個伊斯蘭世界的中心地區，一些思想家比如穆罕默德・阿布杜（Muḥammad ‘Abduh）尋求透過引介更多理性方法進行伊斯蘭神學的現代化，而阿布杜的老師賈馬爾丁・阿斯特拉巴迪（Jamāl al-Dīn Astrābādī，即阿富汗尼）則在統一伊斯蘭世界的企圖下

反對伊斯蘭的傳統政治制度。在印度，賽義德・阿赫邁
德汗（Sayyid Aḥmad Khān）開始了伊斯蘭教育現代化的
計畫；而在波斯，歐洲的政治思想最終導致了1906年
（伊曆1323年）的憲法革命，並建立了伊斯蘭世界中的
第一個議會，這樣的議會至少在原則上得到了宗教權威
或者烏拉瑪的認可，因而有權通過法令。

　　在二十世紀，現代化的潮流沿著十九世紀開闢的道
路持續而下，但也有新發展，在土耳其，齊亞・格卡柏
（Zia Gökalp）成了1922年結束鄂圖曼政權統治的阿塔圖
爾克（Ataturk）所提倡之世俗主義的知識界捍衛者。在
穆斯林的印度，也許是二十世紀最傑出的伊斯蘭改革者
穆罕默德・伊克巴爾（Muḥammad Iqbāl）不僅建議建立
一個伊斯蘭家園，這後來成為巴基斯坦；並且還透過他
動人的波斯語及烏爾都語詩歌創作來提倡伊斯蘭復興運
動，不過，他的散文著作比詩歌更能顯示他其實深受西
方哲學，尤其是十九世紀德國思想的影響。

　　第二次世界大戰以後，伊斯蘭世界中尤其是在波斯
和阿拉伯世界，有一批現代主義者轉向了馬克思主義，
伊斯蘭社會主義和阿拉伯社會主義開始流行，一直延續

到蘇聯的解體和垮台。此外，一批曾留學西方的穆斯林學者在西方的東方主義勢力影響下，開始批判關於《古蘭經》經注學、聖訓、伊斯蘭法和其他基本伊斯蘭學科的傳統學術。各種運動四起，如在巴基斯坦否認聖訓的真實性；在蘇丹僅僅按照麥加時期的天啟來重新解釋伊斯蘭，一批穆斯林現代主義者還試圖在結構主義、存在主義和其他流行的西方思想學派的基礎上批判傳統的伊斯蘭思想，而其他人則試圖對伊斯蘭和馬克思主義進行「調和」。

雖然這些現代潮流一度十分強大，並且持續存在，只是過去幾年裡有些衰退，但是確切而言卻從未在伊斯蘭思想上留下任何實質的影響，也沒有為伊斯蘭世界帶來像許多西方學者曾經預言或期許的「宗教革命」運動，現代主義對於伊斯蘭世界的影響大多透過現代生活和思維模式的介紹，並藉由現代教育制度到電影等多種管道滲透進伊斯蘭世界。

在過去的幾十年裡，現代主義的潮流所面臨的對抗不僅來自一般認為在思維過程和作品上都不如現代主義那樣具知識性成分的所謂原教旨主義；也來自有如現代

主義者一般熟稔現代世界的人所推動的傳統伊斯蘭思想
復興運動。因此，當代世界的伊斯蘭所展現的景象是一
個強大而生動的信仰以其活力依舊的理智和精神傳統對
抗在物質上更為強大的世俗世界，而這個世俗世界不僅
存在於伊斯蘭世界疆域之外的土地，更是存在於伊斯蘭
世界的同一空間。在伊斯蘭所有因宗教和天啟訊息而來
的各家學派和潮流之中，各種力量並陳在一個活生生的
現實當中，這個現實雖非獨一無二，但仍具支配作用，
比起現代西方世界的例子更是如此。今天，伊斯蘭是一
個面臨了多重問題和挑戰的活生生現實，但是它仍然深
深地停駐於十四個世紀以前《古蘭經》天啟降臨以來就
一直牽引著伊斯蘭命運的伊斯蘭傳統和真理。

伊斯蘭和其他宗教

伊斯蘭和其他宗教的歷史相遇

伊斯蘭幾乎是近代以前唯一與其他各宗教派系有過
直接的歷史聯繫的宗教。誕生於阿拉伯半島的伊斯蘭，
命定要占據從地中海西岸到東南亞這個世界的中部地

帶，它在誕生地就與猶太教和基督教相遇了，而且終其
歷史，不斷與這支亞伯拉罕一神教傳統的其他成員接
觸。伊斯蘭甚至面對面地與屬於閃族世界的幾支小宗教
團體，比如在伊拉克南部和波斯一直留存至今的薩巴教
徒（Sabaeans）或曼德恩教徒（Mandaeans）接觸，同樣
的，也和像哈拉尼教（Harraneans）這樣的綜合性宗教
直接接觸，哈拉尼教徒將古代巴比倫宗教的某些因子與
希臘宗教中比較隱祕的元素比如煉金術理論和靈知論等
相結合。

　　伊斯蘭傳入波斯後，與包括祆教、摩尼教、楚爾凡
教義（Zurvanism）和包括馬資達克教（Mazdakism）及
其密特拉崇拜（Mithraism）在內所有的伊朗宗教接觸，
早期的伊斯蘭文獻中包含了許多從這些宗教翻譯過來的
內容，在某種程度上甚至可以說，阿拉伯語的資料至今
仍是研究薩珊朝宗教的重要資料來源。當波斯伊斯蘭化
以後，祆教和摩尼教，甚至馬資達克派仍在那裡生存了
數個世紀之久，有許多伊斯蘭的運動就是從這些早期宗
教身上獲取元素，同時反對摩尼教的爭論有好幾個世紀
都是許多穆斯林神學家所關注的問題，而這種爭論同樣

也變成許多早期基督教神學家的興趣，特別是聖奧古斯丁。

　　伊斯蘭還在波斯以及信德（Sindh）和印度本身的其他省分中與印度教相遇。必須記得，在薩珊帝國的東部省分中有許多佛教徒，也說明了佛教是經由這些省分傳入中國的，事實證明，在今天的阿富汗仍存有重要的佛教勝地。部份歷史學家甚至斷言：波斯著名的巴爾馬克家族（Barmakids，這個家族的成員曾任阿巴斯朝的大臣）早先信仰的是佛教而不是祆教。至於印度教，它的一些文獻被發現於波斯南部的君迪沙浦爾（Jundishapur，今伊朗庫吉斯坦〔Khuzistan〕），而穆斯林在他們征服信德時，自然也與印度教發生了接觸。西元十世紀（伊曆四世紀），比魯尼（al-Bīrūnī）在他的《印度》（India）一書中提供了一些有關中世紀印度教的重要文獻，也把《帕坦加利瑜珈》（Patañjali Yoga）譯成阿拉伯文；同時，印度教和佛教起源的民間故事也在穆斯林之間普遍流傳。許多穆斯林《古蘭經》經注學家事實上也曾在論著中指出，《古蘭經》中提到的先知「佐卡菲勒」（Dhu'l-kifl）就是釋迦牟尼。有關動物的傳說故事的阿

拉伯語本《五密》(*Pañcatantra*),也就是穆斯林所謂的
《卡利拉和迪姆納》(*al-Kalīlah wa'l-Dimnah*),在阿拉伯
語世界中非常流行,翻譯成波斯語之後,也是深受歡
迎,阿拉伯譯本來自此故事的巴勒維版本(Pahlavi),最
早的阿拉伯譯本完成於西元八世紀(伊曆二世紀)。另
外值得一提的是,自從西元十三世紀(伊曆七世紀)
起,許多印度教文獻都被譯成波斯文,西方人正是透過
波斯語文本才在十九世紀初第一次讀到了安奎替・杜皮
隆(A. Anquetil Dupérron)從波斯文而非直接譯自梵文
的拉丁文版本《奧義書》(*Upaniṣads*)。

　　伊斯蘭也在其北境與土耳其人和蒙古人的薩滿教
(Shamanism)相接觸,然後也透過絲綢之路的思想傳播
和商品轉運,在中國本土以及伊斯蘭世界的東部地區接
觸到中國的宗教,當然這多半是在蒙古人入侵之後,而
有關中國事物的消息和知識也在波斯急遽地增長。對穆
斯林來說,遠東的主要地區只有日本和朝鮮直到近代以
前仍是未知的土地,雖然中國的穆斯林知道這些地區,
但這樣的知識卻未對任何伊斯蘭世界的中心地區產生實
質影響。

　　最後，我們必須提一下穆斯林與撒哈拉南部的原始
非洲宗教、爪哇及蘇門答臘本土宗教以及當伊斯蘭傳入
時，當地仍留存著的其他古代形式宗教的接觸。這些來
源的宗教觀念和形象藉由遊記、民間傳說和故事滲透到
了穆斯林的思想意識之中，然而這些宗教的教義很少在
理性和神學上和伊斯蘭產生衝突，閃族宗教、伊朗宗教
和印度宗教可為資證。

　　總而言之，除了美洲大陸和澳洲的原住民的宗教以
外，伊斯蘭在歐亞大陸和非洲的歷史發展期間幾乎少有
什麼未遇的宗教形式，因此，在同一個世界與許多不同
性質、形式的宗教一起運作的思想已經成了伊斯蘭古典
世界觀中不可分割的一部分了。與西方的基督教相反，
伊斯蘭並不需要等到現代主義到來之後，才能發現各個
國家和民族之間宗教生活和思想上難以置信的歧異。

伊斯蘭關於宗教差異及其相互關係的形上學和神學觀點

　　《古蘭經》總是以普世的概念來談論宗教，甚至伊
斯蘭一詞也是用來指稱對真主的完全順從和接受真主獨

一，而不僅意指《古蘭經》天啟的歷史訊息。所以，
《古蘭經》稱亞伯拉罕為穆斯林，同樣的，伊斯蘭對信
仰（伊瑪尼）的誓言就是相信真主、諸天使、眾先知和
經典，而不是一個先知和一部書，因此，基於先知和天
啟經典的複數形，伊斯蘭看見了對諸宗教的複數性的肯
定。《古蘭經》有許多經文提到了這樣的事實，就像它
宣稱：「世人原是一個民族，嗣後，他們信仰分歧，故
真主派眾先知作報喜者和警告者……。」（2：213）先
知穆罕默德的一則聖訓確認有十二萬四千個先知，其
中，伊斯蘭的先知是最後一位，所以正如前文所闡述
的，《古蘭經》說：「每一個民族各有一個使者。」
（10：47）第一位先知也就是人類的始祖亞當，於是在
《古蘭經》的觀念裡，宗教總是以其普世的真實被看待
的，而就比較特定的詞義而言，也不僅只局限於伊斯
蘭。

　　然而，並非所有的穆斯林思想家和學派都考慮到了
《古蘭經》天啟的普世性理論的結果，許多神學家和教
法學家的著述都在駁斥其他宗教，或者至少是大多數的
宗教。基本上正是蘇非派和伊斯蘭形上學派吸取了天啟

的普世性理論之豐富成果以及諸般宗教超越形式、存於
內在訊息中的一元性,例如伊本・阿拉比和魯米這樣的
蘇非大師所寫的詩都充滿了這種理論的意涵,就像以下
魯米論及他內在宗教和精神狀態的詩所證實的:

　　我不是東方,也不是西方,不是天穹,也不是地
土;

　　我不是自然元素,也不是旋轉的星球;

　　我不是來自印度,也不是來自中國,不是來自保
加利亞,也不是大不里士;

　　既不來自伊拉克的國度,又不來自呼羅珊的土
地。

　　我的符號是沒有符號,我的所在是沒有所在;

　　既不是身體又不是靈魂,因為我就是我自己,靈
魂中的靈魂。

　　由於我逐出了所有的二元性,所以我看到的兩個
世界其實是一個。

　　我看到的是獨一,我認識的是獨一,我了解的是
獨一,我請求的是獨一。[9]

如今，許多傳統學者在明確的趨勢中詳述了這一理論，並以傅·斯楚恩（F. Schuon）著名的文章標題〈超驗的宗教統一〉（transcendent unity of religions）而為世人所熟知。

神學家（mutakallimūn，穆塔卡里蒙）也在一系列的文本當中研究了其他的宗教，例如向來和比魯尼的《印度》一起被認為是有關比較宗教學最早期著作的《教派與教義》（al-Milal wa'l-niḥal），西班牙安達露斯的神學家伊本·哈茲姆寫了本書，是此類著作中最廣博的幾部之一，所以經常被稱為比較宗教學的第一學者，雖然有些人將這個稱號賦予比魯尼。這些著作對於伊斯蘭各思想學派和猶太教、基督教和祆教都做了闡述和探討，偶爾也有提及摩尼教、薩巴教和其他宗教派別的。有些作品還包括了對神學的評價、對非伊斯蘭思想學派所持觀點或是作者所屬學派之外的伊斯蘭思想學派觀點的反駁。

9 From Jalāl al-Din Rūmī's *Dīwān-i-kabīr*, as translated by S. H. Nasr.

對其他宗教的描述不僅見之於神學家的著作，還見之於伊斯蘭哲學家和歷史學家的著作當中。如果一併思考這些著述，人們會發現伊斯蘭思想中的古典學派發展出來的不僅是大量關於其他宗教的消息，還包括了從純粹的形上學到哲學、神學和甚至人類學的比較宗教學理論，更不用說影響深遠的法學討論了，因為它涉及伊斯蘭世界中宗教少數派的實際生活。

有關非伊斯蘭的教法觀點以及宗教少數者

根據伊斯蘭法，所有「持有天經的人民」（ahl al-kitāb）在伊斯蘭社群中都受到保護，他們的法律亦為社群的其他人所尊重，雖然在伊斯蘭的歷史中常見某個統治者或某個集團對於各種非伊斯蘭的宗教社群的權利侵犯，但是整個伊斯蘭文明對待宗教少數者的記錄要比許多其他文明好得多。即使是今天，伊斯坦堡仍然保留了東正教教堂的所在地，而以亞拉姆語（Aramaic）舉行的基督教最具權威的彌撒只能在伊拉克和波斯看到。西班牙的猶太教思想家以阿拉伯文而不是用拉丁文撰寫著作，西元1492年，當他們由於穆斯林在西班牙的勢力終

結而遭放逐時，許多人在伊斯蘭世界中獲得了庇護，並在那裡保存其宗教遺產至今。巴勒斯坦地區猶太人和阿拉伯人之間的土地衝突並沒有使許多西方人士忘卻西班牙、土耳其、埃及、波斯和其他地區中穆斯林和猶太人之間長期和睦相處的歷史事實。人們還可以提到在亞伯拉罕一神教世界以外，印度的穆斯林和印度教徒之間諸多和睦相處的例子，而在亞伯拉罕的世界中，卻有著對於宗教意義的正式範圍內的兩種不同解釋的紛爭所發生的重大衝突。

在穆斯林占大多數的伊斯蘭世界中，「持有天經的人民」叫做被護民（dhimmīs），有交納宗教稅的義務，穆斯林當局必須保護這群寄居者免受攻擊以做為交換，為他們維持公共秩序，就像為社群中其他必須交納別種特定的伊斯蘭賦稅（jizyah）的人們維護公共秩序一樣。只要這些宗教少數者在法律上被接受為「持有天經的人民」，統治者，無論是哈里發或是蘇丹都有責任保護他們的生命和財產。

至於誰能納入「持有天經的人民」，《古蘭經》很明確地提到了基督徒、猶太人和薩巴教徒，但當伊斯蘭

傳播出阿拉伯半島之後，至少有一些教法學家先列進祆教徒，後來甚至又視佛教徒和印度教徒為合乎教法學意義的「持有天經的人民」。這意味允許穆斯林與他們進行商業交易以及以男方穆斯林為條件的通婚，即穆斯林男子可以與「持有天經的人民」中的女子結婚，反之則不可。穆斯林多數社群與生活其中的宗教少數社群之間的動態關係是複雜的，也受到許多歷史因果的影響，並非是所有的情況都受到伊斯蘭教義的嚴厲制約。雖然如此，伊斯蘭社群中的其他宗教團體大體而言都得到了保護，這不僅可由過去數世紀中他們得以保存最原初的宗教和藝術傳統而證實，更為他們的經濟地位所證實，儘管他們還不能行使與多數社群穆斯林同樣的政治和軍事權力。

伊斯蘭和其他宗教在當代東西方社會中的相遇

目前，伊斯蘭在穆斯林為主體以及穆斯林占少數這兩類土地之境內，都繼續與其他宗教接觸。就伊斯蘭世界本身而言，穆斯林在阿拉伯世界、波斯、土耳其、東南亞和伊斯蘭非洲地區仍繼續與基督教徒保持聯繫。在

某些地區，這樣的接觸大多是友善的，就像在埃及、敘利亞、波斯和伊拉克的情形一樣，這是奠基於幾百年社會和文化交流的結果。在其他地區，來自西方的基督教傳教士的活動非常活躍，這將為穆斯林和基督教徒兩者的關係帶來更加對立的局面，就像印尼和尼日利亞，在這兩個國家中，穆斯林不僅把基督教看成是與伊斯蘭競爭的另一種宗教，更是西方文明的擴張，西方文明不僅傳進《福音書》而且還提供了成袋的米、醫院和畜牧業專家等等。實際上有必要在穆斯林對東部地區基督教徒如東正教徒、亞述人和亞美尼亞人的態度，以及對歐美傳教士從殖民主義時代延續至今的傳播基督教的態度進行區別。穆斯林對於第一類人的態度大致是友好的，但對後者的態度則是敵視的，因為他們威脅了伊斯蘭社群本身的結構。

　　世界上還有些地區的穆斯林和基督教徒在強烈的政治和經濟因素加到宗教之上時，終於演變成勢不兩立，黎巴嫩即為一例，它被慘不忍睹的內戰夷為廢墟；另一個例子是菲律賓，那裡的穆斯林繼續為其文化和宗教獨立而戰鬥。隨著蘇聯帝國的解體，類似的事例在前蘇聯

和東歐逐漸增加，最悲慘的例子是波士尼亞—赫塞哥維那以及在亞塞拜然和亞美尼亞之間重燃的宿怨，更不用說俄國眾多的穆斯林為了確認自己的主權地位所做的努力了。

至於猶太教方面，與東方猶太教的關係仍持續著長時期建立的平等，然而自以色列建國之後，這種關係變得異常緊張，儘管衝突伊始，是以色列人和阿拉伯人之間而非猶太人和穆斯林之間的戰鬥，但是隨著衝突持續進行，非阿拉伯人的穆斯林也越陷越深，儘管阿拉伯人仍然占著主導的地位，但是事實上，巴勒斯坦人對於他們的領土被侵占的反應已經得到了穆斯林和巴勒斯坦基督教徒的一致同情和支持。過去二十多年裡，在艱苦的生存氛圍中，這場鬥爭捲進了越來越多的穆斯林和伊斯蘭力量，而穆斯林和猶太人之間以色列境內境外的對話一方面也開始展開。但是，毫無疑問的，伊斯蘭和猶太教之間的所有宗教對話都因巴勒斯坦和以色列之間的嚴重問題而遭到渲染歪曲。

至於與印度教徒的關係，次大陸的穆斯林在1947年印巴分治時分採兩條不同路線。那些分裂出來建立巴基

斯坦國家的人大多數遵循反對和敵視印度教的態度；那些留在印度境內的則選擇了適應與和解的道路。這兩個社群似乎分別走上兩個蒙兀兒親王的命運：達拉・舒庫赫（Dārā Shukūh）將印度教經典翻譯成波斯語，而當上皇帝的奧朗則布（Aurangzeb）則強調印度教徒和穆斯林之間的區別和不同。然而，近年來，隨著印度教統治（Raj）和所謂「印度教基本教義主義」的興起，甚至在印度，印度教徒和穆斯林之間在政治上也走進僵持的困境。但是不管分治戰火是否在哪裡摧毀古老的傳統秩序，單就人的層面而言，印度教徒和穆斯林之間仍然存在深厚友誼與和諧關係。

穆斯林和佛教徒有直接實質關係的地方在馬來西亞或穆斯林占少數的斯里蘭卡、泰國、中南半島和緬甸等國，中國是例外，因為那裡仍受共產黨的統治。在馬來西亞，這種關係相對來說是友好的，雖然偶爾因為經濟問題引發社群衝突，進而牽扯上宗教認同問題。在斯里蘭卡，穆斯林和印度教徒、佛教徒都因為過去幾年的動亂而備受苦難，但在現今衝突之前，穆斯林和所有其他宗教社群是和睦共處的。在中南半島，許多穆斯林團體

組織毀於過去數十年的戰亂，如今僅能試圖重建他們的
社群。在泰國，穆斯林和佛教徒社群和平相處，但在相
鄰的緬甸，穆斯林與中央政府之間則存在公開的衝突，
政府企圖消滅穆斯林，迫使許多穆斯林逃亡到泰國。這
場衝突全然不屬於伊斯蘭和佛教之間的衝突，而是世俗
政府試圖控制邊區，而與當地部落之間發生的衝突。

　　許多穆斯林也是歐洲和美國的少數民族，他們在當
地與猶太教徒、基督教徒和其他宗教社群的對話於是日
益增多，雖然自從二十世紀七〇年代後期以來，有媒體
和某些既得利益者煽動反伊斯蘭的浪潮，但是大多數的
穆斯林和基督教徒之間以及某種程度在西方特別是美國
的穆斯林和猶太人之間，也分別普遍存在著宗教上的和
諧。然而，在某些歐洲國家比如法國，近來極端政治勢
力反對外國移民的政策已經直接造成了特別敵視穆斯林
工人的用語和害怕伊斯蘭「基本教義主義」泛濫的「恐
怖效應」。基督教的主要組織像梵蒂岡和基督教世界聯
合會則一直致力於尋求如何更了解穆斯林，至於穆斯
林，雖然許多人害怕西方文化支配的新浪潮，但是對伊
斯蘭和其他宗教之間的對話和深入了解是有興趣的，只

是前提是這些對話不會導致那種把宗教降至最小公分母或以和平之名犧牲神聖制度和教義但最後只落入庸俗人文主義式的全基督教會主義（ Ecumenism），而這種人文主義根本不可能走向「出人意外的」和平（編按，語出《聖經‧腓力比書》：神所賜，出人意外的平安）。

當代伊斯蘭研究的宗教學意義

　　如果嚴肅看待伊斯蘭研究，其實它對西方宗教研究是提出了不少流行方法和理論假說上的挑戰，這就是為什麼一般稱之為比較宗教學、宗教史或宗教歷史研究（Religionswissenschaft，這些詞大多意思近似）的學科至今並未對伊斯蘭的研究做出太大貢獻的原因。如果嚴肅地視伊斯蘭為一個宗教，那麼它本身的存在就向宗教的「進化」觀念提出了挑戰。十九世紀以來，許多西方學者把宗教做為一種向更高層次進化，最終達至顛峰基督教的過程來做研究，在此觀點之下，伊斯蘭就只是令人尷尬的「附帶一提」了，為回應這種歷史主義，特別重視神話和象徵的現象學觀點發展了起來。又一次，此一認知取向也難以將其架構套用在類似伊斯蘭這樣強調真

主律法並多半使用非神祕形式做形上學表達的宗教身上，結果造成在宗教領域裡現象學方法最偉大研究者如埃里亞德（M. Eliade）對伊斯蘭研究領域的貢獻不值一哂。

伊斯蘭的出現及其後的思想傳統也向可溯及百科全書派（Encyclopedists）和黑格爾（Hegel）的歐洲中心論思想史類型提出質疑，因為他們把所有早期的神學和宗教思想看做是歐洲思想發展上的不同階段。伊斯蘭雖然和西方的宗教和文明一樣扎根於亞伯拉罕一神教世界，也從古代地中海世界的哲學遺產中吸取養分，但卻走上另一個發展歷程，做為這樣一個宗教和文明，伊斯蘭提出問題。要嚴肅看待伊斯蘭研究就要對思想史和宗教史上歐洲中心觀點的絕對性提出質疑，而此觀點正是今日西方學術界和知識界的主流觀點。種種因素都顯示今天在宗教學領域中，伊斯蘭研究已經對西方學術界做出了重要的挑戰。

伊斯蘭研究對宗教學來說還有重要的意義，因為伊斯蘭做為亞伯拉罕宗教家族的一員，已經對各宗教的多元性冥想了數百年之久，而且是自外於現代世俗環境提

伊斯蘭

供西方宗教學者和神學家爭論思考此一問題的架構之外
的。是伊斯蘭首先跨越了亞伯拉罕宗教世界和印度宗教
世界之間的界限，同時也嚴肅地視宗教本身為宗教，而
不將其貶低到哲學、歷史和人類學的地位。對於把各宗
教研究合為一體的學科而言，重要的是了解「各宗教裡
超越的一元性」的理論以及來自伊斯蘭傳統或與此傳統
緊密相連的永恆哲學及其相關者的大部分論述。所以，
伊斯蘭研究藉由拓展視野、澄清把宗教當做宗教來研究
的必要性，而非經由今天所流行的，最後必以淪喪宗教
核心裡的神聖觀念告終的簡約法為途徑，從而既成為西
方宗教學的挑戰，又是豐富西方宗教學領域的源泉。

伊斯蘭對當代人類的精神意義和宗教意義

　　如果需要證明的話，伊斯蘭在當代世界的存在這一
點首先就是其宗教生命力及其兼容並蓄本質之明證。穆
斯林的信仰在整個伊斯蘭世界仍然非常堅實，絕大多數
的男女穆斯林仍然每天五次朝向麥加進行禮拜、在齋月
守齋以及一生中至少朝聖一次，宗教既沒有變成星期日

上午的事，在規儀上也沒有疏於懈怠。再者，伊斯蘭向全世界顯示了宗教可與整體生活相聯繫的實例，既與經濟和社會領域還有倫理道德相連；又與藝術和思想乃至私人意識相連。雖然伊斯蘭因其社會力量可以而且早已受各種政治勢力利用以達其目的，但是正是宗教的無處不在制止了藝術、思想、社會和自然世界乾枯的世俗化，以及現代世界正在經歷且已讓各處嘗到苦果的宗教邊緣化。

　　伊斯蘭對於當今人類的意義還在於這個宗教能夠將亞伯拉罕和古代家長制之中某些屬靈成分保存至今，甚至超越了種族上和語言上的閃族世界的限定，因為伊斯蘭的先知是先知序鏈的最後代表，而且還帶來了以真主獨一和順從真主律法為基礎的普世性啟示，這也是伊斯蘭與其他一神宗教，特別是猶太教之間所共享的。儘管現代主義對於人類的侵襲造成了傳統穆斯林生活的極大破壞，伊斯蘭仍跨越了許多文化和民族的壁壘，至今仍保存一個在其中超驗性是日常生活的真實存在的世界，也是一個在其中真主律法決定人生並定時介入人從生到死每一個時刻的世界。更何況，伊斯蘭法適用於任何環

境或社會背景，每個身為宣道師和伊瑪目的穆斯林以及
伊斯蘭社群的所有成員不論有沒有上清真寺或其他形式
的伊斯蘭機構，都可以履行他們的宗教義務。

　　伊斯蘭對當今人類的意義還在於它將其精神和智慧
面向、內在祈禱和冥想方法以及遵循通向真主之精神道
路的可能性都存留到今天。相較於西方世界的景況，伊
斯蘭的內在和智慧的層面還未見衰減或邊緣化，相反
的，當人們確實接近智慧和神光的知識或者靈知論，又
與從精神觀點來說是人類存在最高境界的愛相結合時，
精神和啟發性的指導仍然存在並發揮其作用。

　　伊斯蘭的知識傳統對於當今受信仰和理性剝離之苦，
或另一層面的即宗教和科學的分離之苦的人類亦具有重
大意義。這個傳統汲取了和西方一樣的宗教和哲學養分，
卻總以保存理性和智力之間，理性思想、神祕直感和啟
示之間的聯結，從思想上來說，這個傳統占據了一個中
介的地位，即居於西歐思想誕生和成長的地中海環境，
以及非常不同的，受印度教或至少在初期可謂某種意義
上的佛教支配的恆河流域兩者之間。伊斯蘭的宗教和知
識傳統具有接近龍樹（Nāgārjuna）和商羯羅（Śaṅkara）

世界的面向,以及另一個如聖多瑪斯和麥蒙尼德斯世界
那樣運行的世界的範疇,同時這個知識傳統不僅只是
「中古的」,它是存續到今天的真實存在。

在當代世界中,現代人類正忙於摧毀他們在地球上
的家園,完全以現世人類的絕對權利之名;同時世上某
些學者責備猶太教和基督教傳統濫用自然,做為亞伯拉
罕宗教家族第三成員的伊斯蘭則提出關懷人類與自然世
界之間關係非常具有意義的訊息,它強調所有的自然現
象都是真主的跡象,自然也分享了《古蘭經》天啟,以
及人類做為真主在地球上的代理人,在真主面前不僅應
對自己而且也對所有接觸過的生物負有責任和義務。

事實上,一般來說,伊斯蘭強調義務先於權利,人
類的權利來自於接受人類對真主和真主創造物的義務,
為使真主尊前一切造物平等,伊斯蘭也破壞了不可知論
人文主義的可能性,不可知論將人類置於存在的中心,
建立起純粹世俗的擬人說;如今這種擬人說威脅到一直
不斷尋求取代神的地位的人類本身生活。伊斯蘭強調以
神為中心的觀點,將真主置於人類和自然世界生活的中
心地位;強調真主的權力高於我們世俗自我的權利;使

得服從某種真主律法成為可能，此律法把人類全體生活
整合成一個坐擁終極意義並展現人類救贖可能性的模
式；提供追求通向至善至美終極真理此一精神之路的可
能性，伊斯蘭不僅為十億餘名遵循伊斯蘭教導的穆斯林
而且也為所有不論以何種形式均受真正宗教的這種真理
和存在所觸動的男男女女顯示了精神和宗教的意義。

推薦讀物

A. J. Arberry. *The Koran Interpreted: A Translation*. New York: Macmillan, 1955. 譯文優雅的《古蘭經》版本，較之於其他英譯本更能譯出阿拉伯文的優美韻味。

T. Burckhardt. *An Introduction to Sufism*. Wellingborough: Aquarian Press/Crucible, 1990. 介紹蘇非之道的基本教義，凝練且思維精準，出自蘇非道者之手。

V. Danner. *The Islamic Tradition: An Introduction*. New York: Amity House, 1988. 以傳統觀點記述從起源到今天的伊斯蘭宗教和伊斯蘭思想傳統。

G. Eaton. *Islam and the Destiny of Man*. Albany: State University of New York Press, 1985. 由懂得西方讀者需求，也了解必須提供真實的伊斯蘭觀點的英國穆斯林所撰寫的伊斯蘭的另一面

向，敘述清晰。

J. Esposito. *Islam, the Straight Path*. New York: Oxford University Press, 1988.有關伊斯蘭及其當代發展，出自一位富同理心的西方伊斯蘭專家之手。

M. Lings. *Muhammad: His Life Based on the Earliest Sources*. London: Islamic Text Society, Allen & Unwin, 1988. 一部根據傳統資料敘述先知生平的出色著作，是英語讀者所見的首部出自穆斯林角度的先知生活記述。

S. Murata. *The Tao of Islam*. Albany: State University of New York Press, 1992. 有關伊斯蘭兩性關係最透徹的英文著作，不僅奠基於伊斯蘭的資料，也參考與兩性互補相關的遠東思想信條。

S. H. Nasr. *Ideals and Realities of Islam*. London: Allen & Unwin, 1966. 以傳統伊斯蘭觀點所寫，有關《古蘭經》、先知以及這個宗教的其他基本層面包括遜尼派和什葉派關係。

——, ed. *Islamic Spirituality*, 2 vols. London: Routledge & Kegan Paul, 1987, 1991. 由穆斯林學者和有同理心的西方學者從伊斯蘭的角度所寫的重要參考書，在伊斯蘭的基礎、歷史和地理的發現之上，幾乎囊括了伊斯蘭精神生活的每一層面。

F. Schuon. *Understanding Islam*. Translated by D. M. Matheson. London: Allen & Unwin, 1963.由歐洲學者所寫有關伊斯蘭最透徹的書，以與其他傳統包括基督教和印度教相參照和對比的方式，探討了此一宗教的內在意義。

國家圖書館出版品預行編目資料

伊斯蘭／納速爾（Seyyed Hossein Nasr）著；王
建平. -- 初版. -- 臺北市：麥田出版：城邦
文化發行, 2002 [民91]
　面；　公分. --（麥田人文；61）
參考書目：面
譯自：Our religions: Islam
ISBN 986-7895-22-3（平裝）

1. 回教

250　　　　　　　　　　　　　91008824

城邦文化事業(股)公司

100 台北市信義路二段 213 號 11 樓

- -

請沿虛線摺下裝訂，謝謝！

文 學 · 歷 史 · 人 文 · 軍 事 · 生 活

編號：RH1061　　書名：伊斯蘭

 cité 城邦　　讀者回函卡

謝謝您購買我們出版的書。請將讀者回函卡填好寄回，我們將不定期寄上城邦集團最新的出版資訊。

姓名：＿＿＿＿＿＿＿＿＿　電子信箱：＿＿＿＿＿＿＿
聯絡地址：□□□＿＿＿＿＿＿＿＿＿＿＿＿＿＿＿
＿＿＿＿＿＿＿＿＿＿＿＿＿＿＿＿＿＿＿＿＿＿＿

電話：(公)＿＿＿＿＿＿＿＿　(宅)＿＿＿＿＿＿＿
身分證字號：＿＿＿＿＿＿＿＿＿（此即您的讀者編號）
生日：＿＿年＿＿月＿＿日　性別：□男　□女
職業：□軍警　□公教　□學生　□傳播業
　　　□製造業　□金融業　□資訊業　□銷售業
　　　□其他＿＿＿＿＿＿
教育程度：□碩士及以上　□大學　□專科　□高中
　　　　　□國中及以下
購買方式：□書店　□郵購　□其他＿＿＿＿＿
喜歡閱讀的種類：□文學　□商業　□軍事　□歷史
　　　　　□旅遊　□藝術　□科學　□推理　□傳記
　　　　　□生活、勵志　□教育、心理
　　　　　□其他＿＿＿＿＿
您從何處得知本書的消息？（可複選）
　　　　　□書店　□報章雜誌　□廣播　□電視
　　　　　□書訊　□親友　□其他＿＿＿＿＿
本書優點：□內容符合期待　□文筆流暢　□具實用性
（可複選）□版面、圖片、字體安排適當　□其他＿＿＿＿
本書缺點：□內容不符合期待　□文筆欠佳　□內容平平
（可複選）□觀念保守　□版面、圖片、字體安排不易閱讀
　　　　　□價格偏高　□其他＿＿＿＿＿
您對我們的建議：
＿＿＿＿＿＿＿＿＿＿＿＿＿＿＿＿＿＿＿＿＿＿＿